韓國繪師的少女繪製技法課

Heo Sungmoo 著

韓國繪師的
少女繪製技法課

出　　　版／楓書坊文化出版社
地　　　址／新北市板橋區信義路163巷3號10樓
郵 政 劃 撥／19907596　楓書坊文化出版社
網　　　址／www.maplebook.com.tw
電　　　話／02-2957-6096
傳　　　真／02-2957-6435
作　　　者／Heo Sungmoo
翻　　　譯／林季妤
責 任 編 輯／王綺
內 文 排 版／謝政龍
港 澳 經 銷／泛華發行代理有限公司
定　　　價／420元
出 版 日 期／2023年2月

國家圖書館出版品預行編目資料

韓國繪師的少女繪製技法課 / Heo Sungmoo
作；林季妤譯. -- 初版. -- 新北市：楓書坊文化
出版社, 2023.02　面；　公分

ISBN 978-986-377-828-8（平裝）

1. 人物畫　2. 繪畫技法

947.2　　　　　　　　　　111020128

序

凡是熱愛繪畫之人都有一份希冀，盼望自己能對誕生於筆下的人物角色感到心滿意足。為此，我們反覆擦拭、描繪，連一個眼角都要斤斤計較地不斷調整，精雕細琢，如若他人也欣賞我們千錘百鍊之下才完成的人物，那份喜悅之情更是無可言喻。然而，要設計出一名深得人心的角色，過程可謂道阻且長，困難重重、充滿艱辛，需要投入的時間與心力更不在話下。編寫本書時，我不僅統整了繪製人物、尤其是女性角色的必要技巧，更潛心思考如何使讀者更簡易、客觀地掌握這些知識，最終寫就這本書籍。

在描繪特定人物的時候，每個細節我都慎而重之，因為無論我們表現角色的手法是對話或畫面，只要有觀眾的認知與之相左，都可能令人感到不快，這也是當初決定專門撰書編寫女性角色繪畫方法的時候，令我倍感苦惱的部分：「要怎麼做，才能在書中公正客觀地納入必備知識，而不致扭曲？」因此，我避免在書中對絕對的「帥氣」或「美麗」做出解答，而是讓讀者能更自由地探索與詮釋這些主觀的要素。

無論是什麼樣的角色，繪製人物所需的要素其實大同小異。我希望讀者能以客觀資料為基礎來思考人物的表現，並誠心企盼這本書能成為墊腳石，在令人敬佩的角色創造工作之中提供些許助力。

Heo Sungmoo

CONTENTS

CHAPTER 01　要點簡介 ... 8

CHAPTER 02　五官 ... 30

CHAPTER 03　頭型 ... 48

CHAPTER 04　髮型 ... 54

CHAPTER 05　表情 ... 64

CHAPTER 06　上半身 ... 70

CHAPTER 07　手臂 ... 90

CHAPTER 08　手部 ... 104

CHAPTER 09　下半身 ... 114

CHAPTER 10　腳部 ... 130

CHAPTER 11　服飾 ... 142

CHAPTER 12　姿勢動作 ... 160

CHAPTER 13　繪製速寫 ... 180

CHAPTER 14　示範教程 ... 194

CHAPTER 01

要點簡介

🐹 工作設備

繪王 KAMVAS Pro13

繪王的十三吋液晶繪圖螢幕。
對於習慣紙本作畫的人而言，選擇這款繪圖板，
能降低數位繪圖的適應門檻。

PhotoShop CS6

個人使用 PhotoShop CS6 的版本。

繪畫用筆刷

帶有鉛筆質感的筆刷。
比起預設筆刷，這個筆刷的質感
更粗糙，有鉛筆作畫的感覺。

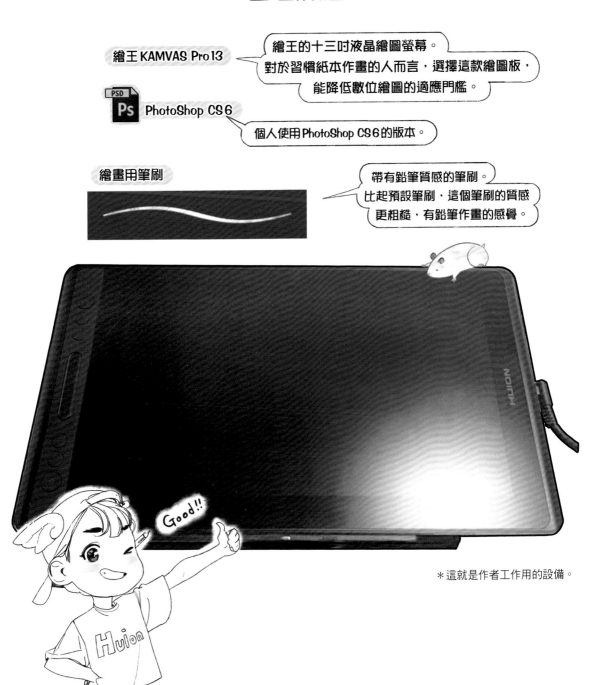

＊這就是作者工作用的設備。

「美」的基準為何？
隨著時代演進，女性「美」的基準也會根據文化、民族差異而有多樣的變化。
大眼睛、高鼻樑、櫻桃小嘴等等，時至今日美的基準已有了多重的樣貌，難以簡單定義、一概而論。

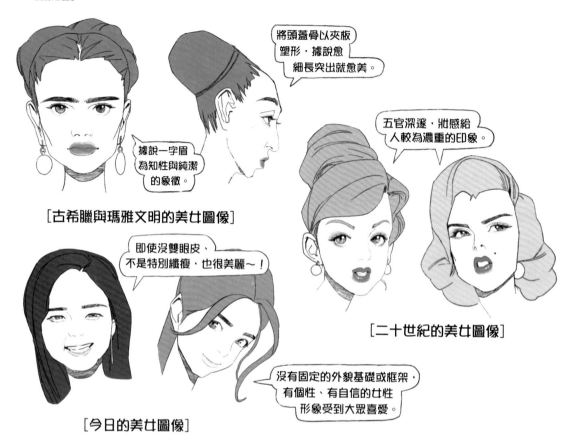

據說一字眉為知性與純潔的象徵。

將頭蓋骨以夾板塑形，據說愈細長突出就愈美。

[古希臘與瑪雅文明的美女圖像]

即使沒雙眼皮、不是特別纖瘦，也很美麗～！

五官深邃，壯感給人較為濃重的印象。

[二十世紀的美女圖像]

沒有固定的外貌基礎或框架，有個性、有自信的女性形象受到大眾喜愛。

[今日的美女圖像]

由於美的基準如此多變且帶有主觀性，對於二次元角色而言，標準也逐漸變得模糊。然而，能獲得大眾喜愛的角色多半擁有兩個共同點，那就是「角色魅力」與「說服力」。

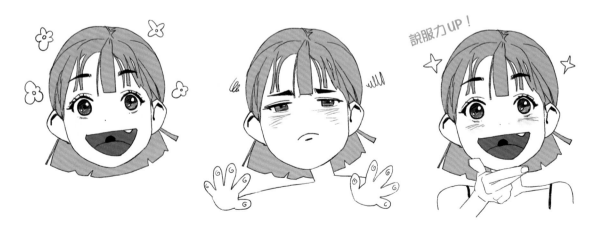

說服力UP！

無論人物的面容形塑得多漂亮，若繪圖功底沒有一定的說服力，就很容易流於搞怪角色。因此，我們需要擁有對人體的基礎理解作為形塑角色的根本。

若已經擁有了說服力，要怎麼做才能增加角色的魅力呢？我認為，大家可以先嘗試著尋找自己的基準。作畫時，相信各位都曾有過畫中人物與自己愈來愈相像的經驗吧。這種現象正是因為我們會在無意識中追求自己經常觀看與感受的事物或理想中的形象，我們可以藉此歸納出屬於自己的準則。下述就是我個人找尋基準的方式。

將自己喜愛的人物或繪師作品截圖保存。

經常觀察截圖保存的圖片，分析共同點。

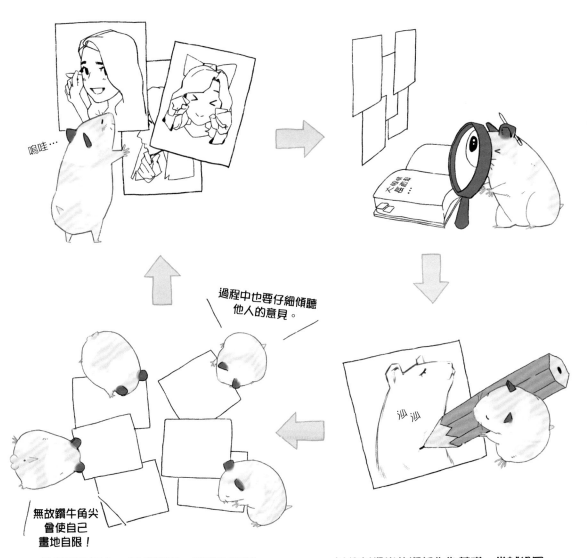

過程中也要仔細傾聽他人的意見。

嗚哇…

沙沙

無故鑽牛角尖會使自己畫地自限！

慢慢搜集畫作，時常觀察，觀察反覆出現的壞習慣與特徵。

以分析得出的資訊作為基礎，嘗試繪圖。

🐻 作畫的基礎，繪製線條

線條的型態是一幅畫作的根基，更是能夠傳達角色性格、力量和動態等各種感覺的重要元素。在開始作畫之前，我們先來觀察一下各種線條的種類、感覺和應用方式。

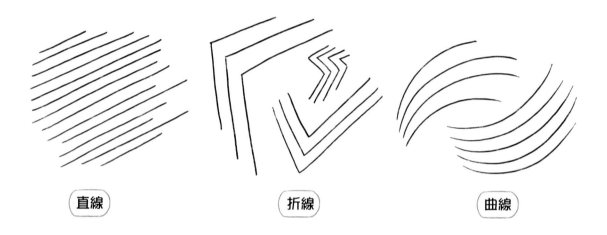

（直線）　　　　　　（折線）　　　　　　（曲線）

線條大致可區分為直線、折線和曲線。根據人物的動作和體型不同，只要適當組合運用這三種線條，就能充分展現出效果。

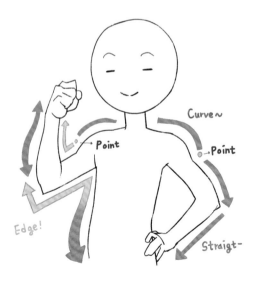

這是使用斷斷續續的虛線繪製而成的圖面。人物型態較不明確，帶有一種粗糙（負面）的印象。

因此，我們需掌握好線條的「起點」與「終點」，使用上述的三種線條流暢連接各個部位，練習畫出簡潔有力的形體。

利用重複疊加線條的「複線」也能畫出良好的效果，賦予角色更鮮活或更穩定的感覺。
根據複線的使用，畫面表現有可能截然不同，須特別留意。

連結外輪廓線時
應保持乾淨整潔，
留意不要岔出
多餘的線條。

外側　內側

若無差別地使用複線，
會給人角色外型不明確、較為消極的感覺。

在陰影部分或區塊轉折的部分使用複線，
能增強有力穩定的線條感。

髮梢遠去的部分，
線條亦應隨著頭髮走向消逝。

沿著手臂伸展的方向
加入複線。
由於拳頭更靠近鏡頭，
可適當加粗外輪廓線，
加強遠近的透視感。

此外，在較具動態的角色身上，也能順著運動方向加入複線，展現更有活力的效果。

✦ 好的線條表現

人物角色的型態明確，線條力度依據動態適當分配，具有穩定感。

✦ 不好的線條表現

外型輪廓不明確，動態曲線不規則，有礙讀者專注於人物本身。

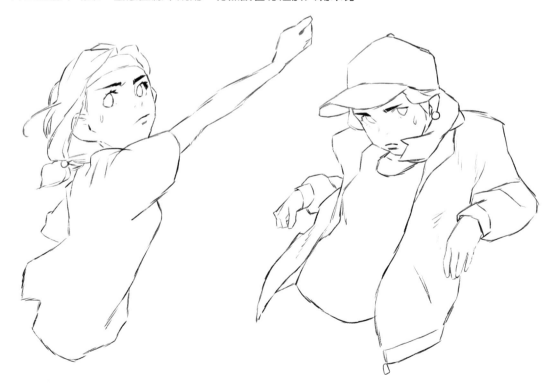

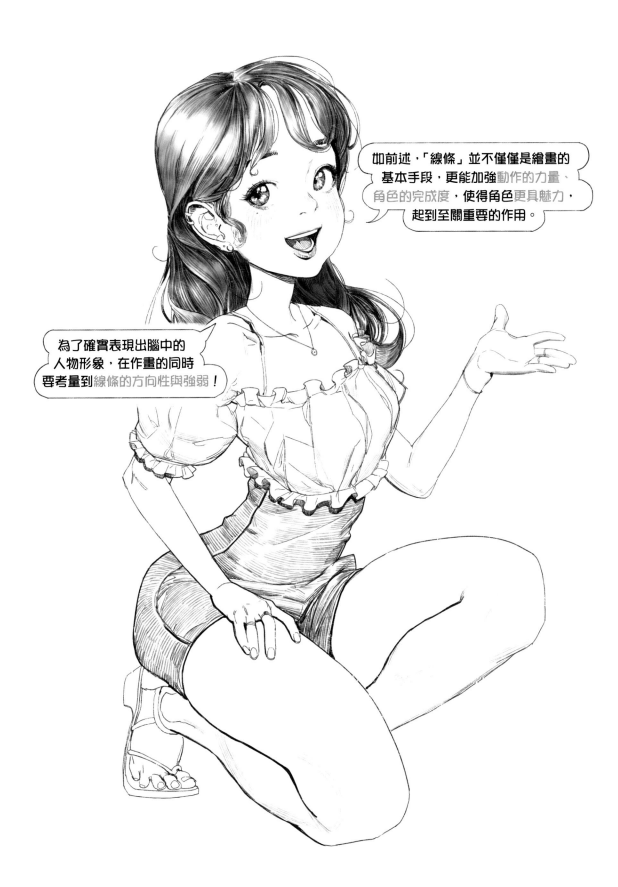

如前述,「線條」並不僅僅是繪畫的基本手段,更能加強動作的力量、角色的完成度,使得角色更具魅力,起到至關重要的作用。

為了確實表現出腦中的人物形象,在作畫的同時要考量到線條的方向性與強弱!

🐻 分析立體感

在作畫時，將事物畫得過於平面，會使畫作流於浮表或不自然，這是相當常見的困擾。若想要將畫面表現得更客觀、更有說服力，就不能僅以平面觀看事物，而是必須以一個立體物件來理解、分析物體。

我們親眼所見的世界，就是構築畫面「客觀性」與「說服力」的基準。簡言之，看起來具真實性的畫面，就可說是客觀、具有可信度的畫作。

然而，作畫時往往很容易只直觀畫出眼前的場景，因此我們需要立體感的訓練。

✦ 透過視覺進行訓練

單看輪廓，
不易掌握這是什麼物體！

增加內部結構之後，雖能理解事物的型態，但體積分量的表現仍略顯不足。

嘗試想像從各種角度觀察同一物體的形象，練習掌握個體的體積與分量。

在觀察物體時，我們需培養光靠視覺，就能掌握事物各種角度下的型態與體積的能力。此外，在作畫時也需不忘時時檢查相關的表現。

觀察事物時，我們能透過物體的亮面、暗面，及陰影的形狀感受到立體感。在轉移至畫面上時，我們應客觀地觀察物體的輪廓，亦可沿著物體的塊狀曲線標記出「透視線」，藉以檢視事物的體積。

觀察條紋T恤時，
應考慮到T恤表現出的體積感去繪製條紋。

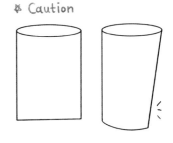

持續檢查畫面中的物體
是否被不當裁切，
或者變形成平面狀。

Step.1
畫出物體可見的外型。

Step.2
加入透視線，檢視體積。

Step.3
嘗試聯想並繪製出各種方位及角度。

看著人物實際練習

隨著人體各種姿勢和角度的改變，要掌握立體感也加倍困難。我們可以以關節為基準區分人體的各個部位，標示透視線以檢視體積，並嘗試由不同角度去觀察、想像並練習繪製。

在此過程中，可將人體理解為簡單的圖形加以掌握形體。關於圖形化的詳細內容，我們將在下文進行說明。

🐻 掌握**正確**的範例

> 透視線的走向會隨著
> 關節的彎曲部位而改變。

🐻 掌握**錯誤**的範例

> 若標示的透視線
> 走向錯誤，動作會變得
> 不自然，看起來很怪。

為了表現出角色的立體感,將人物簡化為單純的圖形會更易於理解,此處出現的概念就是「圖形化」。所謂的圖形化,就是指「將特定平面置換為簡易的圖形,以掌握形狀體積的方法」。

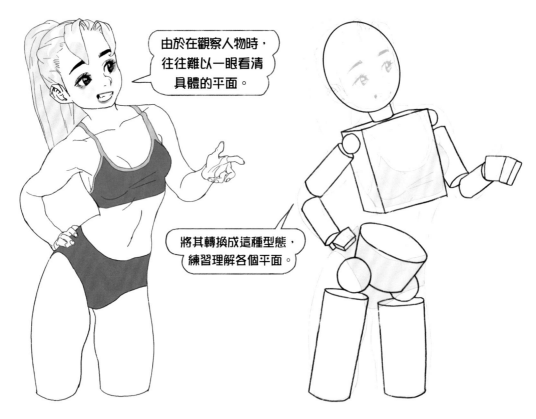

由於在觀察人物時,往往難以一眼看清具體的平面。

將其轉換成這種型態,練習理解各個平面。

這麼說來,應該要轉換成什麼樣的圖形更精確呢?
圖形化也有數種不同類型,以我個人經驗來說,我會以關節為基準,依照各個部位的形體置換為球型、圓柱體、箱型等形狀。

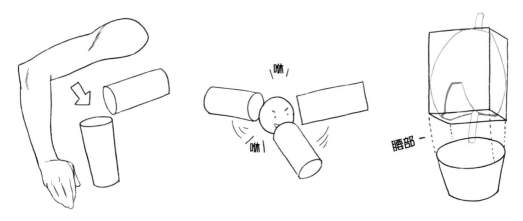

將其轉換成這種型態,練習理解各個平面。

中間作為基準點的關節部位,則使用「球型」以利柔軟地移動。

作為中心支柱的軀幹分為胸腔與骨盆,分別用「箱型」與「盆狀」模樣的圖形做連結。

🐻 關節的種類

關節有許多不同的類型，讓我們的軀幹能夠做出各種靈活的動作。正如手臂和腿部無法向後彎折，不同類型的關節各自都有不同的運動幅度，讓我們透過簡單的範例來了解一下。

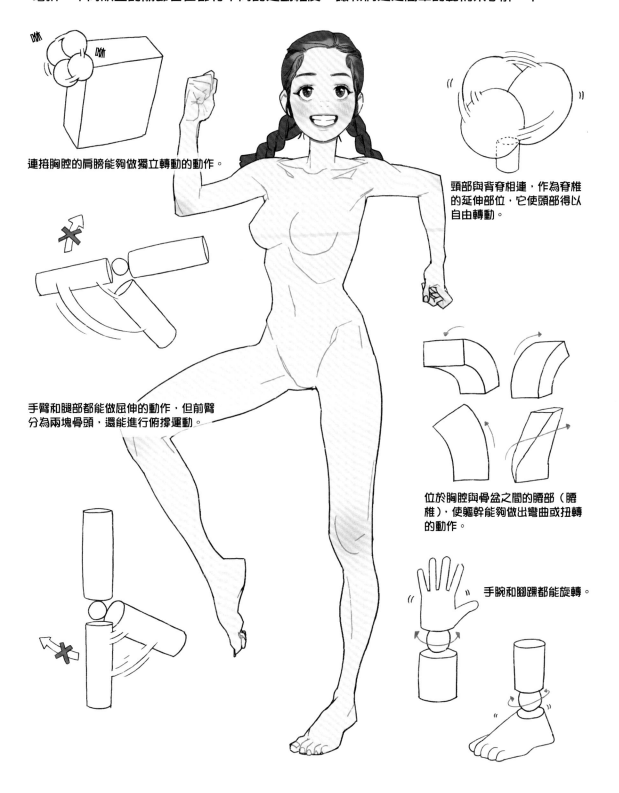

連接胸腔的肩膀能夠做獨立轉動的動作。

頸部與背脊相連，作為脊椎的延伸部位，它使頭部得以自由轉動。

手臂和腿部都能做屈伸的動作，但前臂分為兩塊骨頭，還能進行俯撐運動。

位於胸腔與骨盆之間的腰部（腰椎），使軀幹能夠做出彎曲或扭轉的動作。

手腕和腳踝都能旋轉。

🐻 嘗試掌握各部位的圖形化範例

軀幹會延伸出手臂、腿部，必須以胸腔及骨盆為主，進行圖形化後再加以相連。這是由於軀幹是以脊椎為中心延伸出主要的骨骼，且位於中段的「腰椎」使軀幹能夠運動的緣故。

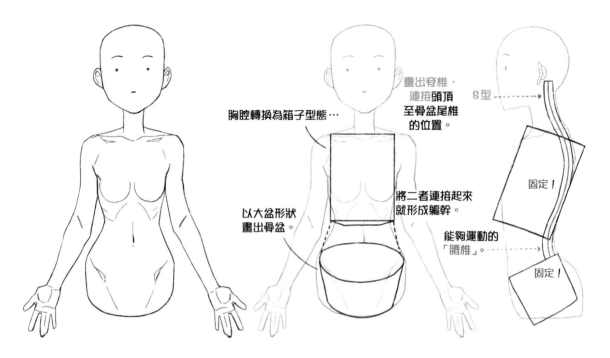

胸腔轉換為箱子型態…

以大盆形狀畫出骨盆。

畫出脊椎，連接頭頂至骨盆尾椎的位置。

將二者連接起來就形成軀幹。

能夠運動的「腰椎」。

S型

固定！

固定！

考慮到腰部的運動，將身體分為胸腔與骨盆兩部分進行圖形化，再將各個端點相連，就能練習描繪出「軀幹」的型態了。

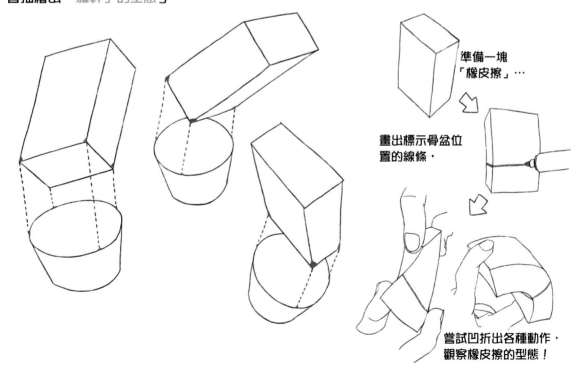

準備一塊「橡皮擦」…

畫出標示骨盆位置的線條，

嘗試凹折出各種動作，觀察橡皮擦的型態！

來正式連上手臂和腿部吧。將整體外型想像為「人型木偶」會更容易繪製。

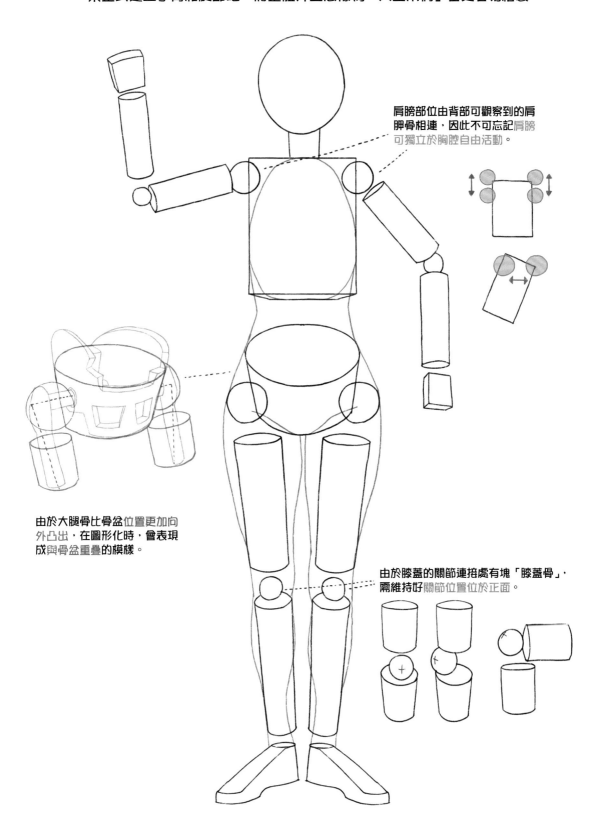

肩膀部位由背部可觀察到的肩胛骨相連，因此不可忘記肩膀可獨立於胸腔自由活動。

由於大腿骨比骨盆位置更加向外凸出，在圖形化時，會表現成與骨盆重疊的模樣。

由於膝蓋的關節連接處有塊「膝蓋骨」，需維持好關節位置位於正面。

🐹 遠近短縮法？

特定物品傾斜放置時，肉眼觀看的長度會比實際的長度更短，所謂的遠近短縮法就是將此現象轉移至平面畫作上的技法，也是在練習圖形化的過程中，可能導致圖形比例變形，或者動作不自然最重要的原因之一。

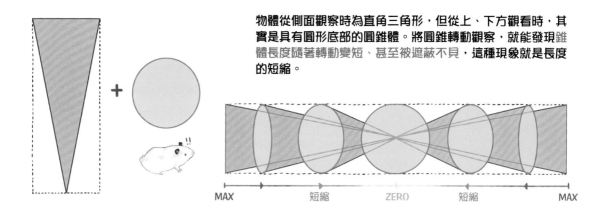

物體從側面觀察時為直角三角形，但從上、下方觀看時，其實是具有圓形底部的圓錐體。將圓錐轉動觀察，就能發現錐體長度隨著轉動變短、甚至被遮蔽不見，這種現象就是長度的短縮。

不只是物體移動的時候，當視角高度改變時也會產生這種遠近短縮現象。分別由正面、上方和下方對同一物體進行觀察，就能發現短縮的情形。

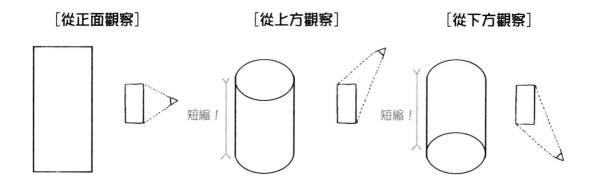

然而，單純對物體的長度進行短縮依然不足以體現物體的遠近感，必須加上「透視」才會更自然。透視的原理，簡而言之就是愈靠近我們肉眼的物體顯得愈大，距離愈遠則顯得愈小的概念。

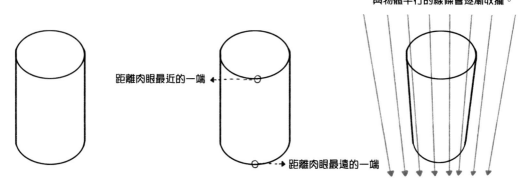

因此，在嘗試繪製人物、進行圖形化的階段，必須察覺到短縮和遠近的現象並體現在畫面上，角色才會顯得更自然、更有立體感，對吧？下方分別是表現成功與失敗的範例。

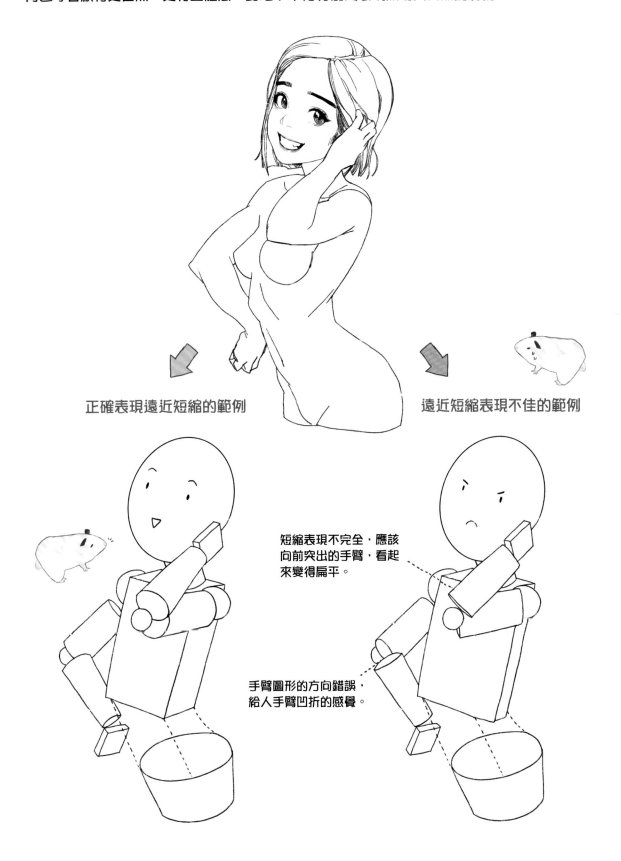

正確表現遠近短縮的範例

遠近短縮表現不佳的範例

短縮表現不完全，應該向前突出的手臂，看起來變得扁平。

手臂圖形的方向錯誤，給人手臂凹折的感覺。

🐻 人體骨骼標誌（Bone Landmark）

在人體的各個部位，有許多「骨骼」形塑出人體表面的型態，這些骨骼便是構築角色的重要指標，我們姑且稱之為骨骼標誌（Bone Landmark）。在作畫時，務必牢記這些骨骼標誌。

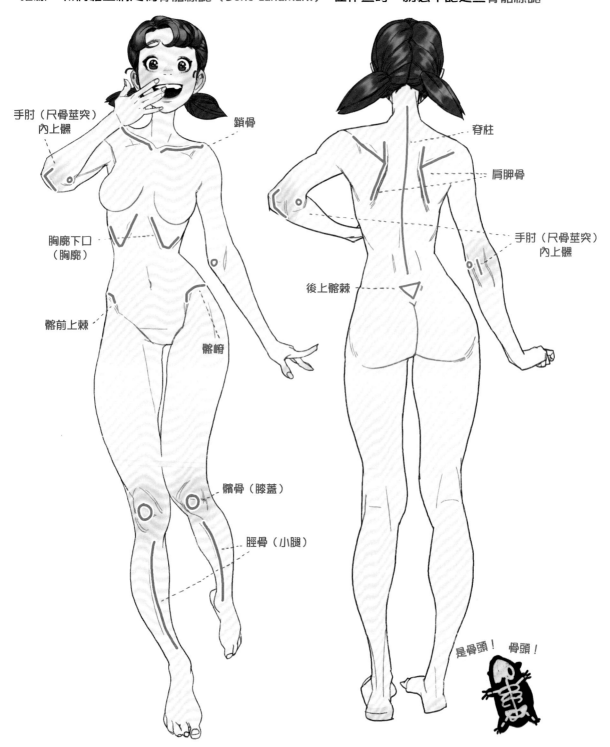

手肘（尺骨莖突）
內上髁

鎖骨

胸廓下口
（胸廓）

髂前上棘

髂嵴

脊柱

肩胛骨

手肘（尺骨莖突）
內上髁

後上髂棘

髕骨（膝蓋）

脛骨（小腿）

是骨頭！ 骨頭！

🐻 **讓我們來繪製圖形化過程中可辨識的骨骼標記，一起學習吧。**

① 胸腔作為中心部位，先畫出箱子的中線，並將之三等分。

② 由下方的 1/3 位置為端點，畫出「人」字型的胸廓下口。

※ 從側面看也同理，可稍微看見分岔點。

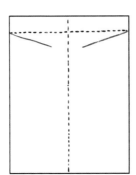

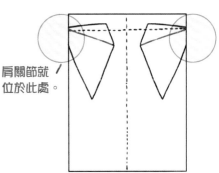

肩關節就位於此處。

① 肩胛骨和胸腔外廓是分開的，先在箱子的頂部偏下的位置，抓出稍微傾斜的「肩峰」位置。

② 在肩峰下方以約 90 度的斜角，下方畫出一個大四邊形，上方再連接一個小的三角形。

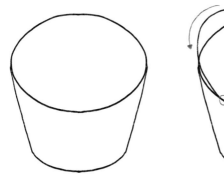

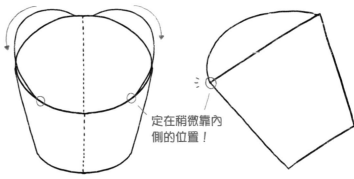

定在稍微靠內側的位置！

① 繪製骨盆時，先以盆狀圖形的中心為基準，在稍微靠後的位置畫出弧形作為骶。

② 接著再找出髂前上棘的位置。

觀察各種姿勢的人物，嘗試有立體感地將角色圖形化吧。

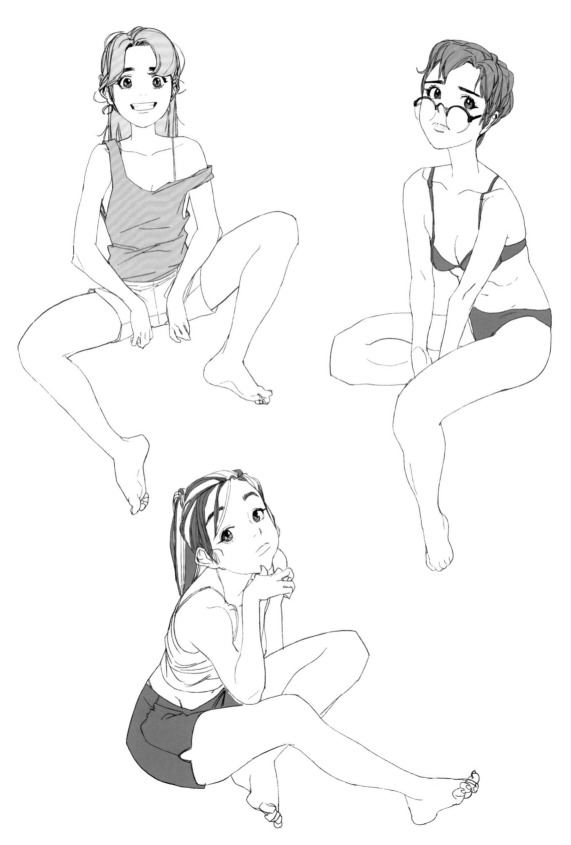

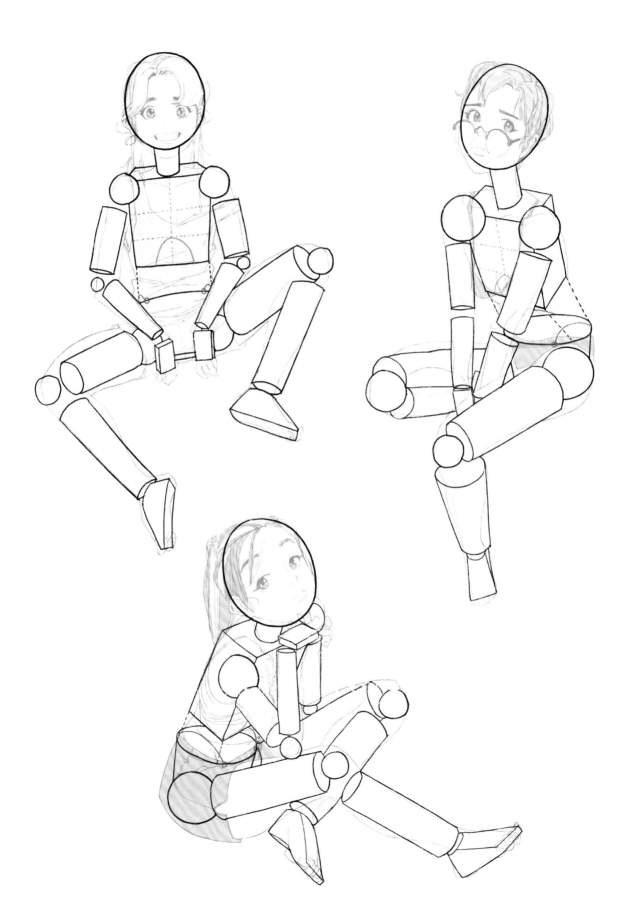

CHAPTER 02

五官

🐻 眼睛

眼睛是最重要的器官之一，能夠左右角色給人的印象，因此我們要觀察的結構比較複雜，表現的幅度也更寬廣。

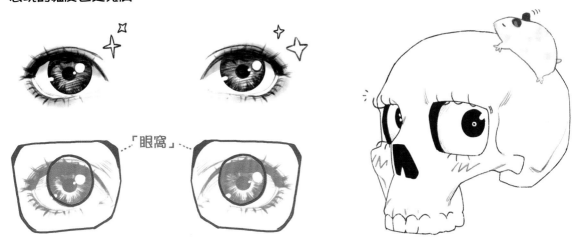

球體的眼球位於一個歪斜的方形窟窿之中，受到保護。這個窟窿就稱作「眼窩」。

萬一沒有
保護眼球的裝置…

眼球容易
暴露在危險之中。

因此眼窩被設計得
略為突出，以保護眼睛。

眼窩的外框令人聯想
起稍微歪斜的四邊形。

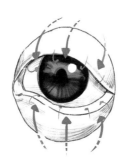

眼瞼則依據眼窩、眼球的
形狀，覆蓋在眼球上。

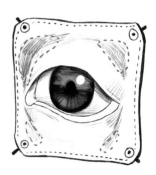

此時，不要忘記保留眼球
和眼窩之間的空間。

由淚丘處畫一道長曲線覆蓋眼球，就形成眼睛上方的眼瞼，下眼瞼則順著眼眶勾畫並急遽收攏。

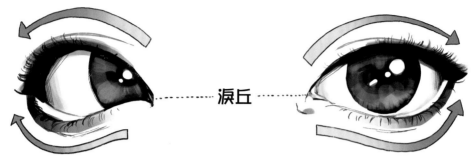

淚丘

從側面觀察，眼睛是眼瞼由覆蓋著眼窩、眼球，形成一個倒放的「A」字型，上眼瞼急劇下斜，下眼瞼則緩慢收至眼角，下眼瞼的厚度較突出。

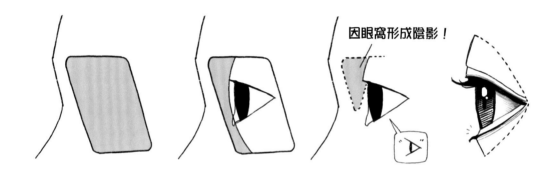

因眼窩形成陰影！

從半側面來看，由於下眼瞼彎曲收攏至眼角，只會凸顯出一部分的厚度。此外，眼睫毛從內側向外生長，可增加眼瞼的立體感。

加上能夠使睫毛延長、捲翹的睫毛膏和睫毛夾加強效果吧。

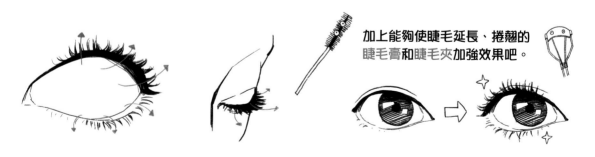

睫毛是由眼瞼內部向外彎曲延伸，順著眼睛形狀生長，因此睫毛會沿著眼眶生長得愈長、愈濃密。

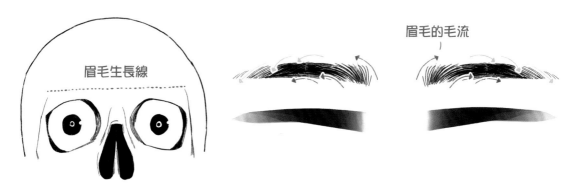

眉毛生長於眼窩的上方，由於這個部位的骨骼稍微突出，使眉毛形成一個弧度。此外，眉毛中央的毛流密度最高，眉頭與眉梢則相對較為稀疏。

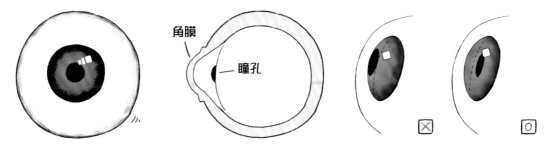

留意眼珠之中的瞳孔並非浮貼於表面，而是稍稍沉在內部的。

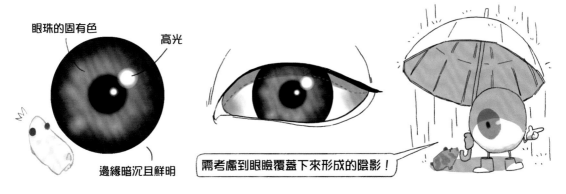

由於眼珠中的高光是反射前方光源凝聚而成，因此可能形成多個高光。高光能使眼睛有更晶瑩、明亮的效果。

試著掌握各種角度的眼珠和瞳孔位置

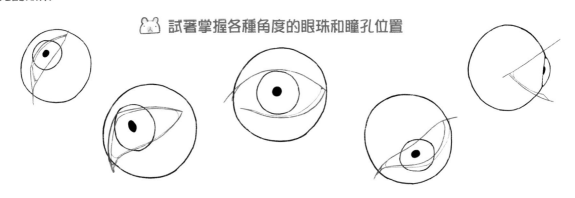

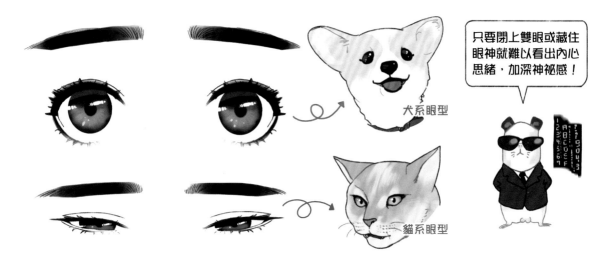

只要閉上雙眼或藏住眼神就難以看出內心思緒，加深神祕感！

犬系眼型

貓系眼型

大而圓潤的眼睛總會刺激人們的保護慾。**由於眼睛又稱情感之窗，大眼睛**自然更容易表現出多樣的情緒。反之，朦朧而細小的眼睛則較難讀出情緒，易使人聯想起神祕而夢幻的形象。

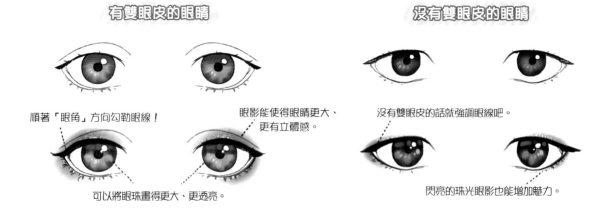

有雙眼皮的眼睛

順著「眼角」方向勾勒眼線！

眼影能使得眼睛更大、更有立體感。

可以將眼珠畫得更大、更透亮。

沒有雙眼皮的眼睛

沒有雙眼皮的話就強調眼線吧。

閃亮的珠光眼影也能增加魅力。

依據角色風格增加簡單的妝感，更能增添幾分魅力。比起一根根勾勒出睫毛，也可以像眼線一樣厚厚地勾畫，在眼周加上眼影，能展現更豐富的形象。

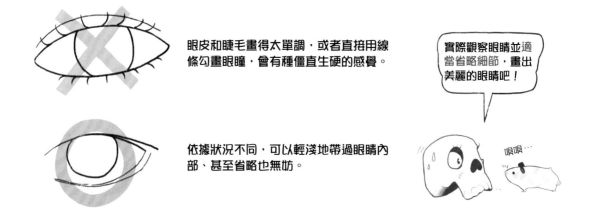

眼皮和睫毛畫得太單調，或者直接用線條勾畫眼瞳，會有種僵直生硬的感覺。

實際觀察眼睛並適當省略細節，畫出美麗的眼睛吧！

依據狀況不同，可以輕淺地帶過眼睛內部、甚至省略也無妨。

唭唭…

來觀察因角度不同而有所變化的眼型吧。
由於雙眼兩側對稱，當角度改變時，也必須留意自然地對稱。

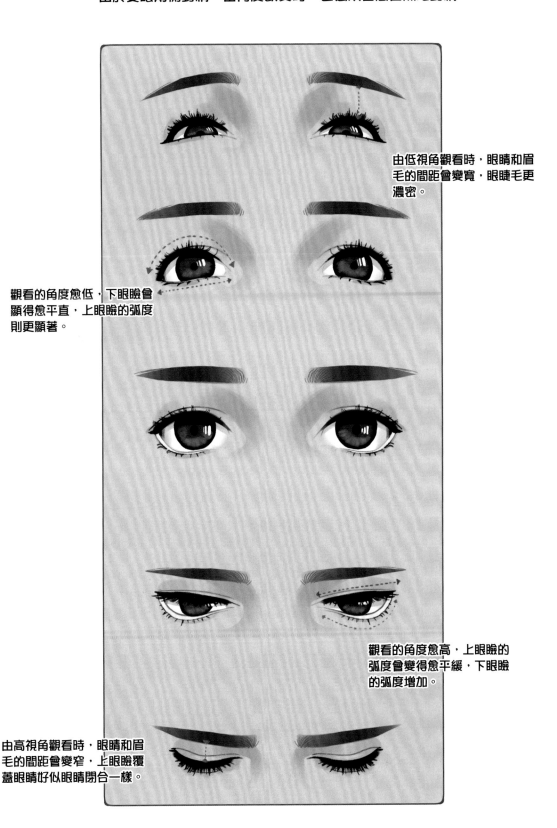

由低視角觀看時，眼睛和眉毛的間距會變寬，眼睫毛更濃密。

觀看的角度愈低，下眼瞼會顯得愈平直，上眼瞼的弧度則更顯著。

觀看的角度愈高，上眼瞼的弧度會變得愈平緩，下眼瞼的弧度增加。

由高視角觀看時，眼睛和眉毛的間距會變窄，上眼瞼覆蓋眼睛好似眼睛閉合一樣。

🐻 鼻子

美麗高挺的鼻子給人有活力、極富魅力的印象。但若不慎將鼻型畫得太過頭,也可能形成不自然的反效果。

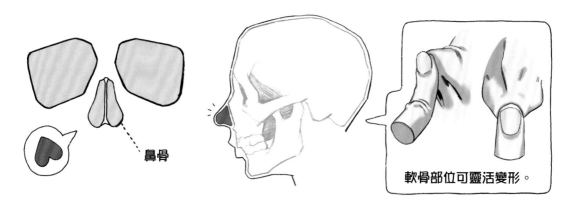

軟骨部位可靈活變形。

鼻骨

鼻子是頭蓋骨的「鼻骨」上延伸出來的軟骨組織。鼻樑從雙眼之間略微凹陷的位置起始,凹陷處向兩側延伸至眼睛下方、顴骨的位置。

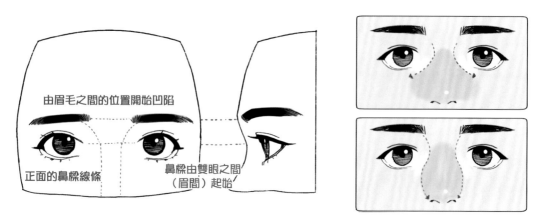

由眉毛之間的位置開始凹陷

正面的鼻樑線條

鼻樑由雙眼之間(眉間)起始

若由側面觀察,鼻樑愈高側面的輪廓愈清晰,鼻樑愈低則面部愈平緩自然。

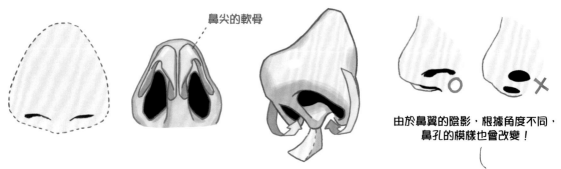

鼻尖的軟骨

由於鼻翼的陰影,根據角度不同,鼻孔的模樣也會改變!

從正面觀察,鼻尖是一個三角型區塊,從下方觀察,因軟骨左右分岔的形狀,鼻子底部也是三角形的形狀。兩側鼻翼會往鼻孔內側收攏,中央的軟骨分為兩側並連接至人中。

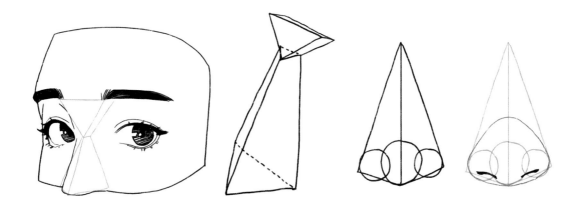

讓我們來觀察一下鼻子的立體圖形。結合鼻子的各個平面，會令人聯想起「三角錐」，同時也別忘記鼻尖上鼻翼間帶有小孔洞的型態。

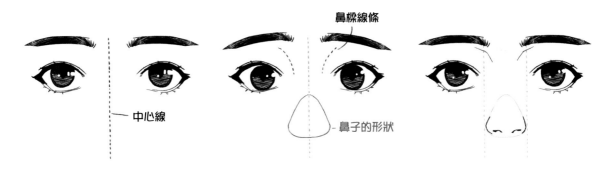

鼻樑線條

中心線

鼻子的形狀

先畫出臉部的中心線，抓出鼻子的位置。

畫出由眉間延伸的鼻樑線條與三角形的鼻子形狀。

畫出隱約可見的鼻孔，鼻翼大小約等於雙眼之間的眼距。

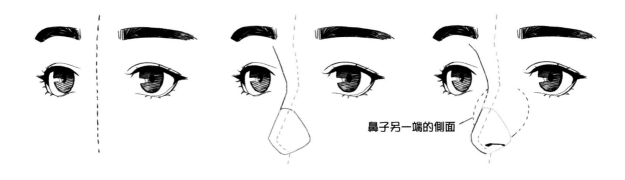

鼻子另一端的側面

繪製半側面時，也是先畫出延伸至額頭的中心線。

將額頭延伸出來的中心線修正出鼻尖的高度，再抓出鼻子的形狀。

畫出鼻樑延伸的部分與鼻孔。別忘記檢查鼻子的另一端，側面會露出多少喔。

讓我們觀察看看多種角度之下鼻子的型態。
由於鼻子是面部高度起伏最大的部位，也是從不同方向觀看時變化最大的部位。

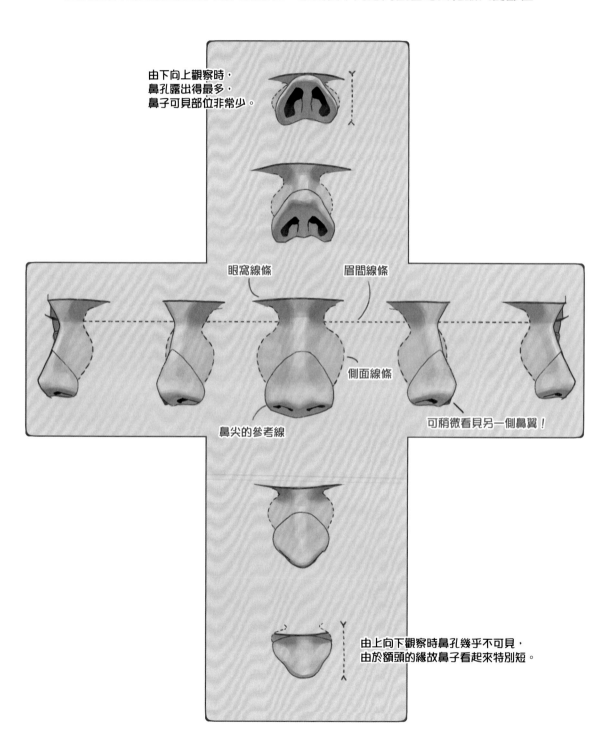

由下向上觀察時，
鼻孔露出得最多，
鼻子可見部位非常少。

眼窩線條

眉間線條

側面線條

鼻尖的參考線

可稍微看見另一側鼻翼！

由上向下觀察時鼻孔幾乎不可見，
由於額頭的緣故鼻子看起來特別短。

但是，若直接用線條勾勒出小巧而高挺的鼻型，表現不出鼻子的高度及傾斜度，反而會不太適合角色形象、顯得不自然，因此適當地使用「省略」效果來營造出想要的印象，就非常重要了。

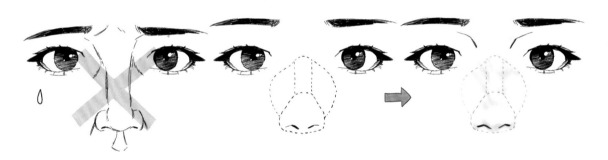

直接用線條畫出鼻樑、鼻翼和皺紋等，會顯得粗糙而笨重，因為顯示不出鼻子應有的高度和傾斜度。

因此，可以像這樣區分出鼻樑平面、側面和鼻尖的區域，

在平滑凹陷的面打上陰影，加深相對深邃的鼻孔，形象就更柔和了。

(A) 只畫出鼻樑和鼻孔的例子

(B) 只畫出鼻子側面的例子

(C) 只畫出鼻孔的例子

觀察上述幾個範例，依據情況和角色適當地省略，畫出好看的鼻型吧。

🐻 嘴巴

說起嘴巴，總會先聯想到鮮紅厚實的嘴唇，但在此之前，也需要認識控制嘴巴移動的「顳顎關節」及「牙齒」的構造。若下顎動作不自然，嘴唇與牙齒也會顯得不平衡、不協調。

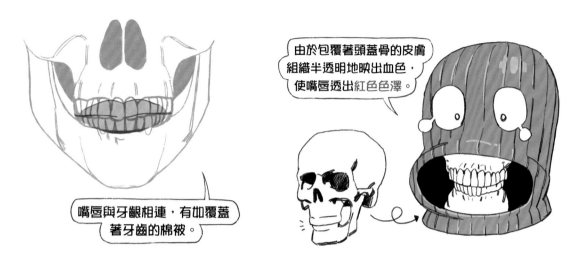

由於包覆著頭蓋骨的皮膚組織半透明地映出血色，使嘴唇透出紅色色澤。

嘴唇與牙齦相連，有如覆蓋著牙齒的棉被。

嘴巴是由顳顎關節控制上下開闔運動來進行咀嚼或說話等動作，張嘴時，口中的齒列也是生長在上、下顎骨之上，因此必須仔細觀察嘴巴開闔時下巴落下的角度。

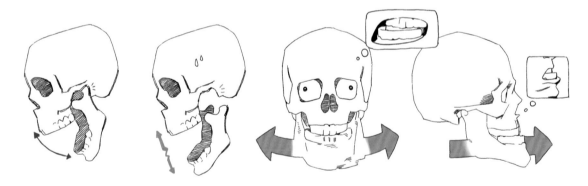

張口時，下巴會以顳顎關節相連的部分為基點，呈現一個拱形。此外，下巴不僅能夠開闔，也能向左、向右、向前做細微的運動。

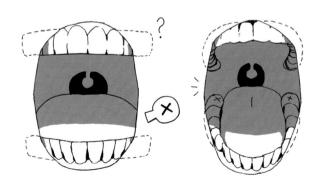

若垂直張開，好像下巴脫臼了！

哇啊！

要特別留意，張嘴時齒列會向顳顎關節方向收攏。

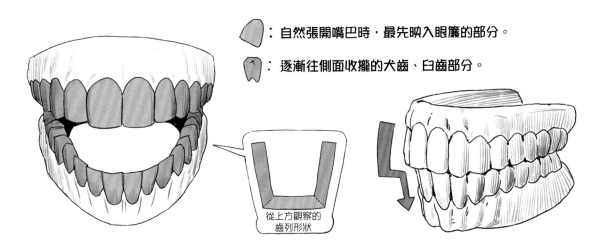

：自然張開嘴巴時，最先映入眼簾的部分。

：逐漸往側面收攏的犬齒、臼齒部分。

從上方觀察的
齒列形狀

張開嘴巴時，會先看見正面的八到十顆牙齒，其餘牙齒向側面急劇收攏進口中。此外，上排牙齒面積比下排牙齒略寬，並稍稍咬合住下排牙齒。

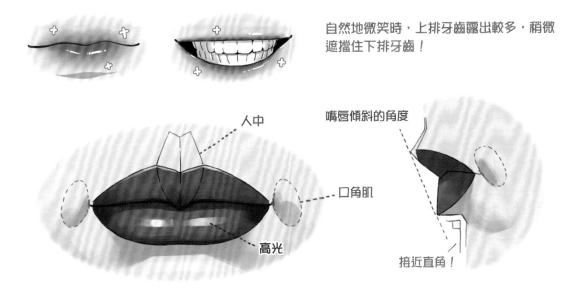

自然地微笑時，上排牙齒露出較多，稍微遮擋住下排牙齒！

人中

嘴唇傾斜的角度

口角肌

高光

接近直角！

來加上嘴唇吧。嘴唇能夠上下開闔，呈現海鷗形狀的上唇與人中相連，下唇與下巴連接的部分，急遽凹折的角度形成唇下的陰影。上唇向內側收縮，下唇則平緩朝外傾斜，因此下唇上經常會出現高光。

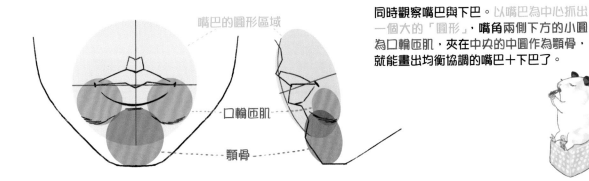

嘴巴的圓形區域

口輪匝肌

顎骨

同時觀察嘴巴與下巴。以嘴巴為中心抓出一個大的「圓形」，嘴角兩側下方的小圓為口輪匝肌，夾在中央的中圓作為顎骨，就能畫出均衡協調的嘴巴＋下巴了。

<div align="center">嘴巴一下巴平時的角度</div>

<div align="center">嘴巴一下巴張嘴時的角度</div>

張開嘴巴時，嘴巴是沿著圓形的中線為基準展開的，此時下巴向下打開，下顎會往內側收進去。

 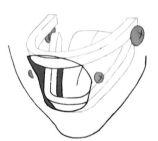

由於牙齒生長在下顎上，牙齒會以顳顎關節為基點進行運動。有鑑於此，張嘴時齒列開闔的基準點不等於嘴角，故須特別留意齒列的型態。

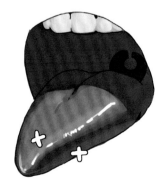 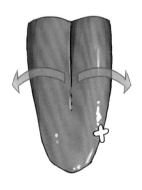

舌頭也是在嘴巴開闔、有動作時經常使用的素材。舌頭以中央的基準線往左右展開，由於隨時都包裹著口水，保持帶有光澤的感覺。

給嘴唇加上鮮活色澤！

嘴唇是少數能替角色印象增添多樣色彩的部位，極富魅力。協調而有活力的嘴唇能使人物更為突出；相反地，太濕潤或與皮膚色澤不搭調的唇彩，可能顯得虛浮或太油膩。因此，替嘴唇增添色彩時，需考慮到膚色的協調性。

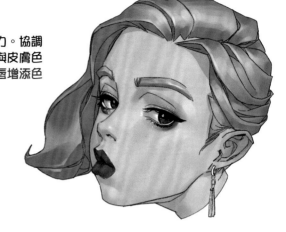

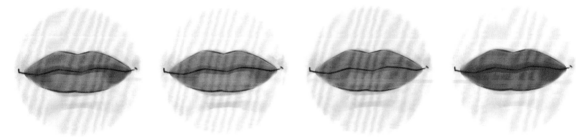

若膚色較偏黃或帶橙色調，嘴唇應選用橘紅色或酒紅色調，若皮膚色澤偏粉色或較為紅潤，唇彩上也可以融入粉色系色調，這樣能使二者顯得更協調。

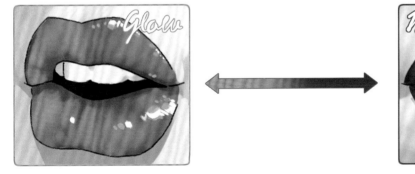

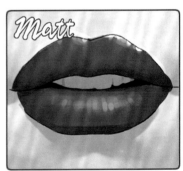

根據嘴唇的光澤度也能表現出不同的感覺。閃亮濕潤的嘴唇顯得更活潑，濃厚、光澤感偏低的唇彩則較有個性、有氛圍感。

嘴唇邊緣的輪廓
不要勾勒得太直接。

光源在上方時，上唇會
比下唇暗沈一些。

加上顯氣色的紅色調，
留意嘴唇上的唇紋。

畫畫看各式各樣的嘴巴！

雖然我們能透過鏡子觀察嘴形，但嘴唇的光澤度或唇彩表現，依據角色的性格及氛圍，去參考與彩妝相關的資料，也是很棒的方法之一。

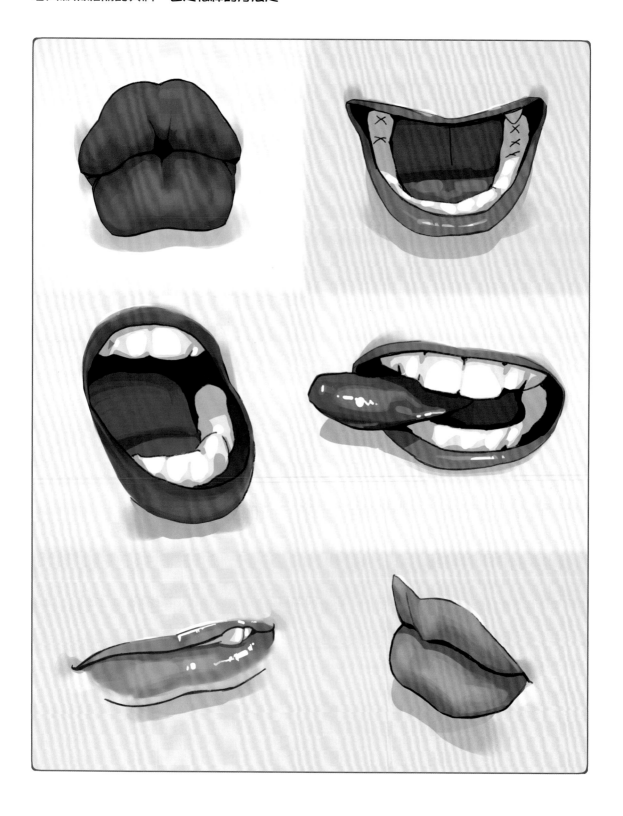

🐹 耳朵

與眼睛、鼻子、嘴巴相比，耳朵不是那麼顯眼，觀察的機會較少，也是比較難表現的部位，加上耳廓內側有些不易看清的角度，更令人費解。因此，我們需要先了解耳朵的基本型態。

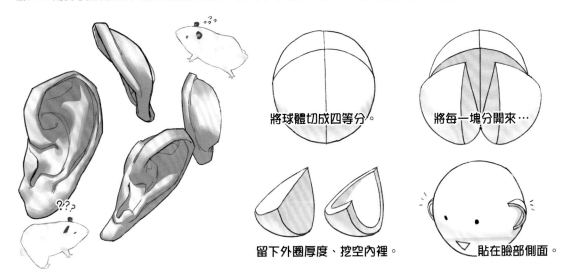

將球體切成四等分。

將每一塊分開來…

留下外圈厚度、挖空內裡。

貼在臉部側面。

由於耳朵要感知從正面、側面傳來的聲響，可以想像成將球體切分為 $\frac{1}{4}$ 之後、挖空內裡的圖形。

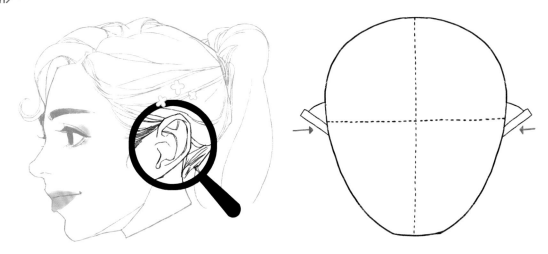

實際上側面是更能清楚看見耳朵內部的角度，因為耳朵並非以直角連接著臉部，而是稍微向後、嵌入側面。

將眉毛與鼻尖位置畫直線延伸至側面，
耳朵面積約莫等於這個空間。

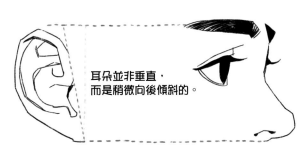

耳朵並非垂直，
而是稍微向後傾斜的。

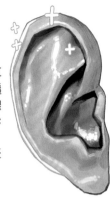

🐻 TIP

在半透明的肌膚中，耳朵也是最具代表性的透光部位，能使表面光線分散。這也是當我們參考光線較強的照片時，耳朵會較紅潤、具有光澤的原因！

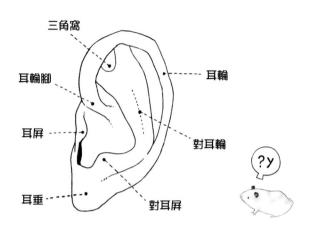

三角窩

耳輪腳

耳輪

耳屏

對耳輪

耳垂

對耳屏

?y

讓我們觀察一下耳朵內部。耳朵外側的「耳輪」由耳屏上方的「耳輪腳」開始，以問號形狀環狀延伸至「耳垂」。耳輪內最顯眼的「對耳輪」，是由上方的「三角窩」處延伸至「對耳屏」，呈現一個「y」字型。

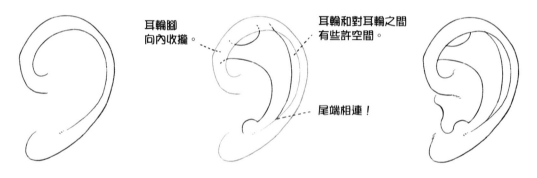

耳輪腳向內收攏。

耳輪和對耳輪之間有些許空間。

尾端相連！

① 首先抓出問號狀的耳輪形狀。

② 抓出「y」字型的對耳輪位置。

② 再畫出耳輪腳和耳屏即完成！

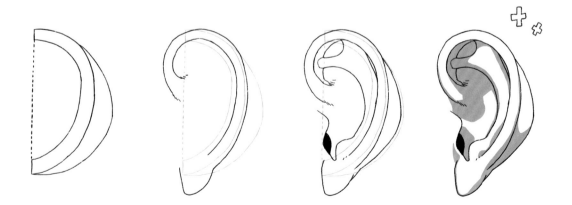

代入基礎圖形來觀察耳朵的立體型態。耳輪內部是相對凹陷的，籠罩著陰影。

對耳輪會稍微突出

來觀察不同角度的耳朵型態吧。

從上、下或後方觀察耳朵時，由於看不見耳朵內側，所以並不困難。耳朵內側可見的情況，可以先畫出耳朵的基本圖形，再加入「對耳輪」，會更容易繪製。

留意耳輪的厚度！

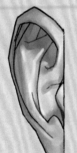
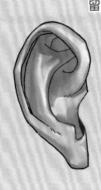
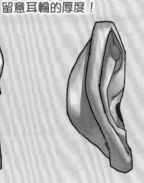
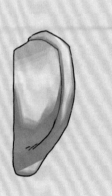

正面看起來是有些傾斜的

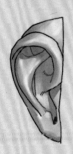

CHAPTER 03

頭型

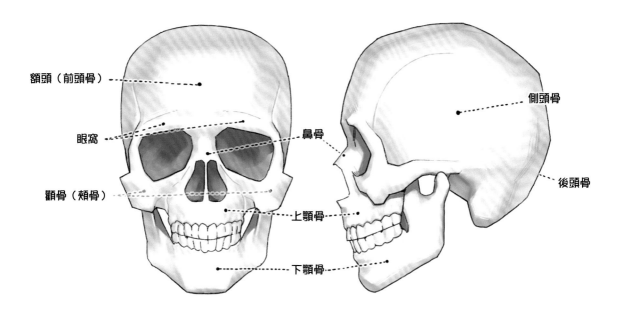

額頭（前頭骨）

眼窩

顴骨（頰骨）

鼻骨

側頭骨

後頭骨

上顎骨

下顎骨

來繪製頭部吧。由於頭蓋骨決定了大致頭形，我們需要先了解頭蓋骨的形狀。

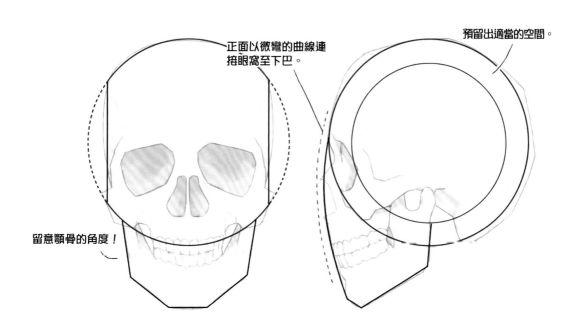

正面以微彎的曲線連接眼窩至下巴。

預留出適當的空間。

留意顎骨的角度！

將頭蓋骨簡化為更單純的圖形來繪製頭型。我們可將包含額頭、眼窩、鼻骨和上顎骨在內的頭骨整體置換為一個「球型」，由於側面（側頭骨）較平坦，可抓出一個圓形斷面，再連接下顎線條，將之視為整體的頭型。

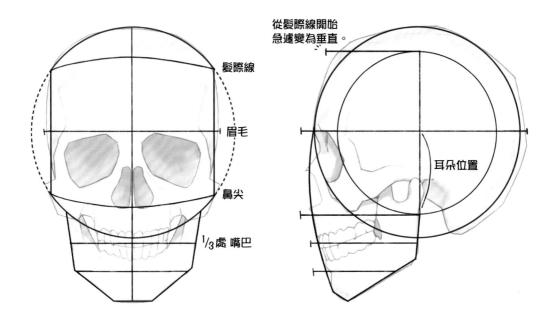

讓我們從頭蓋骨觀察五官的比例。以十字將側面的圓形斷面劃分為四等分，以頂點的延長線為額頭，中央延長線為眉毛（眼窩），底部延長線抓出鼻尖的位置。嘴巴則位於鼻子與下巴之間的$\frac{1}{3}$處。

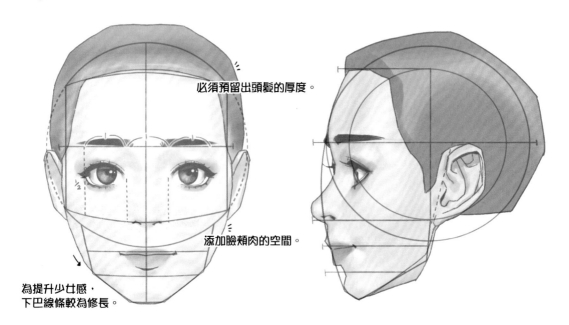

雙眼之間約為一隻眼睛的距離，鼻寬也大約一隻眼睛的幅寬。眼睛約位於眉毛和鼻子中間位置，連接在臉部側面的耳朵位在圓形斷面的中下位置，稍微偏離中央線與底線。

🐹 從高視角觀察半側面頭型

1. 畫出一個球型。

2. 切開側面，以十字形將斷面四等分。

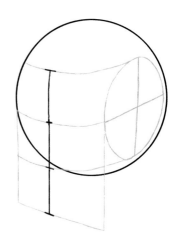

3. 抓出正面的中心線並將之三等分，畫出五官位置參考線。

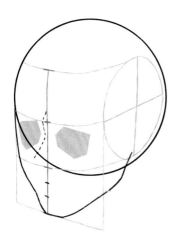

4. 修正中心線畫出鼻子，再畫出下巴線條與眼窩。

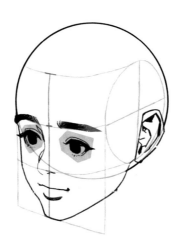

5. 根據參考線，依序畫出五官。

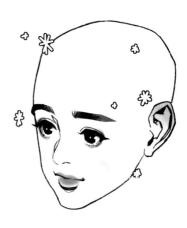

6. 擦除參考線，修整圖面。

🐻 從低視角觀察半側面頭型

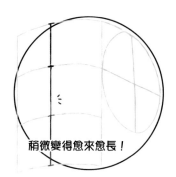

稍微變得愈來愈長！

1. 畫出一個球型。

2. 切開側面，以十字形將斷面四等分。

3. 抓出正面的中心線並作三等分，畫出五官參考線，愈往下巴處愈長。

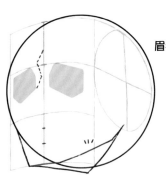

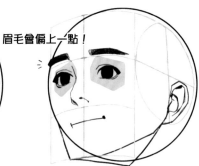

眉毛會偏上一點！

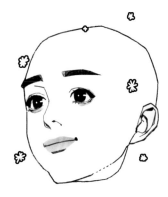

4. 修正中心線畫出鼻子，畫出下巴線條與眼窩，留意此時也能看見下巴底部。

5. 根據參考線，依序畫出五官。

6. 擦除參考線，修整圖面。

嘗試繪製各種角度的頭部，並練習加入五官吧。
繪製高、低視角的時候，需留意近處的部位看起來較大、遠處的部位較小，寬度也更窄。

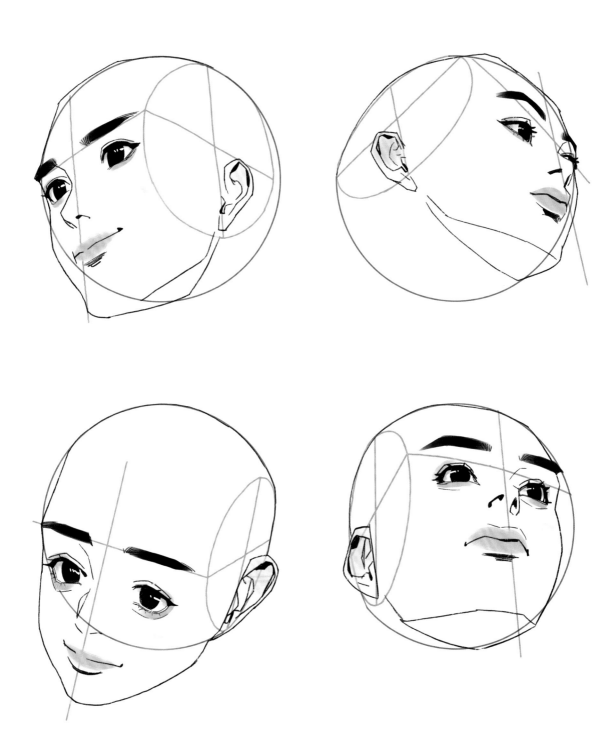

CHAPTER 04

髪型

來描繪髮型吧！

想讓角色更時尚有型，髮型的選擇是其中關鍵，替角色繪製一個與臉型、五官相配的髮型，能打造出各式各樣的潮流感。雖然要表現出髮絲細膩流暢的筆觸並不簡單，但只要依照幾個步驟作畫，就能讓髮型更出色、更具說服力。

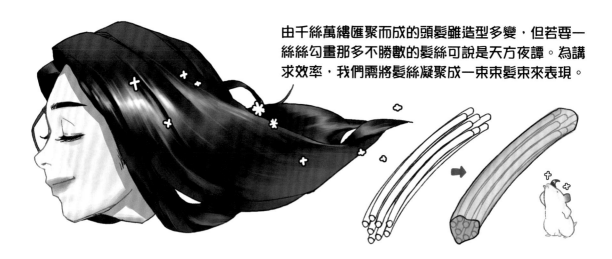

由千絲萬縷匯聚而成的頭髮雖造型多變，但若要一絲絲勾畫那多不勝數的髮絲可說是天方夜譚。為講求效率，我們需將髮絲凝聚成一束束髮束來表現。

用線條來繪製每根頭髮，反而容易破壞髮型整體的厚度與質感，造成生硬、不自然的感覺，因此應該先以「面」分區繪製出髮型，再繪製細節會更佳。

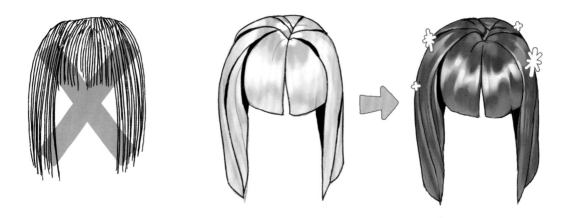

如下範例，將平面的頭髮加入彎曲、捲繞等變化，就能展現各種造型。除了平直的長直髮外，也可適時加上波浪捲，表現迎風飛揚的頭髮時，也要仔細加入曲度。

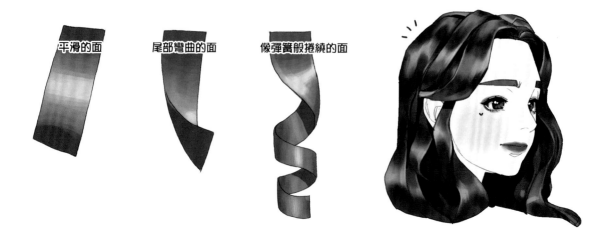

平滑的面　　尾部彎曲的面　　像彈簧般捲繞的面

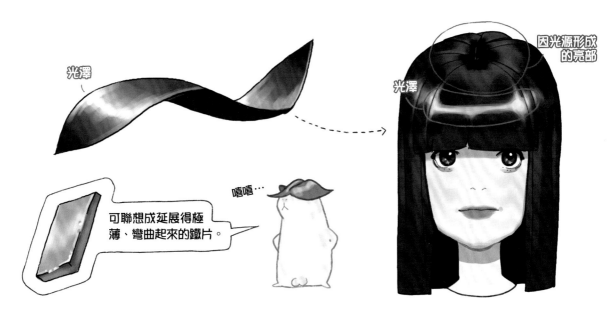

頭髮中含有油脂，會反射光源形成閃亮的光澤感，隨著視角不同，這段「反光光澤」的位置也會隨之改變。由正面觀看、光源在上時，約莫會在頭髮中段形成反光。

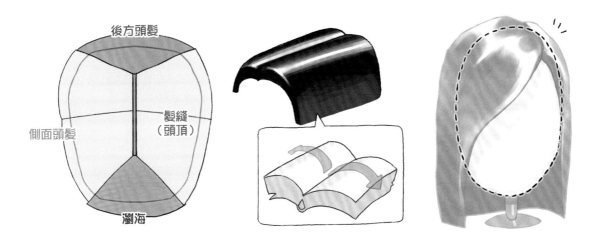

從上方觀察頭頂，能發現頭髮以髮縫為基準，如書頁般向兩側展開生長，因此頭頂必須畫出一定的厚度。

🐹 **TIP**

繪製頭髮時不是單純地疊加平面，要打造捲曲有層次的造型，必須畫出頭髮平面之間的陰影，才會使其更有立體感。

先畫出渾圓的頭型。

髮縫

髮際線

鬢角

分別抓出頭髮生長的髮際線、如階梯狀轉折
的鬢角，以及頭頂或髮縫分線的位置。

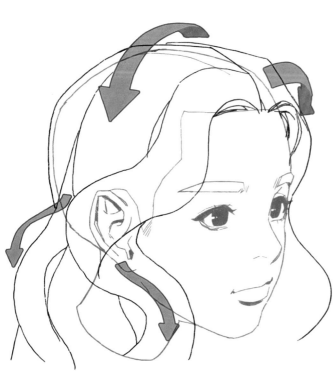

依據由髮縫生長出來的髮流方向抓出
頭髮的面。此時必須依序抓好大片的
面積，才不會顯得雜亂。

開始切分平面。若每片頭髮的面積分割得太相近，反倒會顯得生硬，因此決定好髮型後，在波浪較多的部分，可以凌亂不規則地去切分。

在輪廓上和瀏海等處加上幾束碎髮，修整並加強細節。

同理，上色時也依照髮流→大的平面→切分平面、追加細節的順序，會更容易打造出髮型。

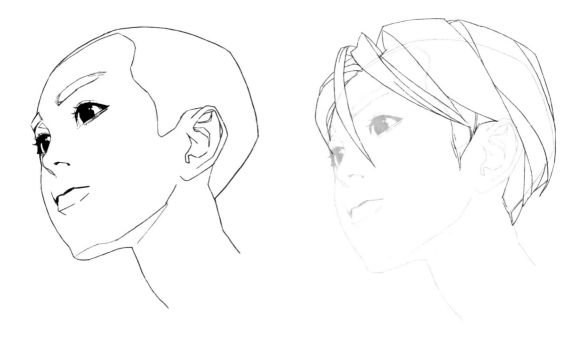

在描繪裁剪得較短的髮型時，同樣以相同步驟先畫出頭型，再根據髮流抓出較大的平面。
若能看見內層的頭髮，作畫時必須區分好內外層頭髮的長度。

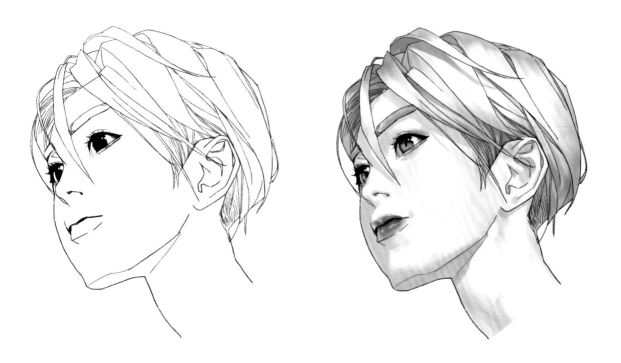

分割大面時，若能按照髮流方向、傾斜地加上外層的平面，就能打造出自然豐盈的髮型。
覆蓋的頭髮愈多看起來愈自然，但同時也不能忘記每個平面之間的縫隙與陰影。

綁起頭髮時，由於頭髮都往綁束的方向收攏，故髮流會聚集在一處。只綁一個馬尾的話，髮流往同一方向收束即可，若綁成兩束以上，就需由中間區分髮流，留意分線處頭皮會稍微可見。

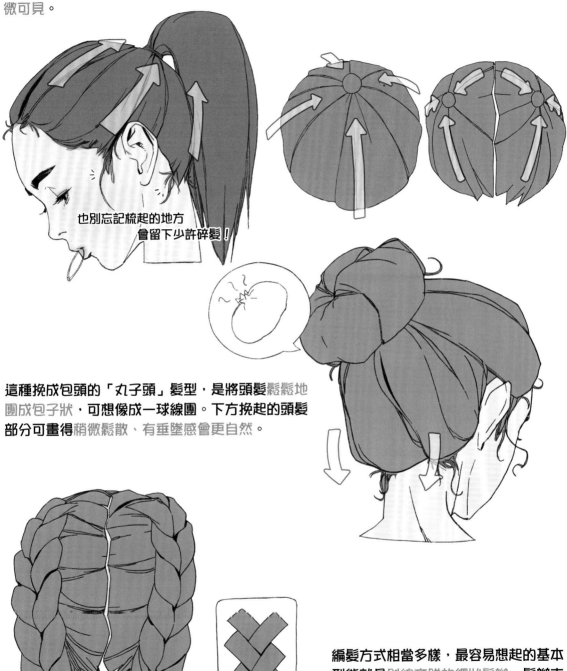

也別忘記梳起的地方
會留下少許碎髮！

這種挽成包頭的「丸子頭」髮型，是將頭髮鬆鬆地團成包子狀，可想像成一球線團。下方挽起的頭髮部分可畫得稍微鬆散、有垂墜感會更自然。

編髮方式相當多樣，最容易想起的基本型態就是斜線交錯的繩狀髮辮，髮辮末端以髮圈束起垂落。

各式各樣的髮型

除了單純的長度差異以外，髮型還可以靈活運用剪裁、彎曲度、瀏海有無等各種要素，千變萬化。因此，最重要的便是掌握適合角色的髮型，為人物增添風采。

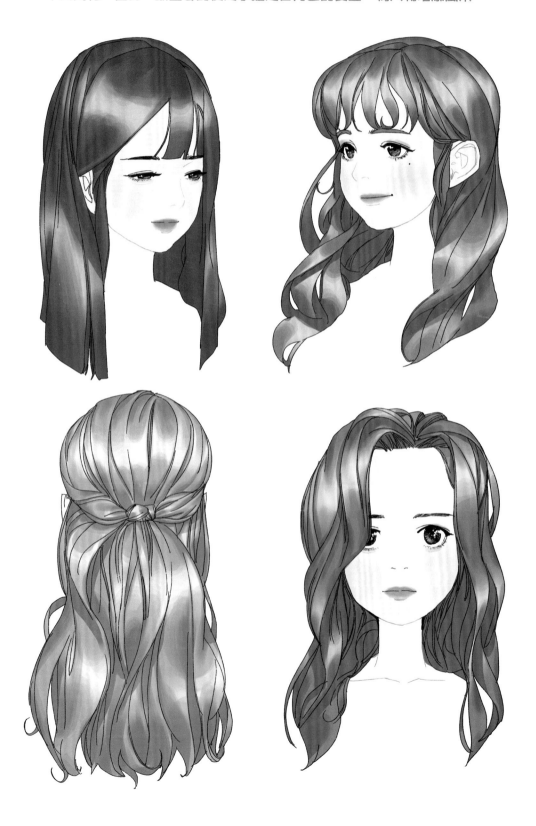

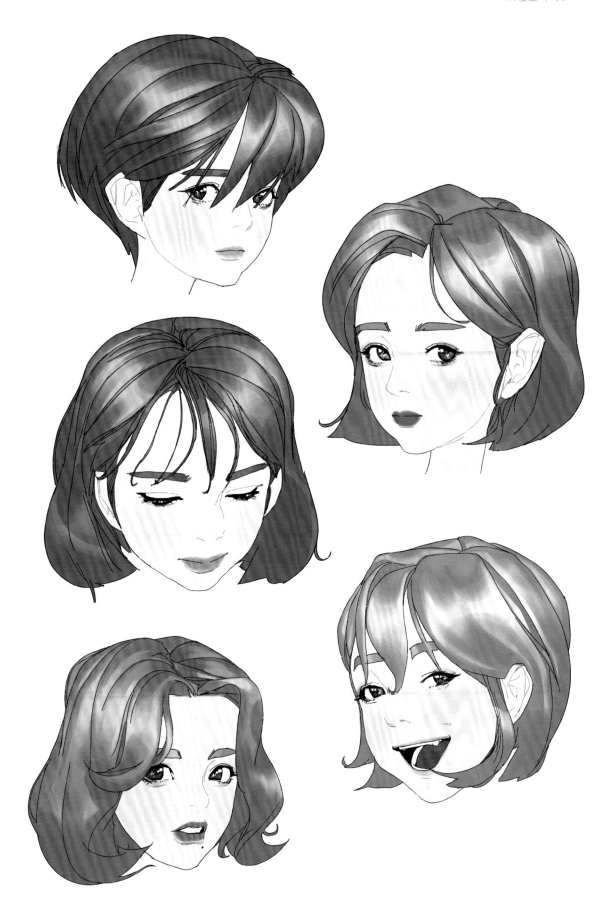

CHAPTER 05

表情

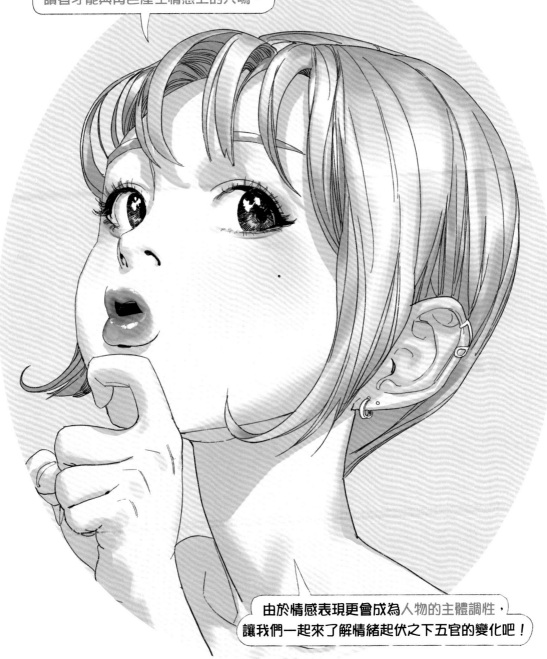

無論如何形塑角色外型，萬一人物面無表情、
一慣的撲克臉，就很難展現生動感，
必須依據情況賦予角色鮮活的表情，
讀者才能與角色產生情感上的共鳴。

由於情感表現更會成為人物的主體調性，
讓我們一起來了解情緒起伏之下五官的變化吧！

這次要來繪製富有豐沛情感的面部表情，只要運用各部位的肌肉，緊皺眉間、
揚起嘴角等等，就能使角色表現出情感。根據各種表情掌握會移動的部位，再
加以應用，就能呈現出變化多端的神情。

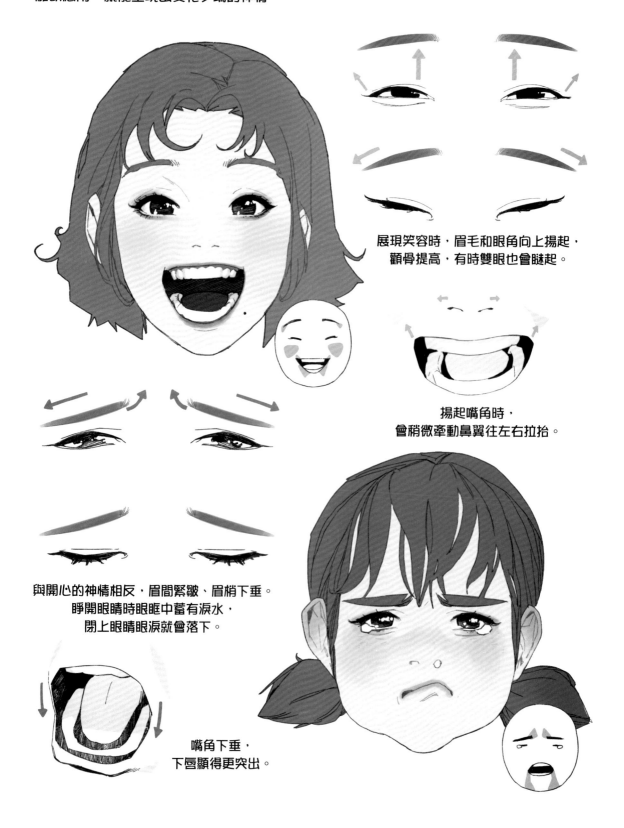

展現笑容時，眉毛和眼角向上揚起，
顴骨提高，有時雙眼也會瞇起。

揚起嘴角時，
會稍微牽動鼻翼往左右拉抬。

與開心的神情相反，眉間緊皺、眉梢下垂。
睜開眼睛時眼眶中蓄有淚水，
閉上眼睛眼淚就會落下。

嘴角下垂，
下唇顯得更突出。

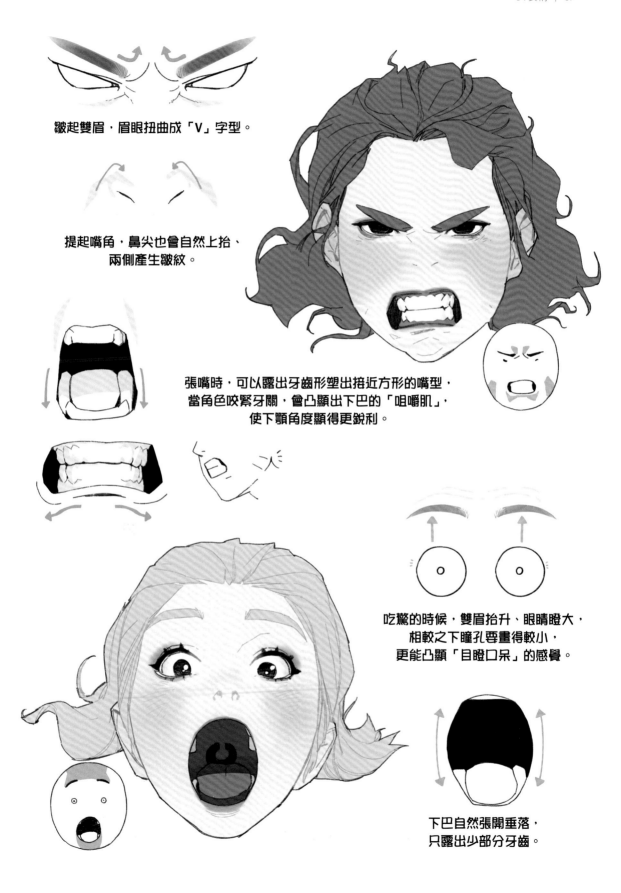

皺起雙眉，眉眼扭曲成「V」字型。

提起嘴角，鼻尖也會自然上抬、兩側產生皺紋。

張嘴時，可以露出牙齒形塑出接近方形的嘴型，當角色咬緊牙關，會凸顯出下巴的「咀嚼肌」，使下顎角度顯得更銳利。

吃驚的時候，雙眉抬升、眼睛瞪大，相較之下瞳孔要畫得較小，更能凸顯「目瞪口呆」的感覺。

下巴自然張開垂落，只露出少部分牙齒。

面部表情也有輕重強弱。表情愈是強烈鮮明，情感傳達就愈明確、
愈富有漫畫風格，也能畫出更有趣的神情。

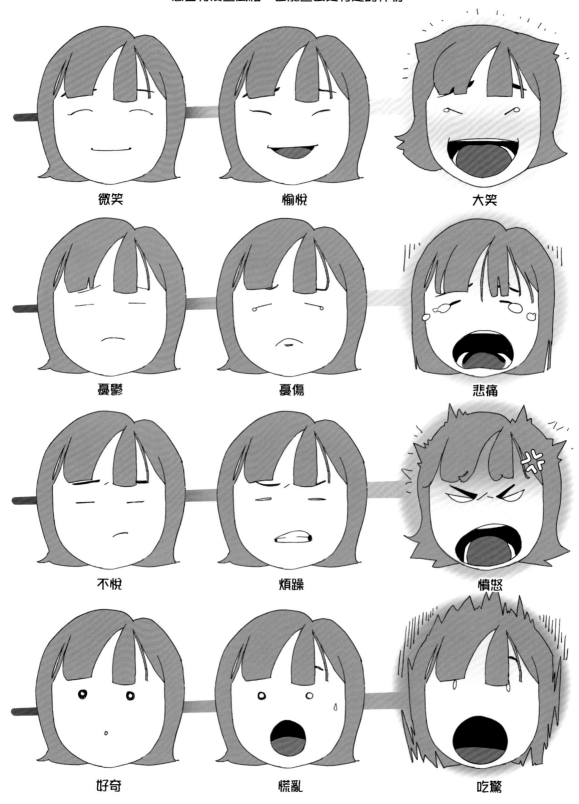

微笑　　　　　　　　愉悅　　　　　　　　大笑

憂鬱　　　　　　　　憂傷　　　　　　　　悲痛

不悅　　　　　　　　煩躁　　　　　　　　憤怒

好奇　　　　　　　　慌亂　　　　　　　　吃驚

除此之外，也可以多多想像各式各樣有趣的表情，加以練習。

CHAPTER 06

上半身

繪製「女性」角色時，慎重考慮體型非常重要。
每個角色體型各異，若描繪時各有一套基準，在習得要領後應該更容易上手吧？
從現在起，我們要來觀察角色的骨架、肌肉位置和連接方式，
針對各種體型設立一套繪圖的準則。

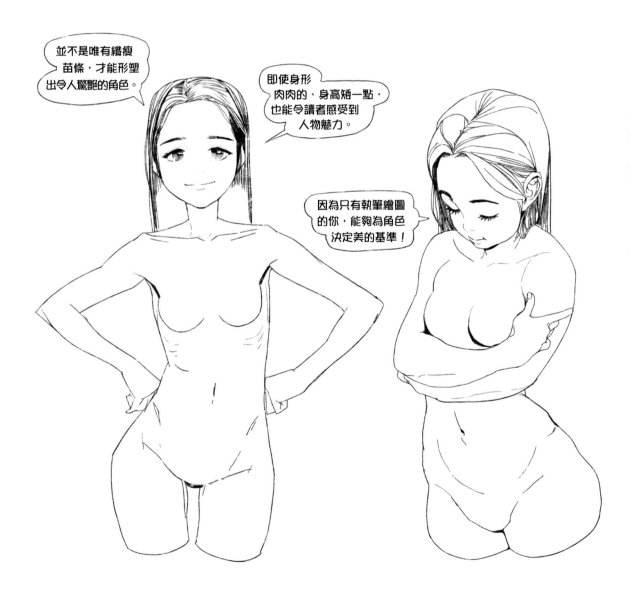

並不是唯有纖瘦苗條，才能形塑出令人驚艷的角色。

即使身形肉肉的、身高矮一點，也能令讀者感受到人物魅力。

因為只有執筆繪圖的你，能夠為角色決定美的基準！

首先,讓我們來了解上半身的最重要的骨骼——脊椎、胸腔與骨盆的比例吧。以頭部為基準,雖有些複雜,但透過圖形化來掌握比例會更佳。

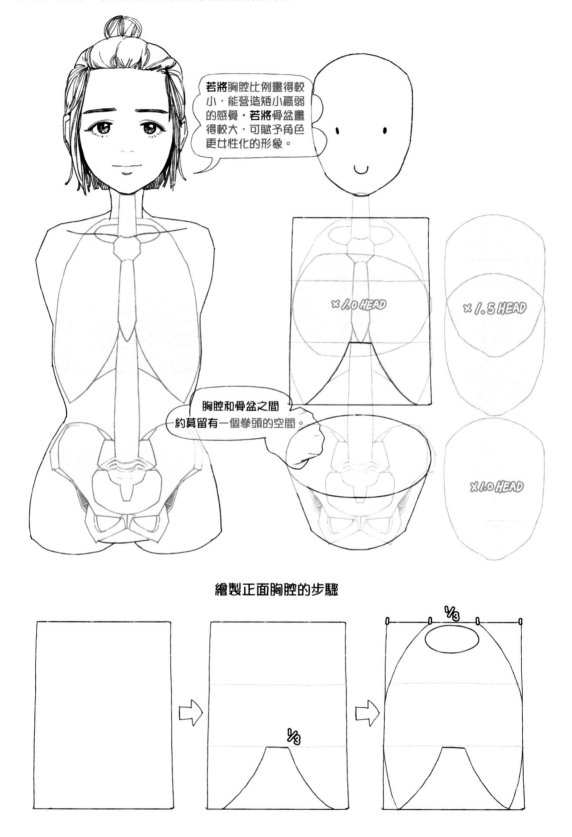

繪製正面胸腔的步驟

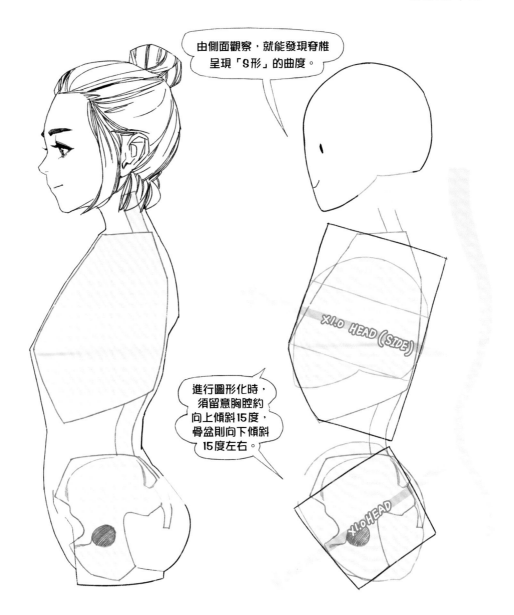

繪製側面胸腔的步驟

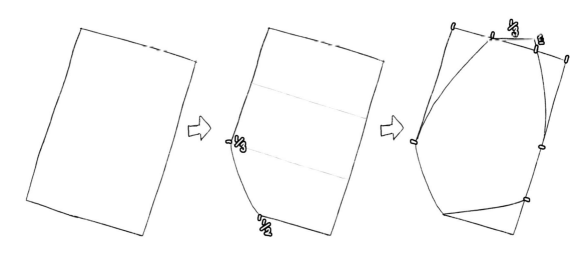

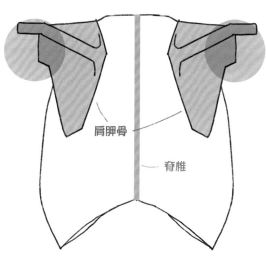

鎖骨和肩胛骨是上半身肉眼可見的重要標誌性骨骼。
這兩塊骨骼與上臂骨相連形成肩關節，起到協助肩膀
運動的作用。

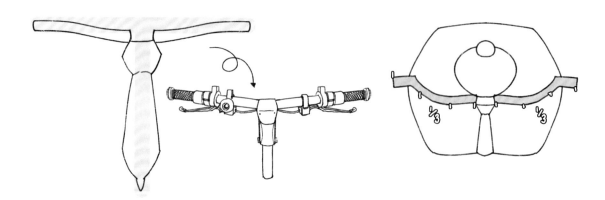

從正面觀察，鎖骨好似自行車手把，呈現「T字」型態，但從上方觀察
時，鎖骨位置稍微往背部彎曲，在背後與肩胛骨相連。

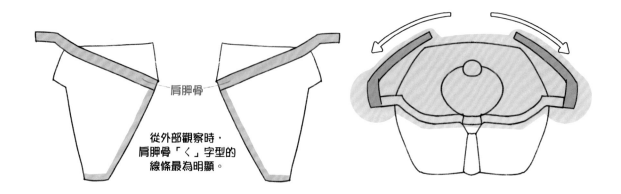

肩胛骨的形狀由後方斜斜包覆著胸腔，它與正面彎曲的鎖骨在「肩峰」處相連，形成「肩膀」的整體
面積。

肩膀獨立於胸腔，能夠進行多方向的運動，我們可將肩關節的圖形置換為「ㄅ」字型，
抓出肩膀的位置，再根據各種運動方式來了解鎖骨與肩胛骨的角度變化。

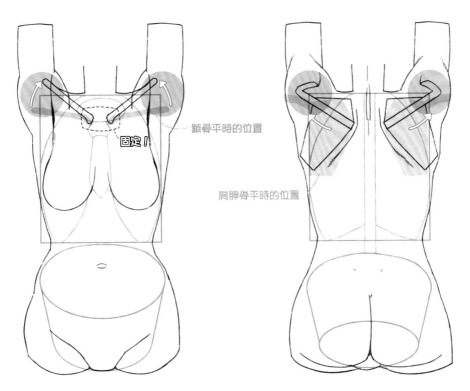

鎖骨平時的位置

固定！

肩胛骨平時的位置

聳肩，使肩膀上抬時

比起聳肩時肩膀上揚的角度，
肩膀可下垂的角度相較小！

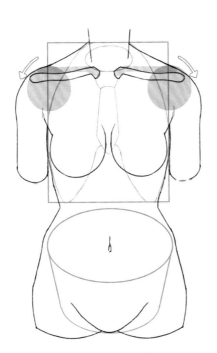
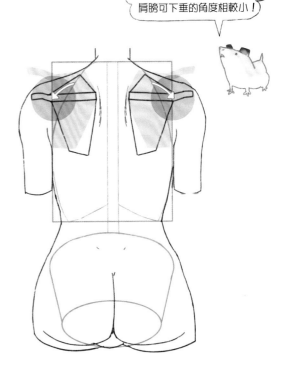

放鬆，使肩膀下垂時

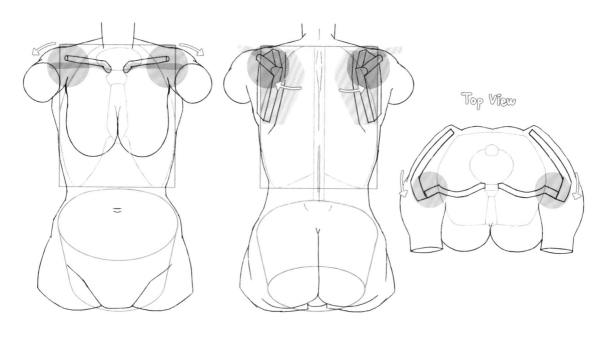

🐻 肩膀前推時

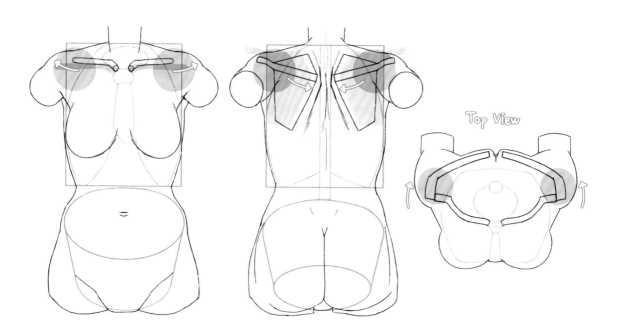

🐻 肩膀後推時

頸部由胸腔的「上胸」處起始，與後腦勺相連，從側面觀察時呈現稍微前彎的弧度。

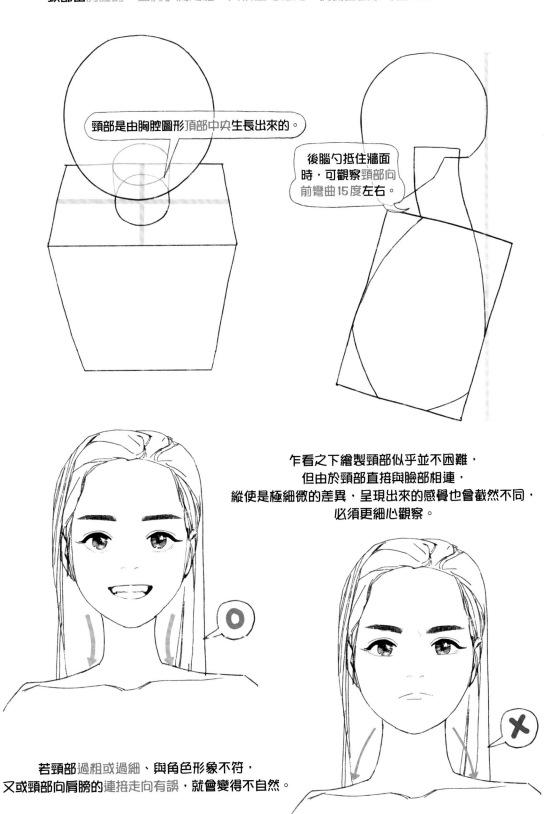

頸部是由胸腔圖形頂部中央生長出來的。

後腦勺抵住牆面時，可觀察頸部向前彎曲15度左右。

乍看之下繪製頸部似乎並不困難，
但由於頸部直接與臉部相連，
縱使是極細微的差異，呈現出來的感覺也會截然不同，
必須更細心觀察。

O

X

若頸部過粗或過細、與角色形象不符，
又或頸部向肩膀的連接走向有誤，就會變得不自然。

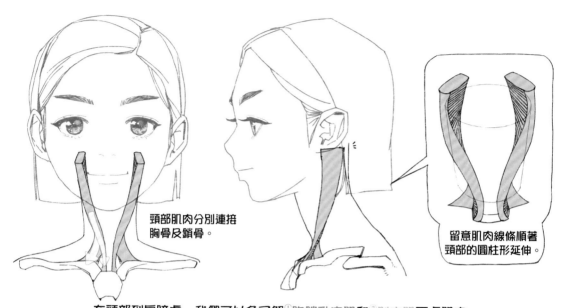

頸部肌肉分別連接
胸骨及鎖骨。

留意肌肉線條順著
頸部的圓柱形延伸。

在頸部到肩膀處，我們可以多了解①胸鎖乳突肌和②斜方肌兩處肌肉。
其中胸鎖乳突肌由鎖骨連接到耳朵後側，從正面觀察時胸鎖乳突肌分成兩束，呈現有曲度的「V」字型。

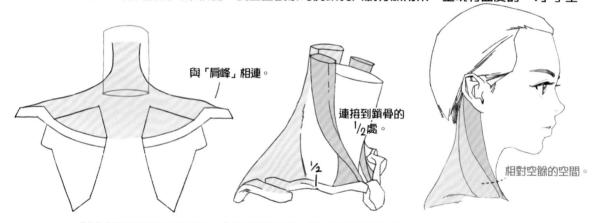

與「肩峰」相連。

連接到鎖骨的
1/2處。

相對空餘的空間。

斜方肌包裹著整個肩膀，由後方觀察時，斜方肌如環抱般連接至正面的鎖骨。
從側面觀察時，因斜方肌和胸鎖乳突肌連接鎖骨的位置有差異，中間形成一個三角形的空餘空間。

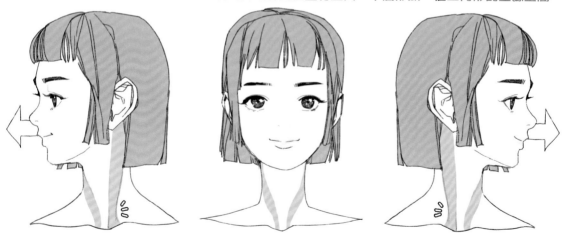

頭部能左右轉動，轉動時，與轉動方向相反處的胸鎖乳突肌肌肉輪廓會較為突出。

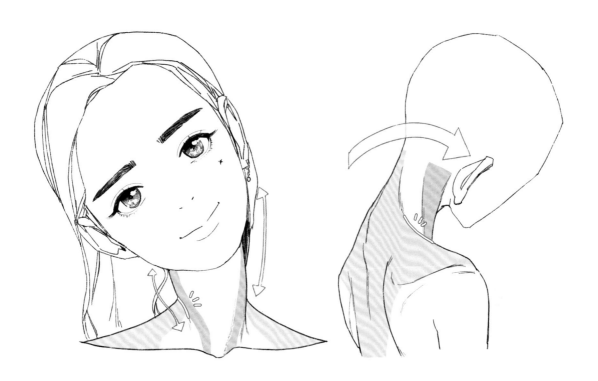

頸部轉動時，胸鎖乳突肌會拉伸或收縮左右的肌肉維持平衡，
此時胸鎖乳突肌與斜方肌相互擠壓時，也會出現皺褶。

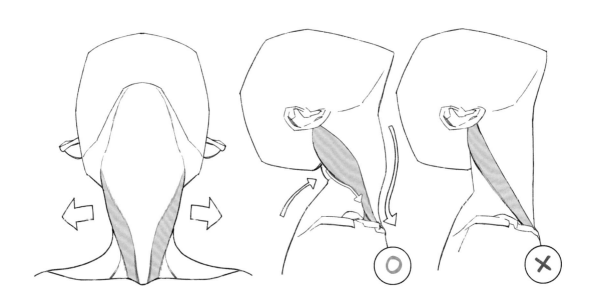

向上抬頭時，胸鎖乳突肌會遭到斜方肌擠壓，往兩側延展開來，從側面觀察時肌肉折疊處最為細窄。

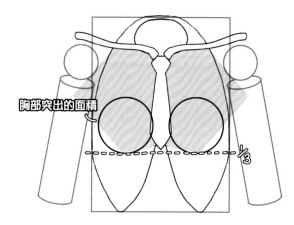

女性胸部這個部位多由脂肪所構成，附著在作為基底的胸部肌肉（胸大肌）之上，因此必須先找出胸部肌肉的面積，再加上胸部。

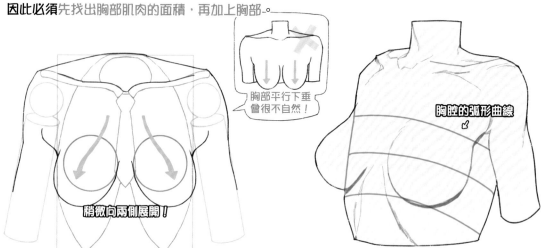

像這樣，先抓出胸部突出的面積，再畫出下垂的乳房部分，此時須留意由於胸腔的弧形輪廓，胸部也會稍微向外側展開。

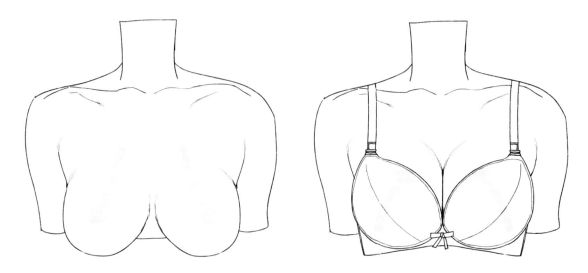

由於胸部平時往外側延展，須穿著將胸部向內集中的內衣，才會形成「Y」字型的乳溝。

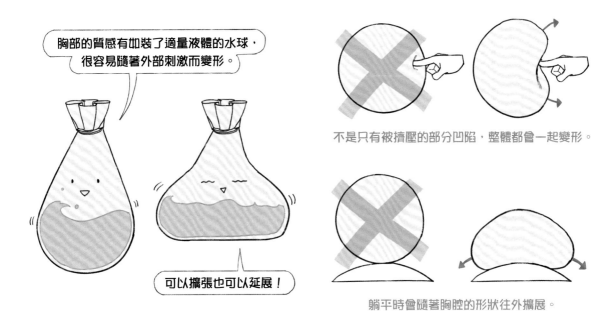

胸部的質感有如裝了適量液體的水球，很容易隨著外部刺激而變形。

可以擴張也可以延展！

不是只有被擠壓的部分凹陷，整體都會一起變形。

躺平時會隨著胸腔的形狀往外擴展。

根據胸部大小不同，胸部的形狀也會隨之改變。胸部愈大，乳溝愈深，乳房突出的位置也會向下垂落。

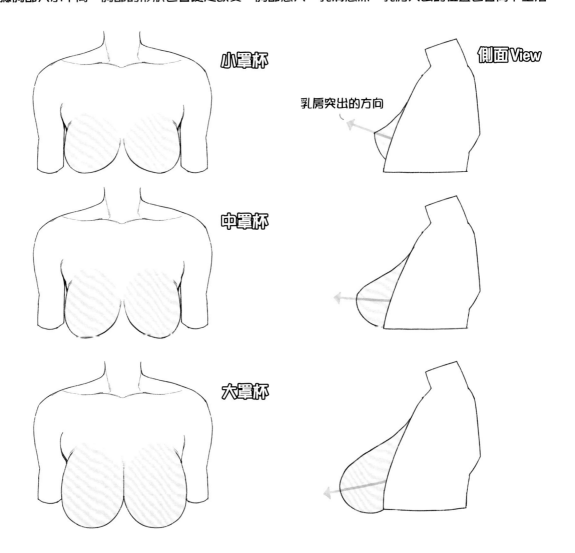

小罩杯

中罩杯

大罩杯

側面 View

乳房突出的方向

乳房因重力而下垂，上半身傾斜或彎腰時，胸部形狀也會隨之壓扁或伸展。

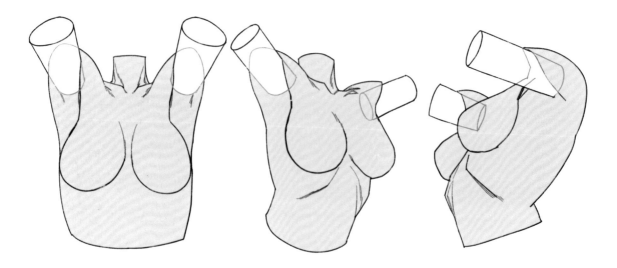

此外，胸部也與胸部肌肉及手臂相連，手臂運動時胸部也會被抬升或集中。

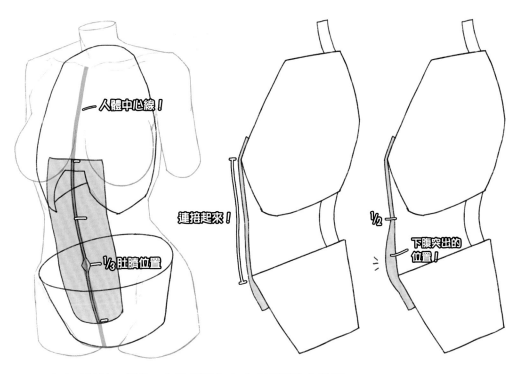

長長的腹肌由胸腔連接至骨盆，與胸骨同為上半身正面的中心線。
下方 $\frac{1}{3}$ 處為肚臍的位置，將腹肌一分為二之後，下半部面積為「下腹」，會向外突出。

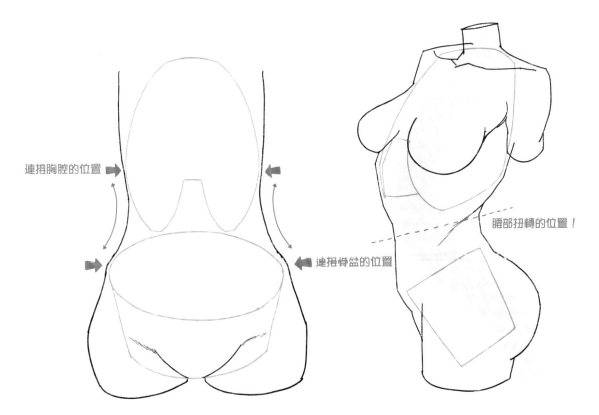

骨盆相較胸腔更寬一些，因此腰部看起來會纖細地收束起來。
實際上腰部側面的寬度比正面寬度更窄，扭轉腰部的時候，會更容易凸現出「S」形的線條。

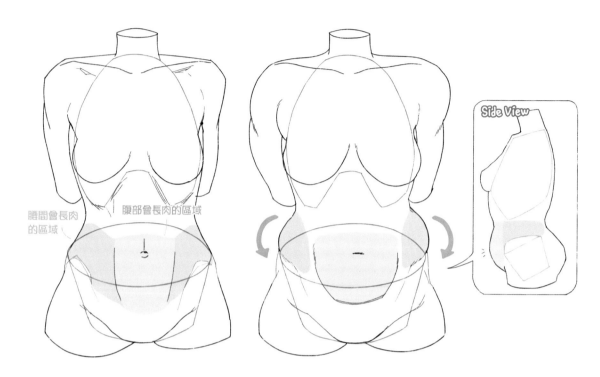

腰間會長肉的區域

腹部會長肉的區域

Side View

若要在腹部添加一點肉感，相較於骨盆位置，應添加在骨盆的稜線上緣，
就像腰間圍了游泳圈，多出一輪曲線。

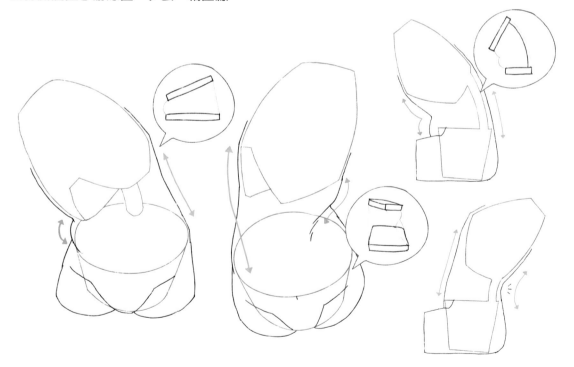

腰部側彎或向前彎腰時，彎折方向的肋下會擠壓凹折，另一側則被拉伸。
但當腰部後仰的時候，由於脊椎肌肉會施力，是無法彎折起來的。

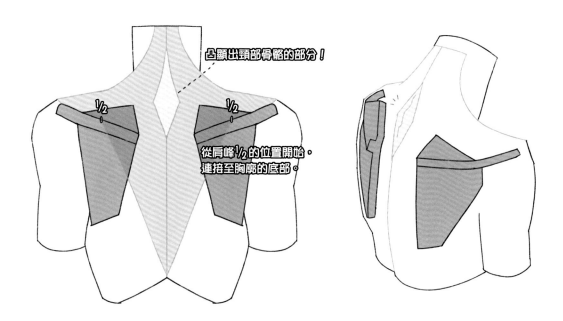

包裹著肩膀的斜方肌正中央處有一塊菱形的頸部骨骼，比起其他脊椎段，這塊空間骨骼的形狀會更明顯。

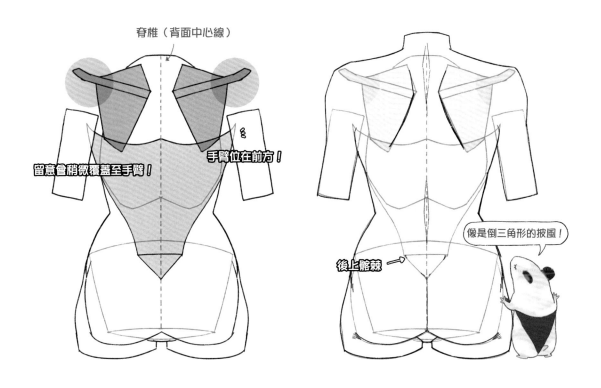

包覆著整個腰背的背闊肌由尾椎處延展至手臂內側，是呈「三角形」的一塊肌肉，背闊肌稍微覆蓋到肩胛骨底端，甚至從正面也稍微可見它連接至腋下的部分。

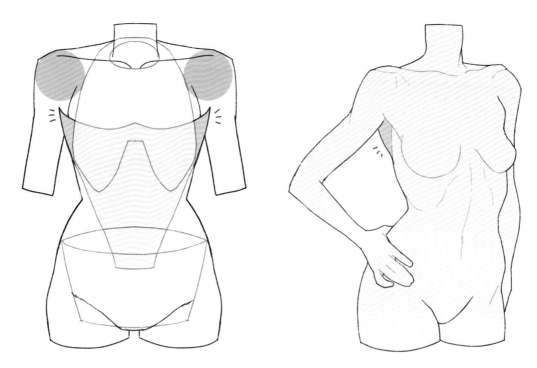

由於背闊肌包覆著胸腔的背面，從正面觀察時，手臂自然下垂的話並無法看見，舉起手臂就能看見背闊肌包覆著胸腔、連接至手臂的輪廓，須留意畫出這個部分。

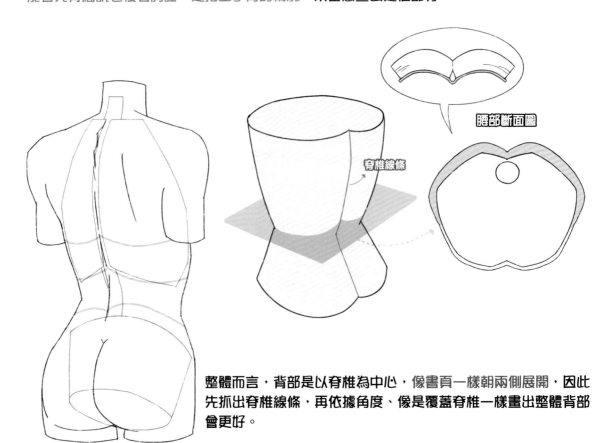

整體而言，背部是以脊椎為中心，像書頁一樣朝兩側展開，因此先抓出脊椎線條，再依據角度、像是覆蓋脊椎一樣畫出整體背部會更好。

🐹 繪製上半身正面

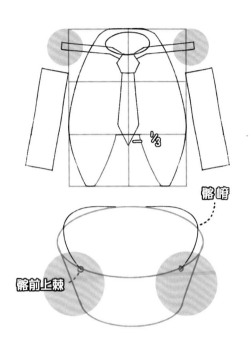

1. 依據體積與比例，畫出胸腔與骨盆的圖形。

2. 抓出手臂與腿部的連接位置，畫出胸腔和骨盆主要的骨骼標誌。

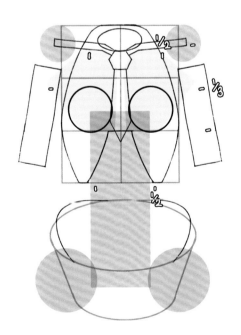

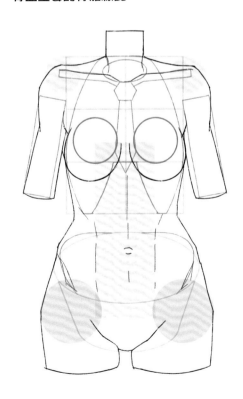

3. 分別抓出胸大肌、腹直肌與胸部的面積。

4. 依據體型，修飾突出的骨頭及體態。

🐹 繪製上半身側面

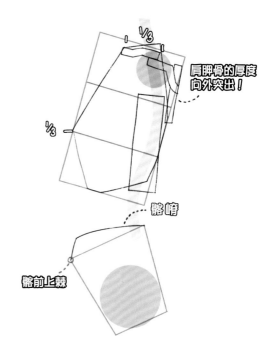

肩胛骨的厚度
向外突出！

髂嵴

髂前上棘

1. 依據側面的脊椎曲線，畫出胸腔及骨盆的圖形。

2. 抓出手臂與腿部的連接位置，畫出胸腔和骨盆主要的骨骼標誌。此時須留意肩胛骨的厚度會稍微突出。

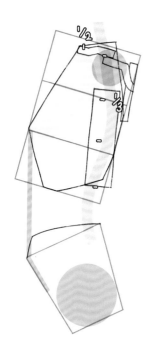

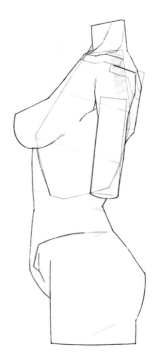

3. 分別抓出胸大肌、腹直肌與胸部的面積。

4. 依據體型，修飾突出的骨頭及體態。

即使尚未連接手臂及腿部，只要「軀幹」部分比例精確就能穩定地畫好人物。因此務必反覆檢查是否有特定部位比例不正確，多加練習繪製各種姿勢的軀幹肖像。

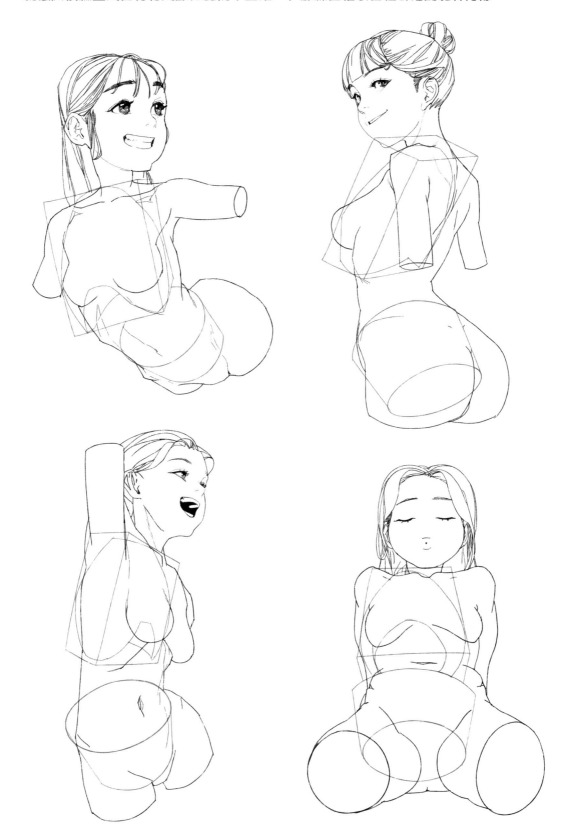

CHAPTER 07

手臂

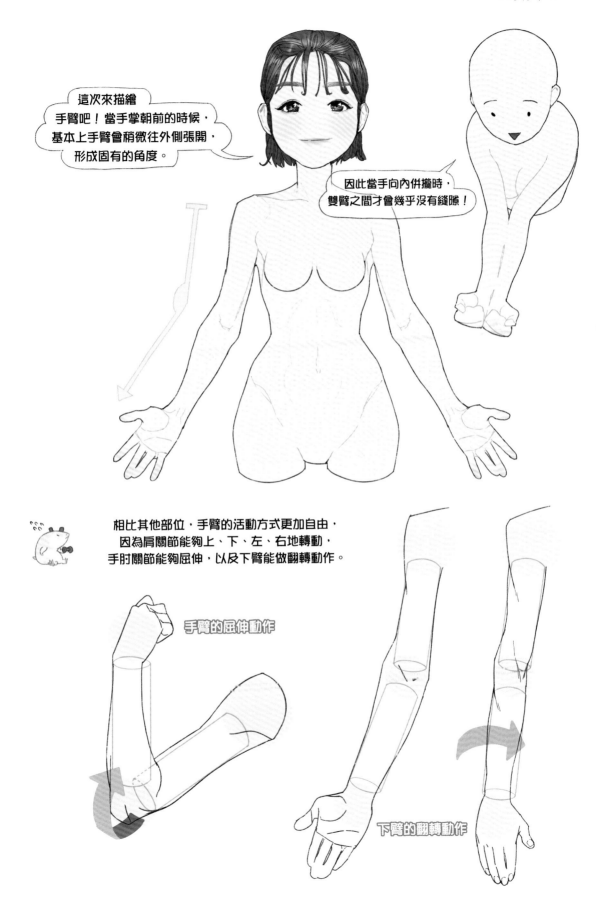

這次來描繪
手臂吧！當手掌朝前的時候，
基本上手臂會稍微往外側張開，
形成固有的角度。

因此當手向內併攏時，
雙臂之間才會幾乎沒有縫隙！

相比其他部位，手臂的活動方式更加自由，
因為肩關節能夠上、下、左、右地轉動，
手肘關節能夠屈伸，以及下臂能做翻轉動作。

手臂的屈伸動作

下臂的翻轉動作

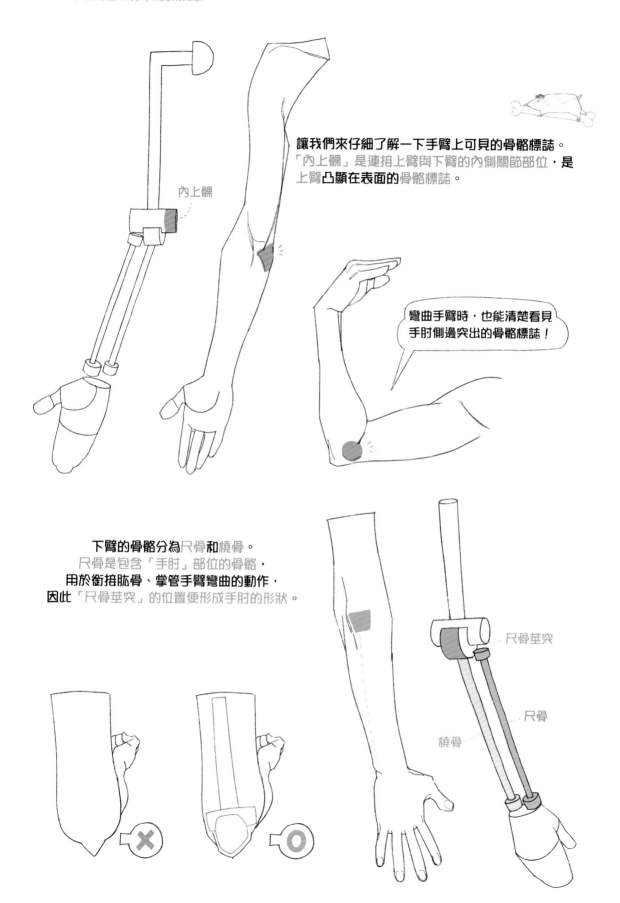

讓我們來仔細了解一下手臂上可見的骨骼標誌。
「內上髁」是連接上臂與下臂的內側關節部位，是上臂凸顯在表面的骨骼標誌。

內上髁

彎曲手臂時，也能清楚看見手肘側邊突出的骨骼標誌！

下臂的骨骼分為尺骨和橈骨。
尺骨是包含「手肘」部位的骨骼，
用於銜接肱骨、掌管手臂彎曲的動作，
因此「尺骨莖突」的位置便形成手肘的形狀。

尺骨莖突

尺骨

橈骨

橈骨能夠翻轉交疊至尺骨上方，使下臂的動作更自由靈活。雖然構造有些繁複、易於混淆，但根據下臂動作不同，轉動的肌肉也有變化，故還是利用簡單的公式來加強記憶會更好。

利用尺骨 <-> 小指，橈骨 <-> 拇指這個公式，記住手臂運動時唯有橈骨能夠翻轉至尺骨上方。

下臂很難往反方向轉動！

若下臂旋轉超過一定角度，會連帶上臂骨骼至肩膀一起轉動。

此外，在彎曲手臂的狀態下，下臂也能夠轉動，可以依序來練習畫看看。

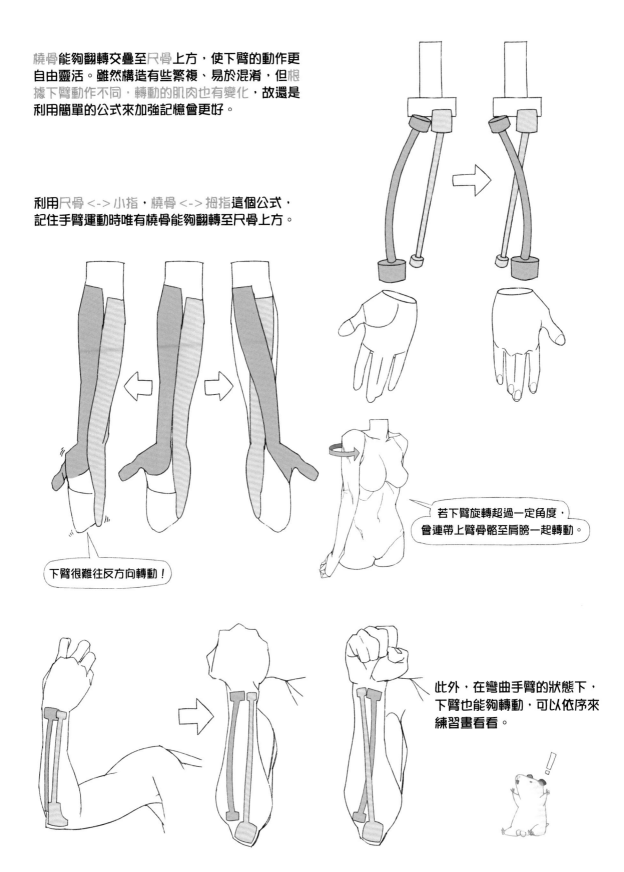

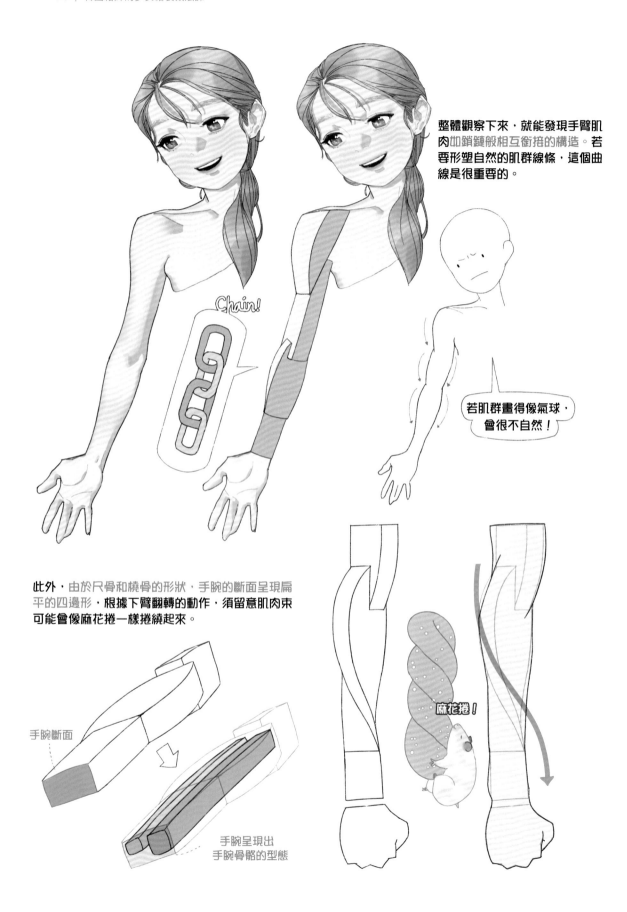

整體觀察下來,就能發現手臂肌肉如鎖鏈般相互銜接的構造。若要形塑自然的肌群線條,這個曲線是很重要的。

Chain!

若肌群畫得像氣球,會很不自然!

此外,由於尺骨和橈骨的形狀,手腕的斷面呈現扁平的四邊形,根據下臂翻轉的動作,須留意肌肉束可能會像麻花捲一樣捲繞起來。

麻花捲!

手腕斷面

手腕呈現出手腕骨骼的型態

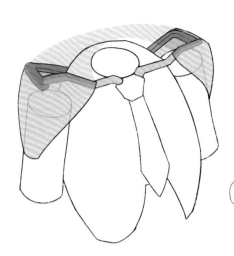

三角肌是包覆著鎖骨與肩峰的肩膀肌肉，也起到連接軀幹、使手臂能夠上舉的作用。

想像成一個吊掛在肩膀上的「圓錐」！

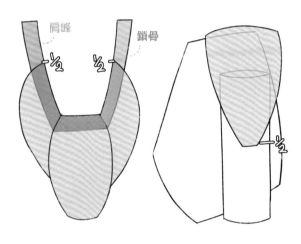

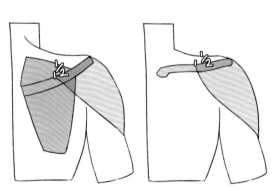

三角肌共分為三束，將鎖骨與肩峰包覆住一半左右，延伸至上臂外側 1/2 左右的位置。

三角肌會稍微覆蓋到胸大肌，因此連接處會形成一個三角形的凹陷。

舉起手臂時，胸大肌與三角肌彼此銜接，向下延伸至胸部。

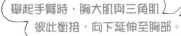

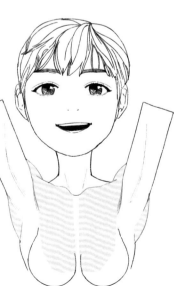

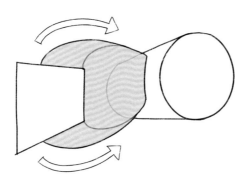

從上方觀察，
三角肌分為三束包覆著整個肩膀的面積，隨之舉起。

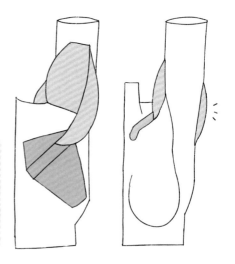

高舉手臂平貼至耳際時，從正面觀察會露出腋下，
側邊則可看見少許三角肌。

Caution！
若手臂高舉超過一定的角度，
上臂骨骼會與肩峰相碰，
此時上臂骨骼會稍微後旋，
使正面露出腋下部位。

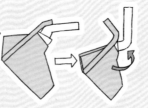

上臂大致分為肱二頭肌、肱三頭肌與肱肌等三塊主要肌群。其中，肱二頭
肌作為控制下臂舉起的肌肉，在手臂彎曲時會更明顯可見。

三角肌覆蓋著肱二頭肌。

肱二頭肌

肱三頭肌

肱肌

三角肌會由肱二頭肌與肱三頭肌之間
延伸至肱肌。

從正面觀察時，肱二頭肌
連接至下臂處有稍許凹陷。

彎曲手臂（緊縮）

伸展手臂（鬆弛）

肱三頭肌作為控制手臂下垂的肌肉，當手臂伸直時，可以發現肱三頭肌會往上收縮，形成一個弧度。

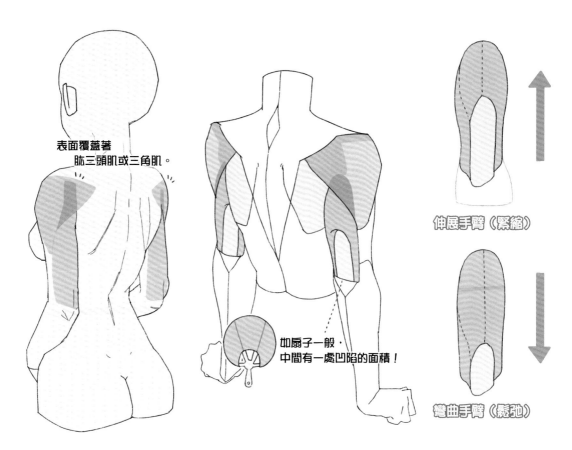

表面覆蓋著
肱三頭肌或三角肌。

如扇子一般，
中間有一處凹陷的面積！

伸展手臂（緊縮）

彎曲手臂（鬆弛）

肱二頭肌與肱三頭肌會隨著手臂的屈伸，相互進行緊縮與放鬆的運動，
按照手臂的姿勢來掌握肌肉變化的型態、練習繪製吧。

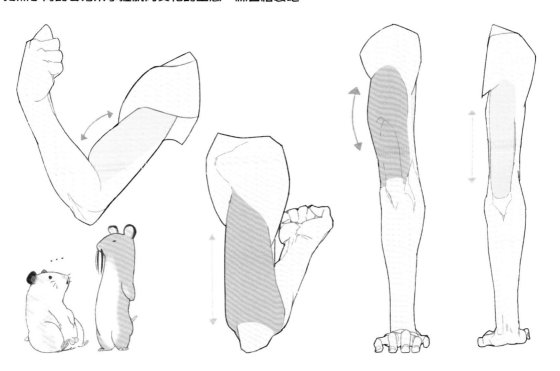

在下臂上最明顯的肌肉是名為「肱橈肌」的肌群，由上臂外側延伸至拇指的側面。掌握好肱橈肌的曲線，就是畫出自然手臂線條的重點。

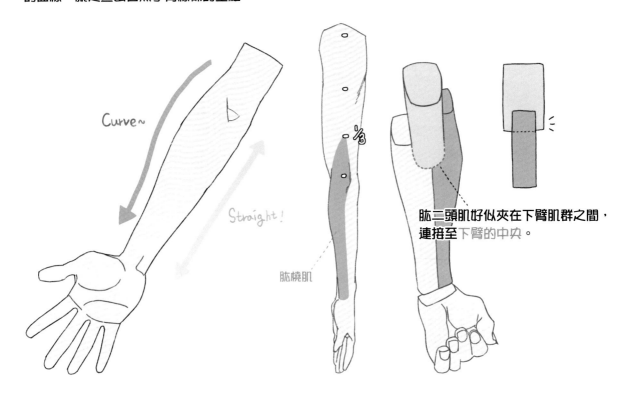

Curve~

Straight!

肱橈肌

肱二頭肌好似夾在下臂肌群之間，連接至下臂的中央。

肱橈肌的另一側會由「內上髁」一路延伸至小指，因此要記得下臂的角度是會扭轉的。

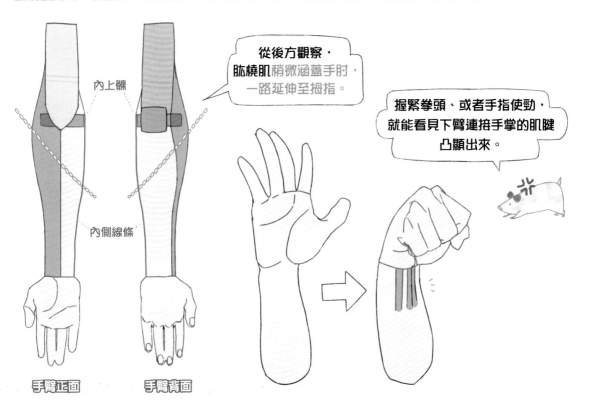

內上髁

內側線條

從後方觀察，肱橈肌稍微涵蓋手肘，一路延伸至拇指。

握緊拳頭、或者手指使勁，就能看見下臂連接手掌的肌腱凸顯出來。

手臂正面

手臂背面

下臂的肌肉束相對較多、也較複雜，由於「肱橈肌」的形狀會隨著下臂的轉動發生扭轉，以肱橈肌不對稱的曲線為重點來理解，會更容易上手。

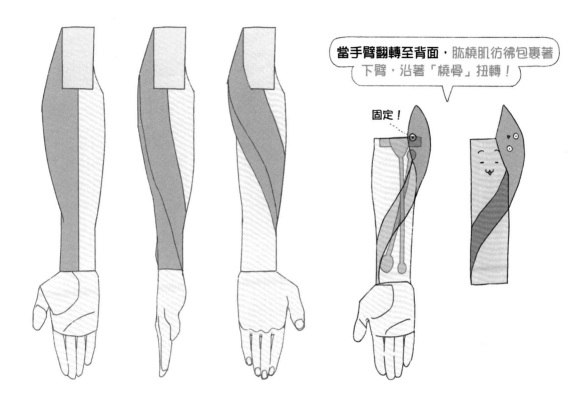

當手臂翻轉至背面，肱橈肌彷彿包裹著下臂，沿著「橈骨」扭轉！

固定！

由於手臂在彎曲狀態下也能轉動，一定要記得肱橈肌如麻花捲一樣扭轉的曲線。

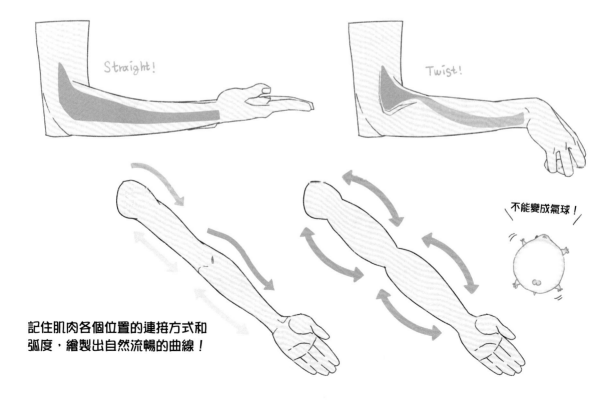

Straight!

Twist!

不能變成氣球！

記住肌肉各個位置的連接方式和弧度，繪製出自然流暢的曲線！

🐻 繪製手臂的正面

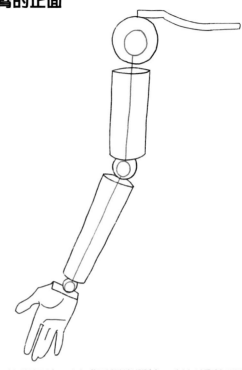

1. 畫出肩膀、手肘至手腕的參考線，
 比例維持在1:1。

2. 分出區塊，以球形抓出關節，並以圓柱形抓
 出手臂，並畫出鎖骨。

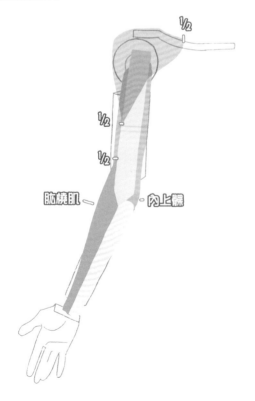

3. 抓出與鎖骨連接的三角肌，想像手臂上
 的骨骼標誌與肱橈肌的曲線並連接。

4. 修飾出平滑的手臂線條。

🐻 繪製手臂的背面

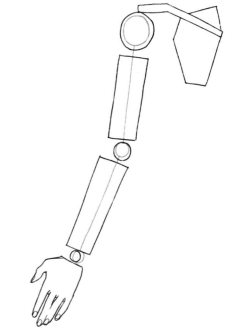

1. 同理，手臂背面同樣先畫出參考線。

2. 畫出手臂的圖形與肩胛骨的形狀。

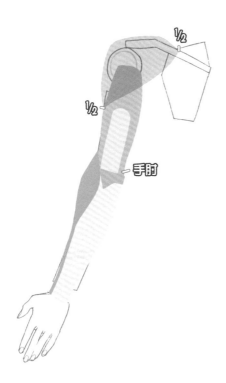

3. 抓出覆蓋著肩峰、附著在上臂側面的三角肌面積，畫出與手肘相連的肱三頭肌，並畫出因肱橈肌產生的曲線。

4. 修飾出平滑的手臂線條。

🐹 繪製前伸的手臂

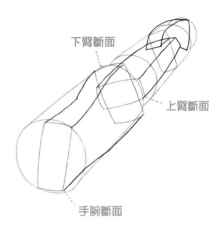

下臂斷面

上臂斷面

手腕斷面

1. 手臂前伸時，愈靠近肩膀處，長度會漸漸收縮，請據此畫出手臂的圖形。

2. 先畫出各部位的斷面，再抓出交錯銜接的肌群形狀。

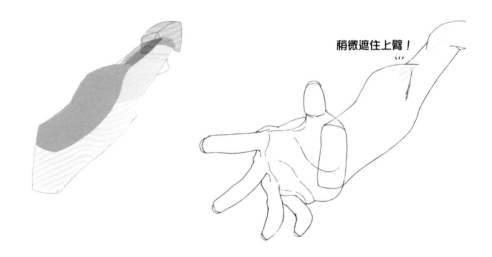

稍微遮住上臂！

3. 抓出各個面相對應的肌肉，畫出整體曲線。

4. 依據手腕的比例大小畫出手部，再修飾線條。

EXERCISE

CHAPTER 08

手部

手能夠往各個方向運動，可稱之為關節的集合體，也是相當複雜繁瑣的部位，但同時，它也能呈現出非常多樣化的表現。若手部表現得流暢自然，便能提高角色的完成度與說服力，其作用不下於臉部，一起來仔細觀察看看吧。

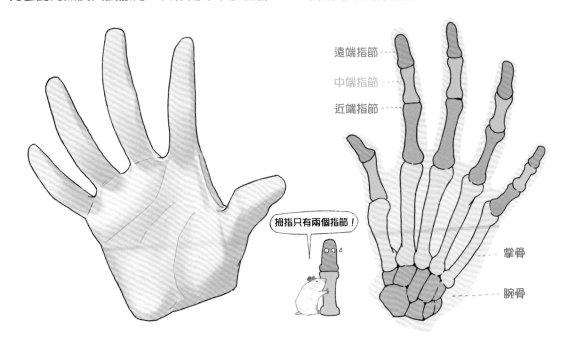

遠端指節

中端指節

近端指節

拇指只有兩個指節！

掌骨

腕骨

觀察手的比例時，最需要留意的是手背與手掌兩面的差異。從手背來看，雖然特別突出的掌骨頂端位置就是「指骨」的起始點，但翻到手掌觀察的話，就能發現由於「指蹼」的關係，手指是從更高的位置開始生長。

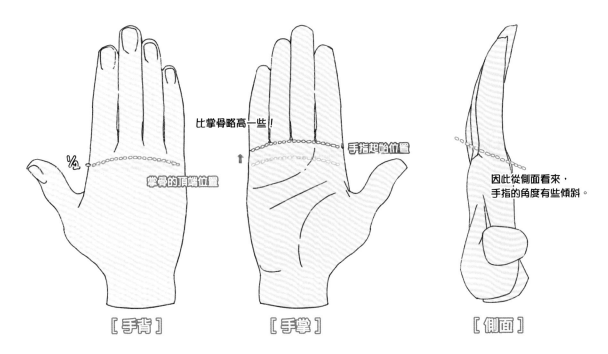

比掌骨略高一些！

手指起始位置

掌骨的頂端位置

因此從側面看來，手指的角度有些傾斜。

［手背］

［手掌］

［側面］

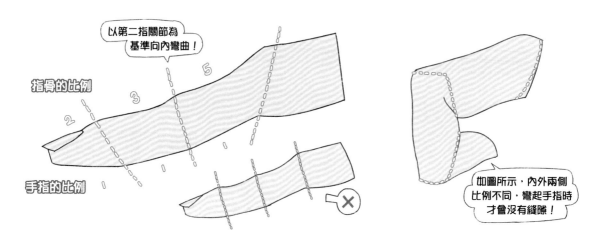

由於手指朝內彎曲，在特徵上，由手背觀察時手指指節的比例為2：3：5，愈靠近遠端指節則愈短，由手掌觀察時指節的比例為1：1：1，可使手指彎曲時不會留有縫隙。

腕骨是能夠轉動的關節，由於橈骨只能往拇指方向翻轉，二者相互衝突之下使腕骨轉動的角度有限，比起向外翻，向內側轉動時比較靈活流暢。

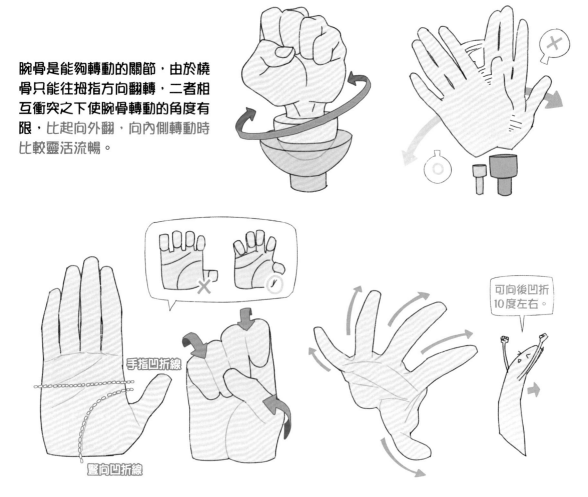

食指～小指會往手腕方向凹折；相對地，拇指會往手掌內側斜線方向彎曲，成為抓握住其他手指的角色。

我們可以運用掌心的「掌紋」作為手部凹折的參考線。手掌上緣兩條橫向的掌紋是食指～小指下彎時的線條，環繞著拇指的掌紋則是拇指內彎時的線條。

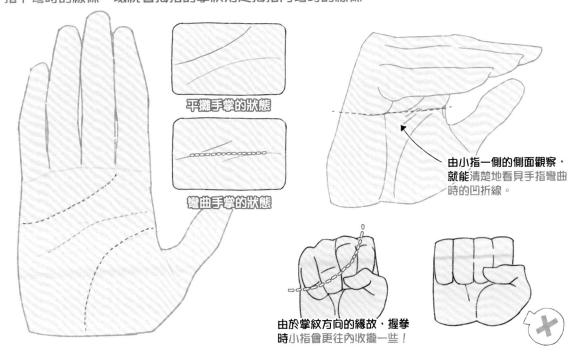

平攤手掌的狀態

彎曲手掌的狀態

由小指一側的側面觀察，就能清楚地看見手指彎曲時的凹折線。

由於掌紋方向的緣故，握拳時小指會更往內收攏一些！

觀察手背，可以看見經常被誤認為「骨骼」的「青筋」，這些青筋由手腕中央呈扇形往手指延伸。此外，須留意青筋在手指撐開時會更顯著。

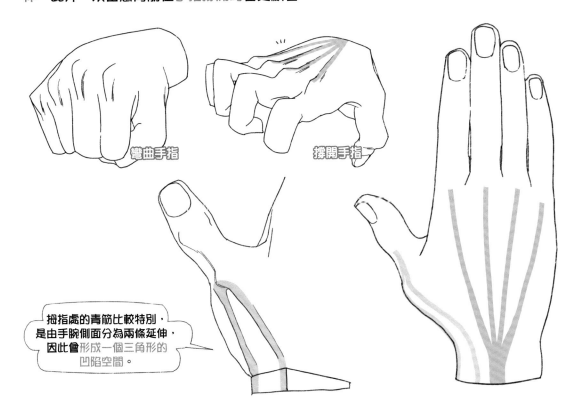

彎曲手指

撐開手指

拇指處的青筋比較特別，是由手腕側面分為兩條延伸，因此會形成一個三角形的凹陷空間。

一起來學習如何置換手部圖形吧。我們需先畫出會長出手指的手背，再接上手指，手背會以中指為基準，彎曲成一個拱形。

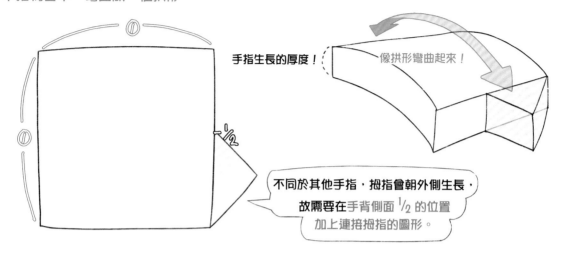

手指生長的厚度！

像拱形彎曲起來！

不同於其他手指，拇指會朝外側生長，故需要在手背側面 $\frac{1}{2}$ 的位置加上連接拇指的圖形。

將手指置換為圓柱體。此時需要牢記手指內側與外側的比例稍有不同，才能自然地彎曲。

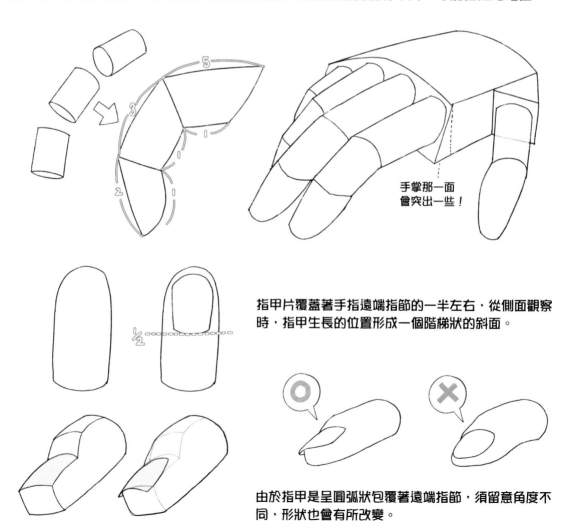

手掌那一面會突出一些！

指甲片覆蓋著手指遠端指節的一半左右，從側面觀察時，指甲生長的位置形成一個階梯狀的斜面。

由於指甲是呈圓弧狀包覆著遠端指節，須留意角度不同，形狀也會有所改變。

有個詞叫做「纖纖玉手」，意指手部纖細而優美。一隻美觀的手可以使角色的魅力加倍，那麼，什麼樣的手才能在讀者眼中留下美好又柔和的印象呢？讓我們以笨重粗短的手相互比較，找出其間差異吧。

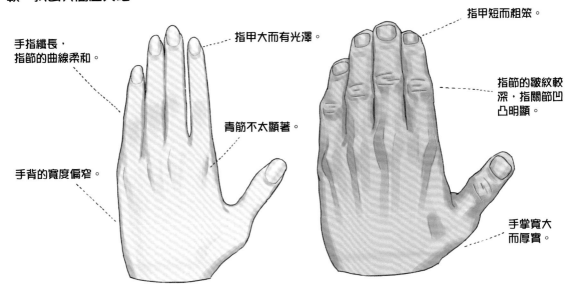

手指纖長，
指節的曲線柔和。

指甲大而有光澤。

指甲短而粗笨。

指節的皺紋較深，指關節凹凸明顯。

青筋不太顯著。

手背的寬度偏窄。

手掌寬大而厚實。

擁有漂亮的外型後，再強調出幾個特定的角度細節，就能讓手顯得更有魅力。首先，觀察手與手腕的連接處，尺骨部分略為突出一些，因此在繪製手部動作的時候，應根據不同的角度來繪製尺骨。

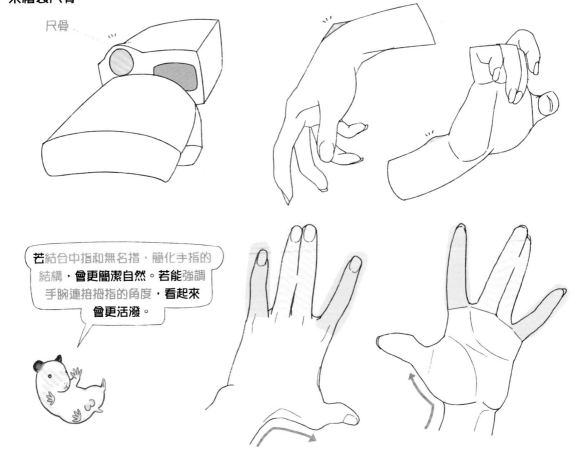

尺骨

若結合中指和無名指，簡化手指的結構，會更簡潔自然。若能強調手腕連接拇指的角度，看起來會更活潑。

🐻 繪製可以看見手背的手

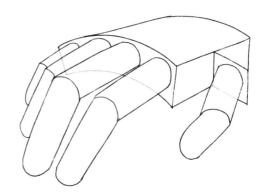

1. 先畫出拱形的長方體，須留意拇指處是向外側突出的。

2. 畫出圓柱體形狀的手指。先以第二個指關節為基準，以1:1的比例抓出自然彎曲的兩個指節。

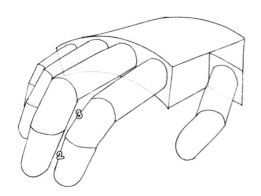

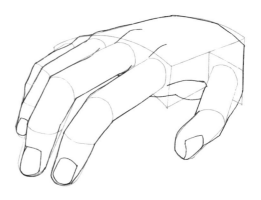

3. 再以3:2的比例分割指節，畫出遠端指節。此時可將手指彎曲的角度表現得更圓滑。

4. 加上手指之間的指蹼、掌骨和指甲等，修飾細節。

🐹 繪製可以看見手掌的手

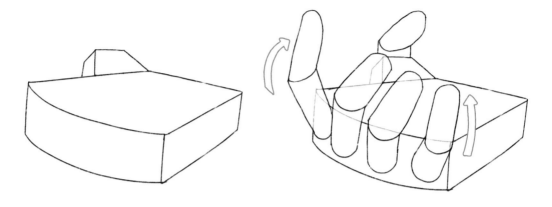

1. 同理，手掌一側也先畫出拱形的長方體圖形。

2. 以1:1畫出手指的圓柱體，此時手指往內側彎曲。

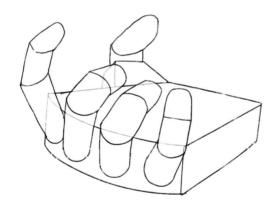

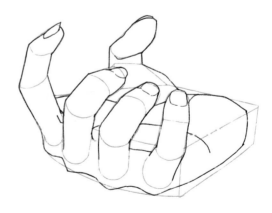

3. 以3:2的比例分割出遠端指節，往內側彎折地更自然圓滑。

4. 畫出因角度而逐漸縮小的指甲，再畫出掌骨突起並修飾細節。

🐹 繪製抓握物品的手

 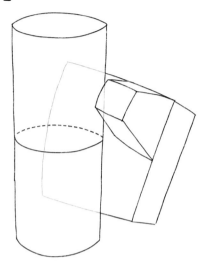

1. 根據物體形狀不同，手抓握的型態也會改變，因此必須先掌握物品的形體。

2. 若如上圖，物體是圓柱體，則需使物品嵌進拇指和食指之間的空間，抓出手掌的型態。

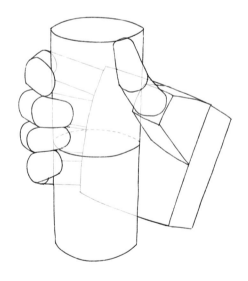 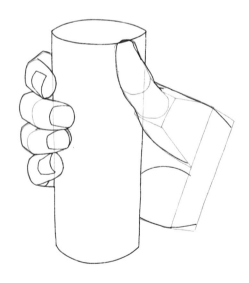

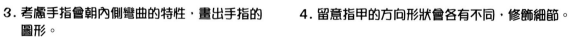

3. 考慮手指會朝內側彎曲的特性，畫出手指的圖形。

4. 留意指甲的方向形狀會各有不同，修飾細節。

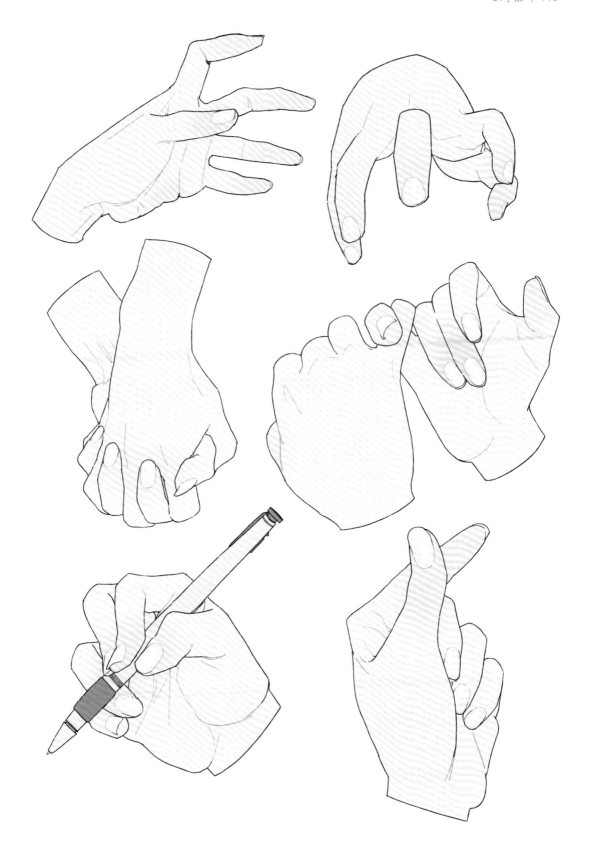

手部能夠展現的手勢可說是不計其數，但我們隨時都能舉起自己的手來作為參考，即使有些費工夫，
也要不厭其煩、反覆地多方觀察，畢竟一隻刻畫細膩的手，可是魅力十足呢！

CHAPTER 09

下半身

支撐著角色軀幹的「腿部」看起來並不困難，但只要稍有誤差，雙腿站立的感覺就會像柱子般僵直，或畫得像香腸般不協調。

究其原因，是因為我們時常會忽略雙腿支撐角色的固有曲線，或是腿部運動時肌肉張收的體積變化，讓我們一起來認識構成腿部的骨架及肌群，熟悉雙腿自然的線條吧！

腿部最重要的就是掌握骨盆—大腿—小腿的比例與曲線，比起死記瑣碎的肌肉束，不如以圖形化為基礎，慢慢加上肌群，來刻畫穩定而漂亮的腿型。

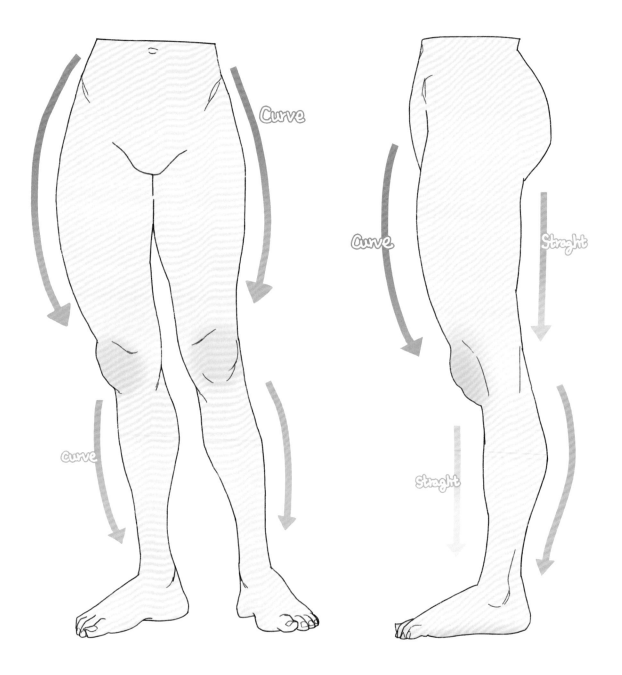

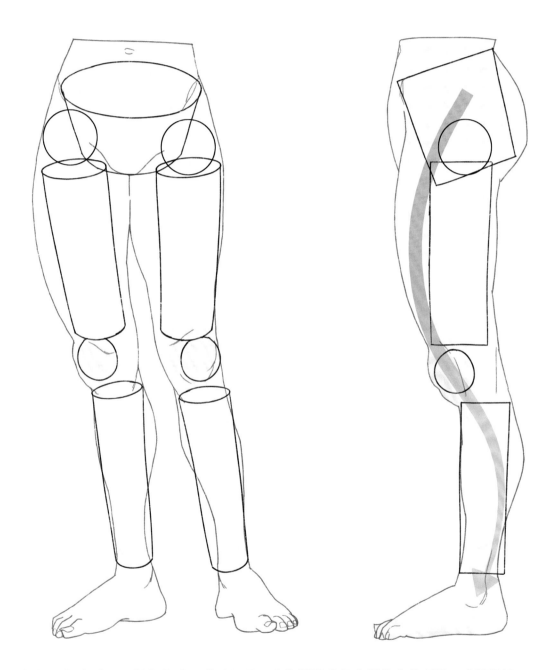

從側面觀察時，腿部的曲線更明確顯眼。由於雙腿必須支撐全身的重量，小腿會比大腿更靠後，形成一個 S 型的曲線。

讓我們先來觀察長著腿部骨骼的「骨盆」吧。骨盆大小若不適當，很容易會使得腰部看起來太短，或是下半身很不協調，因此將骨盆置換成圖形之後，我們還必須由各個角度了解骨盆的大小。

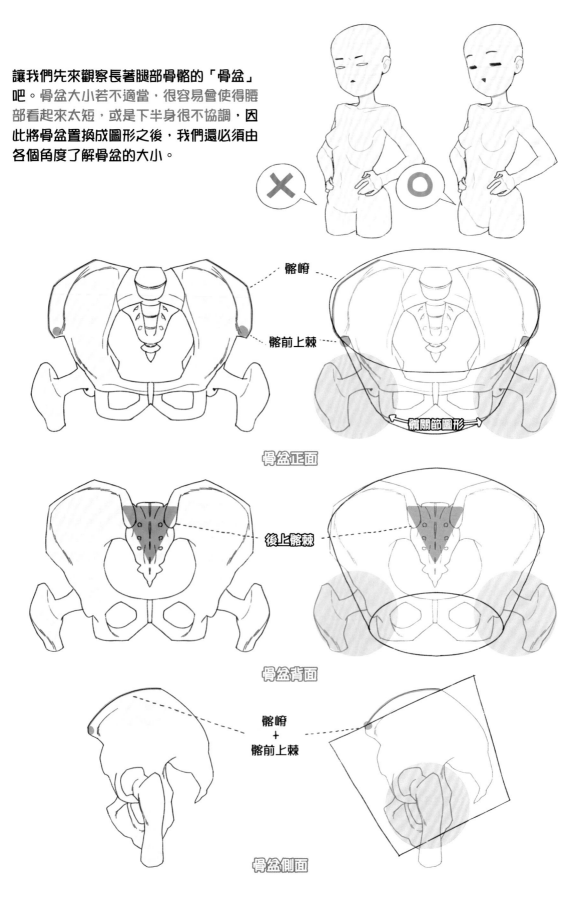

髂嵴

髂前上棘

髖關節圖形

骨盆正面

後上髂棘

骨盆背面

髂嵴
＋
髂前上棘

骨盆側面

想像骨盆形似一個前傾15度的「大盆」形狀，會更易於理解。比起記憶過於複雜的圖形，不如將骨盆代換為大盆圖形，再一一加上髂、髂前（後）上棘等骨骼標誌，勾畫出整體型態。

 繪製正面的骨盆

 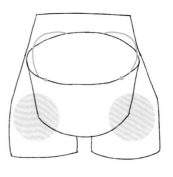

1. 畫出約莫一個頭顱大小的「大盆」圖形。

2. 在兩側加上比骨盆略為突出的球狀髖關節圖形。

3. 抓出髂前上棘的位置，連接整體形狀。

 繪製側面的骨盆

1. 畫出一個寬度略窄、前傾15度的骨盆圖形。

2. 抓出球狀髖關節圖形的位置。

3. 抓出髂與髂前上棘的位置，連接整體形狀。

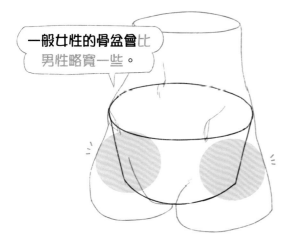

一般女性的骨盆會比男性略寬一些。

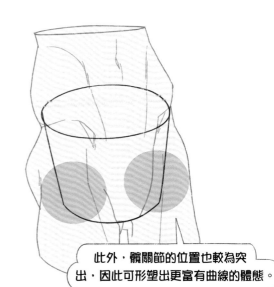

此外，髖關節的位置也較為突出，因此可形塑出更富有曲線的體態。

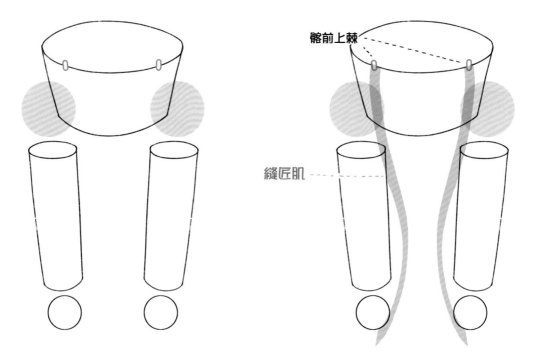

髂前上棘

縫匠肌

來熟悉一下大腿的肌群吧。先畫出盆狀的骨盆、球狀的髖關節，以及圓柱體型態的大腿圖形之後，再畫出「縫匠肌」由髂前上棘開始一路延伸至膝蓋下方、連接脛骨（小腿骨）處的線條。這條肌肉是區分大腿主要肌群的基準線，因此必須先抓出縫匠肌的位置。

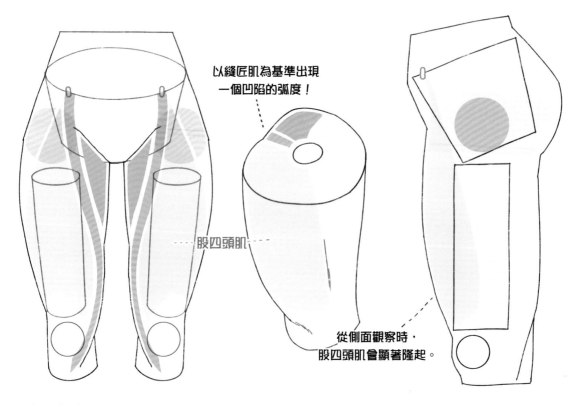

以縫匠肌為基準出現
一個凹陷的弧度！

股四頭肌

從側面觀察時，
股四頭肌會顯著隆起。

以斜斜貫穿大腿的縫匠肌為基準，位在外側的是大腿的主要肌群「股四頭肌」，
內側則有少許相對凹陷的弧度。

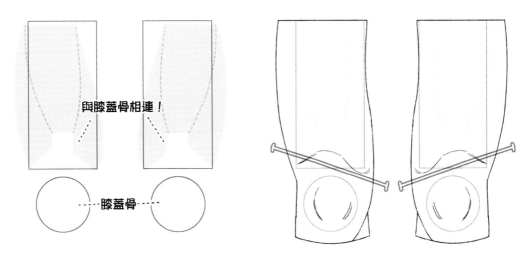

與膝蓋骨相連！

膝蓋骨

股四頭肌連接膝蓋處會形成一個特有的角度，
這個角度構成了膝蓋的形狀，至關重要，務必要記得。

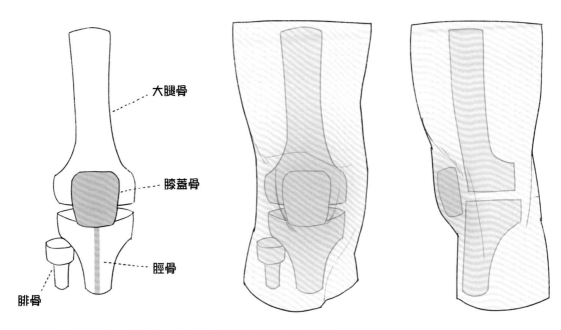

大腿骨

膝蓋骨

脛骨

腓骨

膝蓋以「膝蓋骨」為中心，上端覆蓋著股四頭肌，
底部則銜接延伸至脛骨的線條，形成膝蓋的整體型態。

由於膝蓋骨是獨立於腿骨的一塊骨骼，膝蓋彎曲時會形成圓滑的轉折。

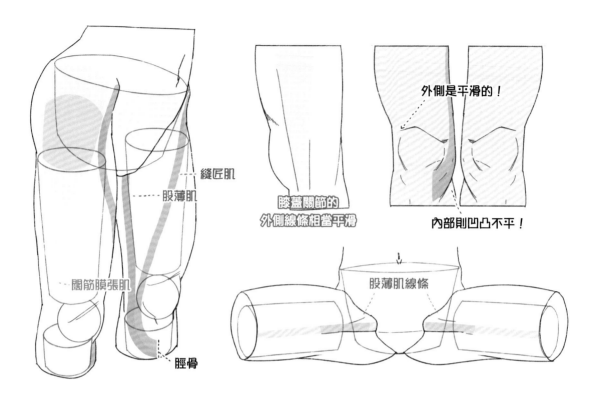

大腿內側有著名為「股薄肌」的長條型肌肉，在做出劈腿姿勢時會比較顯著。
由於股薄肌和縫匠肌一路延伸至膝蓋下方的脛骨，使膝蓋外側形成相對平滑的
外輪廓線。

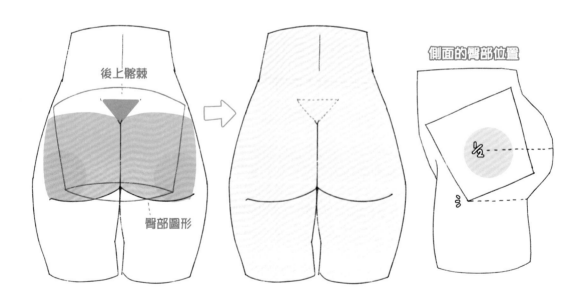

臀部可以想像成一個圓圓胖胖的四邊形圖形，覆蓋在骨盆之上，在後上髂棘的三角形骨骼標
誌下方一分為二。繪製側面時最好先抓出參考線，留意避免臀部看起來過高或過低。

臀部的型態和臀部肌肉凹折的線條會隨腿的運動而改變，一起來觀察各種姿勢下的變化吧。

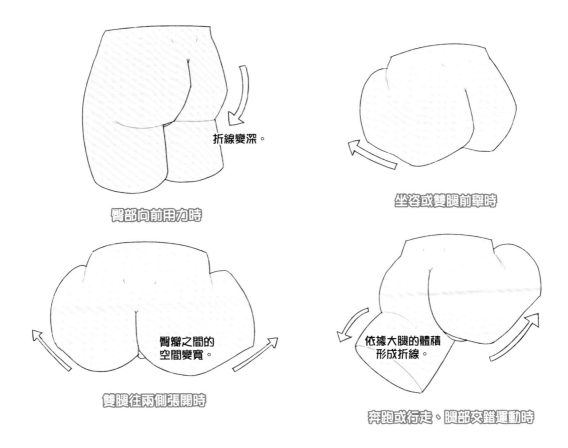

折線變深。

臀部向前用力時

坐姿或雙腿前舉時

臀瓣之間的空間變寬。

雙腿往兩側張開時

依據大腿的體積形成折線。

奔跑或行走、腿部交錯運動時

觀察大腿後側，會發現膝蓋彎曲的部分有個凹折處，**此處想像**小腿會嵌入大腿分岔的肌肉束之間，**較易於理解。**

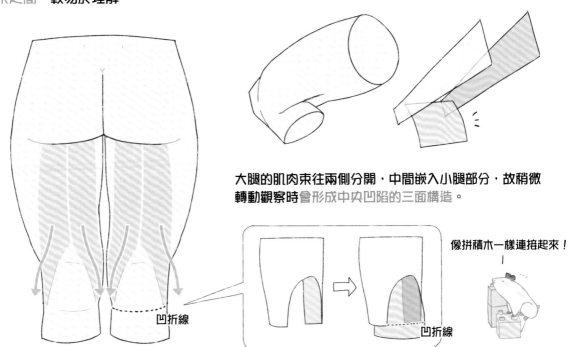

大腿的肌肉束往兩側分開，中間嵌入小腿部分，故稍微轉動觀察時會形成中央凹陷的三面構造。

凹折線

像拼積木一樣連接起來！

凹折線

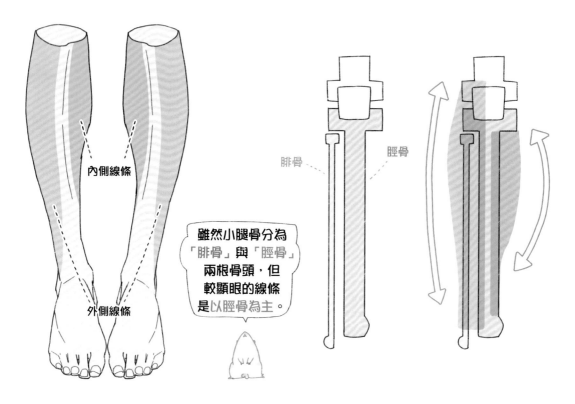

內側線條

外側線條

腓骨　　　脛骨

雖然小腿骨分為
「腓骨」與「脛骨」
兩根骨頭，但
較顯眼的線條
是以脛骨為主。

小腿內外兩側的線條形成一個對比，內側線條會急遽地收向腳踝處，外側則較和緩地延伸下來。

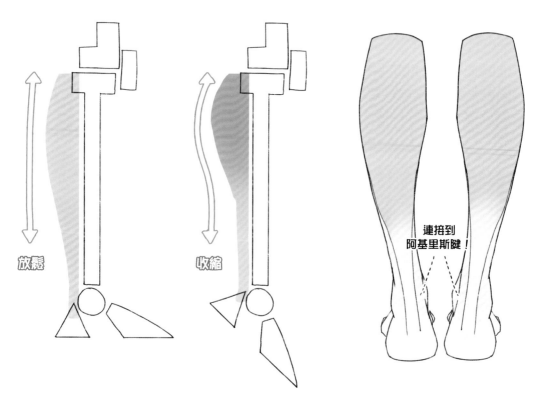

放鬆

收縮

連接到
阿基里斯腱！

小腿處重要的肌肉與後腳跟相連，我們常說的「阿基里斯腱」就是連接這條肌肉的肌腱。
此外，抬起後腳跟時肌肉會向上收縮，須留意雙腳運動時腿部輪廓會隨之改變。

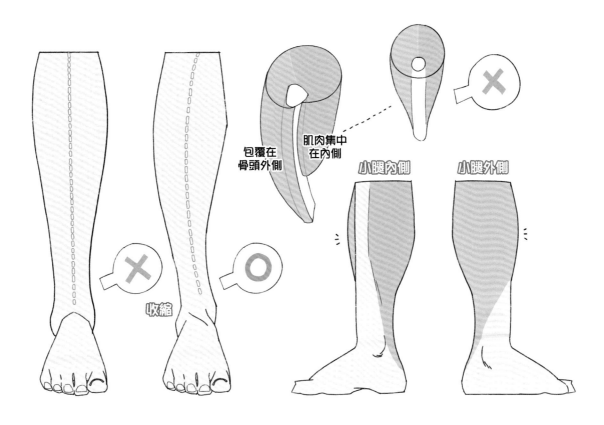

從正面觀察時，小腿骨（脛骨）有一個如弓形朝外側彎曲的弧度，以「脛骨」為中心，外側肌肉僅包覆著骨骼，肌肉多集中在內側，型態有些許差異。

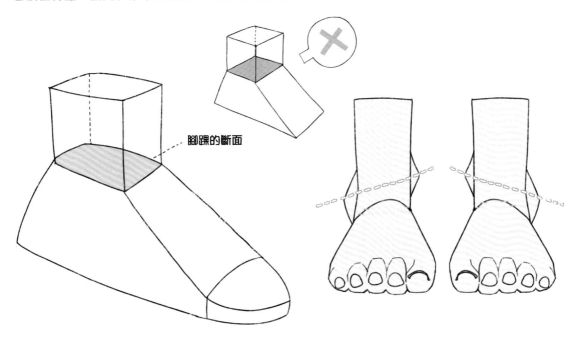

腳踝側面長度略長，圖形可聯想成長方體。踝骨位於腳踝兩側，內側踝骨比外側的踝骨略高一些，角度有些許差異。

🐻 繪製正面的腿部

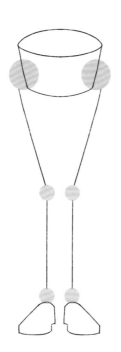

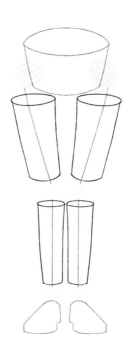

1. 先抓出骨架，大腿骨往膝蓋內側併攏，形成一個「Y」字型的角度。

2. 考慮腿部的體積，畫出圓柱體型態的腿部圖形。

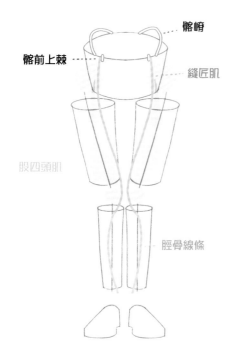

髂嵴

髂前上棘

縫匠肌

股四頭肌

脛骨線條

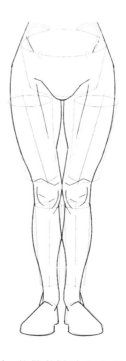

3. 抓出髂和髂前上棘的位置，並抓出大腿的中心線「縫匠肌」，及位於小腿中心的「脛骨」線條。

4. 考慮腿型，修飾整體線條型態。

🐻 繪製側面的腿部

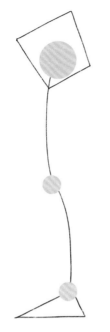

1. 畫出稍微前傾的骨盆及S型的骨架線條。

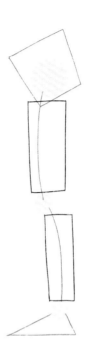

2. 同理，圖形化時大小腿位置也要稍微錯開。

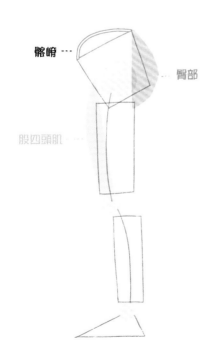

3. 抓出髂線條、大腿正面股四頭肌鼓起的曲線，以及骨盆後側臀部的弧度。

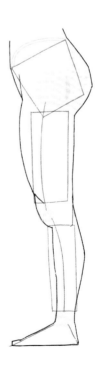

4. 整體腿型應維持S形，修飾型態。

🐻 繪製背面的腿部

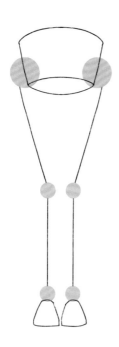

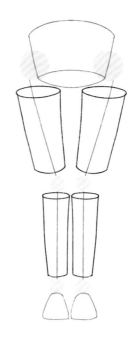

1. 用和正面相同的形狀抓出骨架，需留意
 骨盆角度的不同。

2. 畫出圓柱狀的腿部圖形。

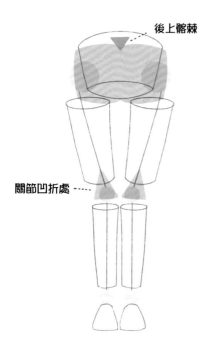

後上髂棘

關節凹折處

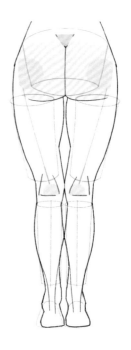

3. 抓出後上髂棘和臀部的面積，並找出關節
 凹折的部位。

4. 留意腿部線條，修飾整體型態。

來練習繪製多樣化的腿部姿勢吧。參考各式各樣的資料，將想要繪製的姿勢圖形化之後再練習畫出腿型，根據姿勢的不同，著重考慮腿部伸展和收縮的靈活度，形塑自然的姿勢會更好。

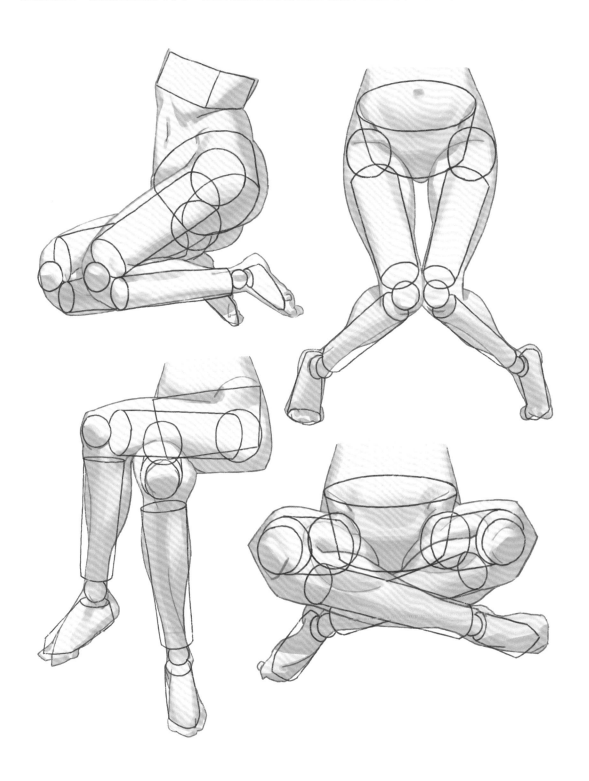

尤其除了特殊情況以外，腿部肌肉相對較少出現分岔或特別鼓脹突出的曲線，因此留意整體的線條是描繪時的要點。

CHAPTER 10
腳部

雙腳是使人物能穩定站立的支架，也是繪製全身角色的重要收尾。但需要刻畫雙腳的情況相對較少，也鮮有觀察的機會，因此繪畫時多少會感覺到困難。

全身的人物無論畫得再精細，若腳的角度錯誤，站姿就會顯得不協調。

在我們將雙腳型態進行圖形化之前，先來觀察一下它們能夠移動的範圍。腳部的構造雖然和手部相近，但功用卻大相徑庭，因此運動方式也有差異。

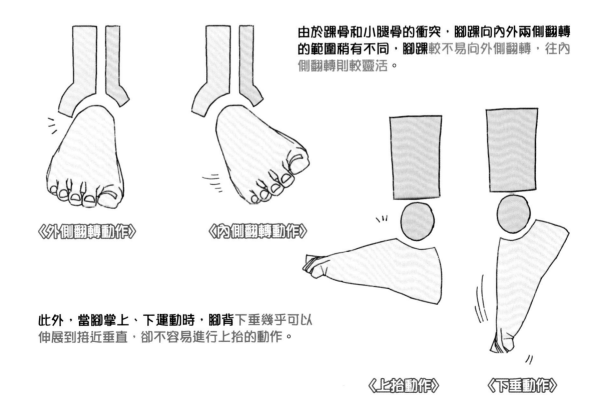

《外側翻轉動作》　《內側翻轉動作》

由於踝骨和小腿骨的衝突，腳踝向內外兩側翻轉的範圍稍有不同，腳踝較不易向外側翻轉，往內側翻轉則較靈活。

此外，當腳掌上、下運動時，腳背下垂幾乎可以伸展到接近垂直，卻不容易進行上抬的動作。

《上抬動作》　《下垂動作》

腳趾與手指不同之處，是腳趾難以個別活動。因此繪製時，比起一根根個別刻畫，
將腳趾視為一個整體，以相同關節活動會更好。

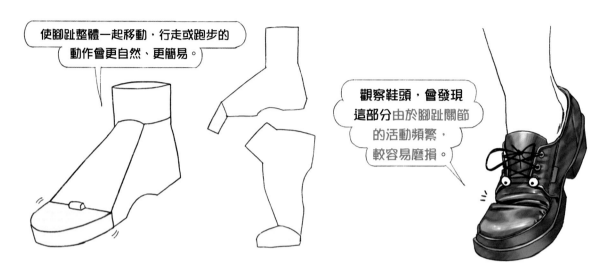

使腳趾整體一起移動，行走或跑步的
動作會更自然、更簡易。

觀察鞋頭，會發現
這部分由於腳趾關節
的活動頻繁，
較容易磨損。

若觀察腳趾，拇指所佔的比重最為顯著。所有腳趾之中，拇指力氣最大、最厚實，也最能負重，
才能與其他腳趾維持身體平衡。

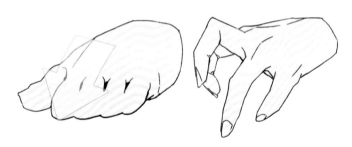

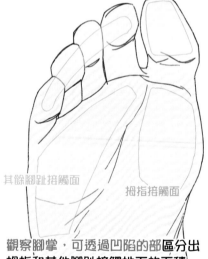

其餘腳趾接觸面

拇指接觸面

不同於每個指節都能自由移動的手指，可以做出多樣手
勢，腳趾指節主要發揮踩踏地面的作用。

觀察腳掌，可透過凹陷的部區分出
拇指和其他腳趾接觸地面的面積。

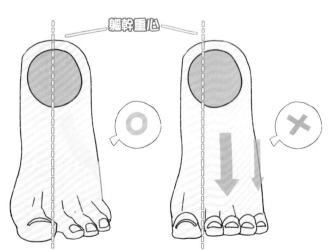

軀幹重心

由於身體重心位在拇指和其餘四指之
間，抬起腳跟時，腳趾會隨著腳背的
弧度往小指外側方向推擠過去。

在腳趾之中，第二隻腳趾最長，其餘腳趾皆往第二隻腳趾併攏，腳趾會因此形成一個弧線。
此外，請留意腳趾指節都偏短，平時呈階梯狀抵住地面。

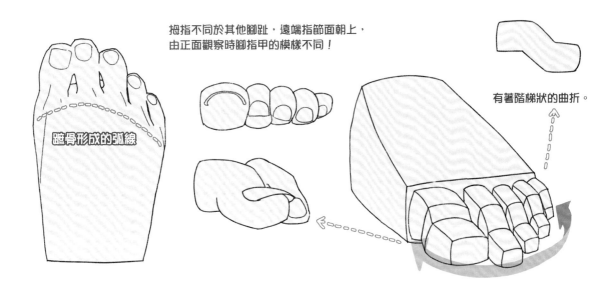

拇指不同於其他腳趾，遠端指節面朝上，
由正面觀察時腳指甲的模樣不同！

蹠骨形成的弧線

有著階梯狀的曲折。

觀察腳掌時，能發現類似掌紋一樣的皺褶，觀測腳趾的運動方向，也能發現腳趾與手指的動作相
似，彎曲時會以第二隻指頭為中心併攏。

腳趾雖然很短，無法抓握物體，
但和手指一樣可沿著
凹折線往內側彎曲。

腳趾凹折線

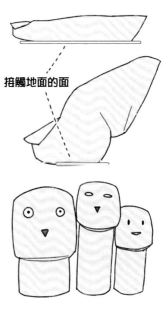

接觸地面的面

因為唯有遠端指節支撐著地面，
觀察腳掌時，
圓胖的指節末梢最為顯著。

來將腳的結構圖形化吧。首先要考慮的是維持腳掌與地面接觸的感覺。

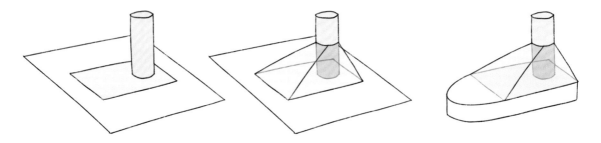

1. 先抓出地面與腳掌的面積，在腳掌
 後側畫出腳踝的圖形。

2. 將腳掌的平面連接至腳踝，
 畫出腳背面積。

3. 畫出腳掌與腳趾的形狀與
 厚度。

由於腳趾指節很短，最為重要是留意階梯狀的圖形需與指甲面角度吻合。

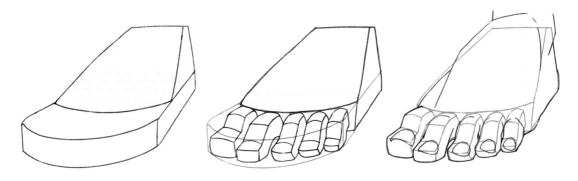

1. 從正面觀察，畫出以第二隻腳趾
 為中心形成的弧形面積。

2. 畫出階梯狀的腳趾圖形。

3. 畫出腳趾形狀並加以修飾。

腳掌內側有個凹陷部分。從側面觀察也能看見這道曲線，像是以湯匙挖掉一勺的感覺。

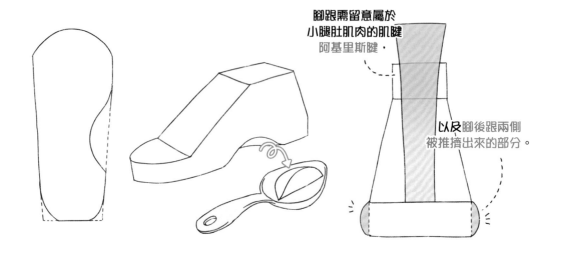

腳跟需留意屬於
小腿肚肌肉的肌腱
阿基里斯腱，

以及腳後跟兩側
被推擠出來的部分。

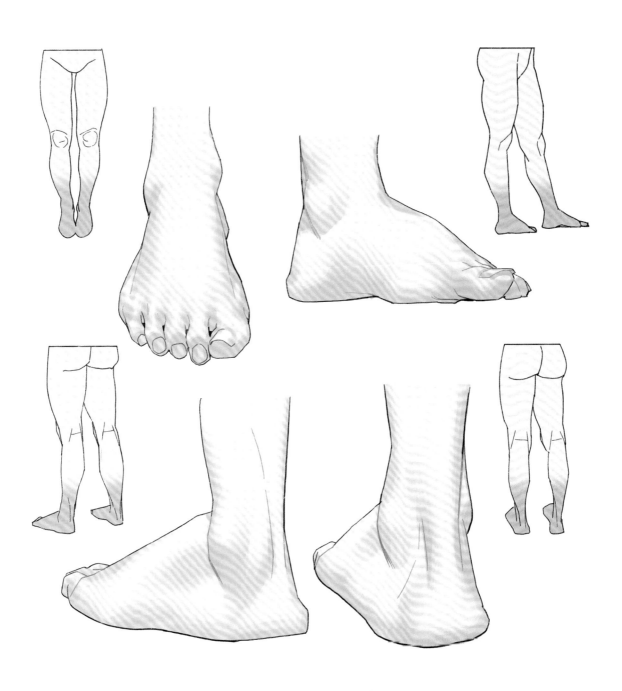

來觀察各個角度的腳吧。因為刻畫全身人物時的視角高度多半聚焦在臉上，
繪製雙腳時往往以刻畫腳背的情況居多。為了畫出姿勢多變的人物，
由各種方向多多觀察雙腳，練習看看吧。

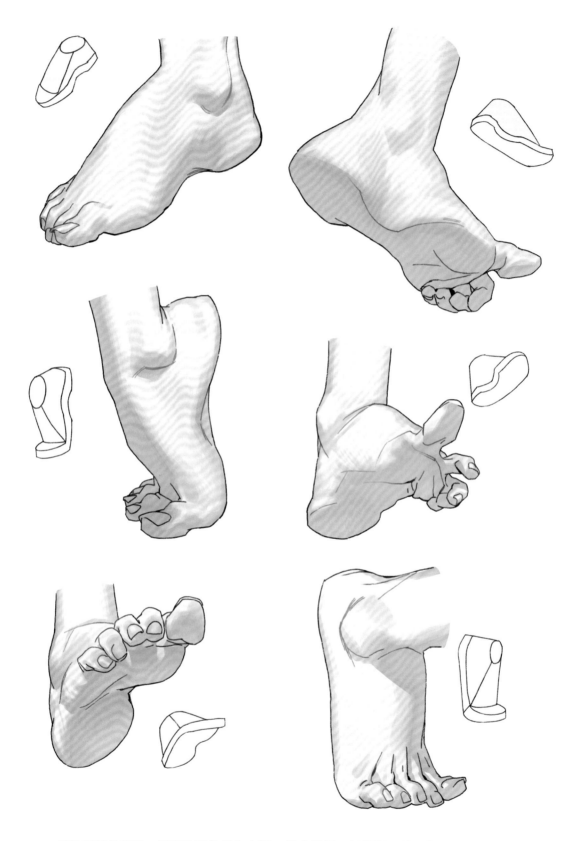

相比於其他部位，雙腳的動作較為有限，但我們仍可以設計出具有魅力的姿勢。
此外，為角色刻畫一雙有力、充滿細節的雙腳，也能使角色顯得更特別，要仔細觀察並多加學習喔。

🐹 鞋子

無論將雙腳觀察得多透徹，要具體刻畫出來依舊不容易，
因此我們可以多觀察容易頻繁接觸的「鞋子」，更需理解它的特徵。

雖然根據不同用途，有高跟鞋、
運動鞋、拖鞋等多樣的種類。

但鞋子的基本功能仍是協助腳的運動，只要理解結構
與目標，應用上就不會太困難。

鞋子種類繁多，以最基本的運動鞋為例，結構可分為包裹整體鞋身的「鞋幫」，為了易於調整尺寸而
與鞋幫分離的「鞋舌」，包裹著腳趾的「鞋頭」，以及鞋底等部分。

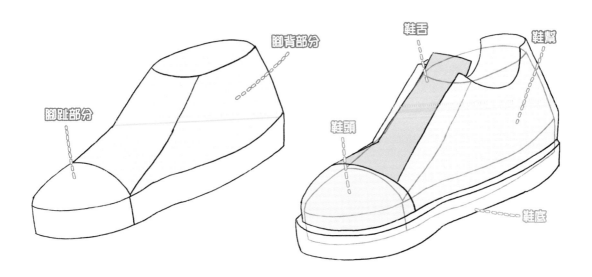

位於高跟鞋鞋後跟處的「鞋跟」能支撐地面，自然抬高腳跟。因此可以先抓出鞋尖與地面接觸的部分，以及鞋跟的底面，再根據鞋跟高度調整腳後跟的角度。

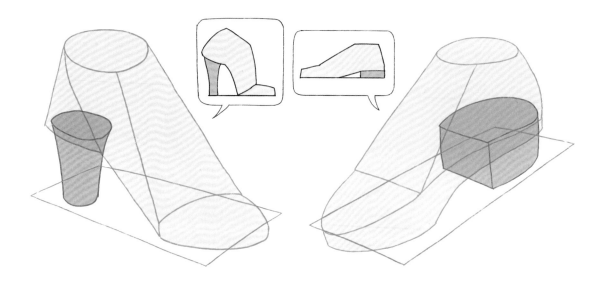

此外，鞋帶分有魔鬼氈、皮扣及拉鍊等類型，鞋頭也有圓頭或尖頭等多樣的設計，但無論哪一種設計，鞋子的作用都是包裹腳部，因此可先想像腳部的圖形再穿上鞋子，按部就班地繪製會更容易上手。

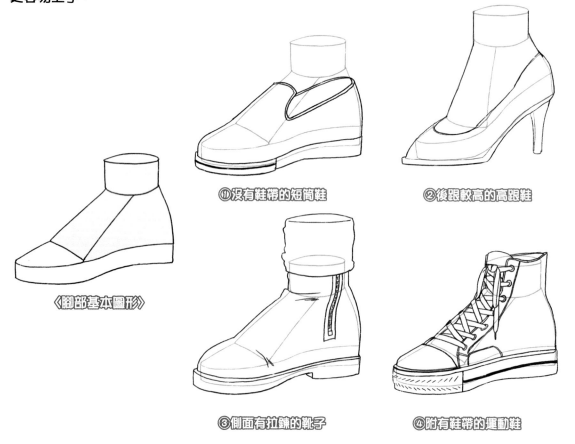

《腳部基本圖形》

①沒有鞋帶的短筒鞋

②後跟較高的高跟鞋

③側面有拉鍊的靴子

④附有鞋帶的運動鞋

🐻 繪製運動鞋

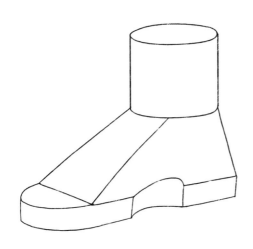

空出踝骨的位置，
方便腳踝移動。

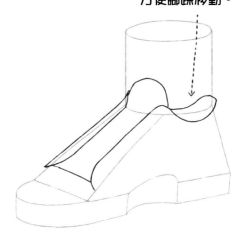

1. 先抓出腳部的圖形。

2. 畫出鞋子的「鞋舌」與圍繞腳踝的「鞋幫」部分。

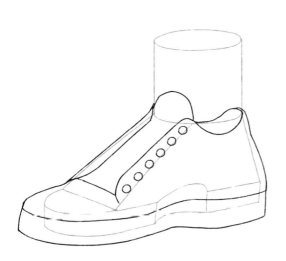

先抓出鞋孔的位置，
再以相互交錯的形式
畫出鞋帶。

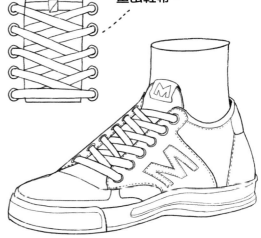

3. 畫出鞋底，抓出用來穿鞋帶的鞋孔位置。

4. 畫出交錯繫綁的鞋帶，以及鞋面上的刺繡或Logo等細節。

🐹 繪製皮鞋

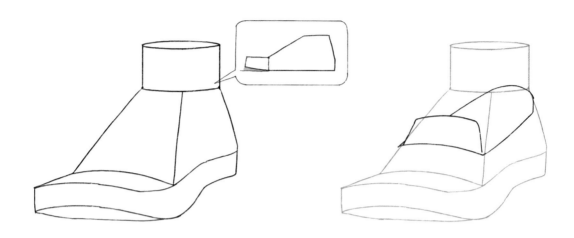

1. 從正面觀察時，鞋子的「鞋頭」部分會稍微抬高，可看見鞋子的鞋底。

2. 抓出鞋子的鞋舌與圍繞腳踝的「鞋幫」。

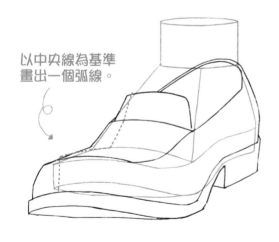

以中央線為基準畫出一個弧線。

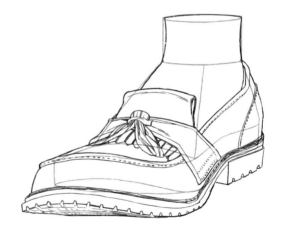

3. 依據鞋跟的高度畫出鞋底後，從鞋頭部分畫出作為重心的參考線，最好是具有穩定感的弧線。

4. 畫出適合鞋子的縫線及裝飾，修飾細節。

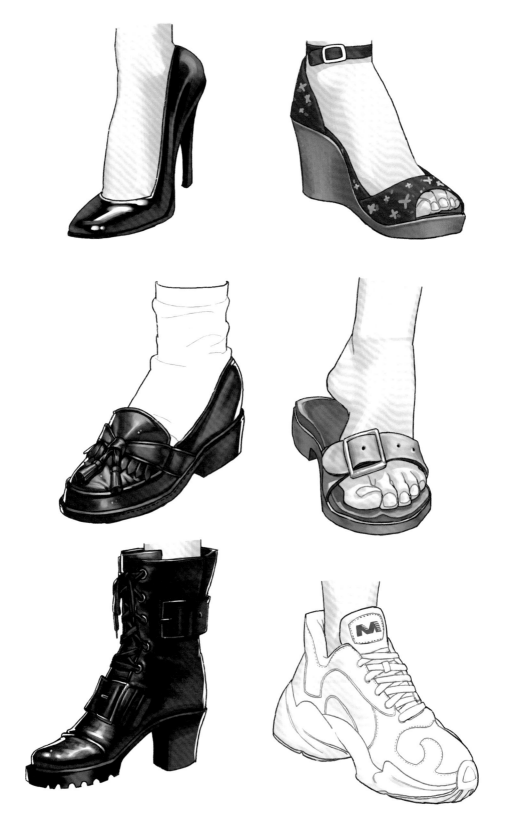

來繪製各式各樣的鞋子！觀察各種鞋子設計，考慮鞋子的材質與特徵，
使鞋子吻合腳部的圖形，嘗試表現出自然好看的鞋子吧。

CHAPTER 11

服飾

🐻 關於衣物的皺褶

為了讓角色能穿上各種美觀的衣物，自然地描繪出衣物上的皺褶是非常重要的一環。雖然皺褶的型態會由於動作、材質、尺寸等各種因素而改變，此處我們要先來談談最基本的「原理」。

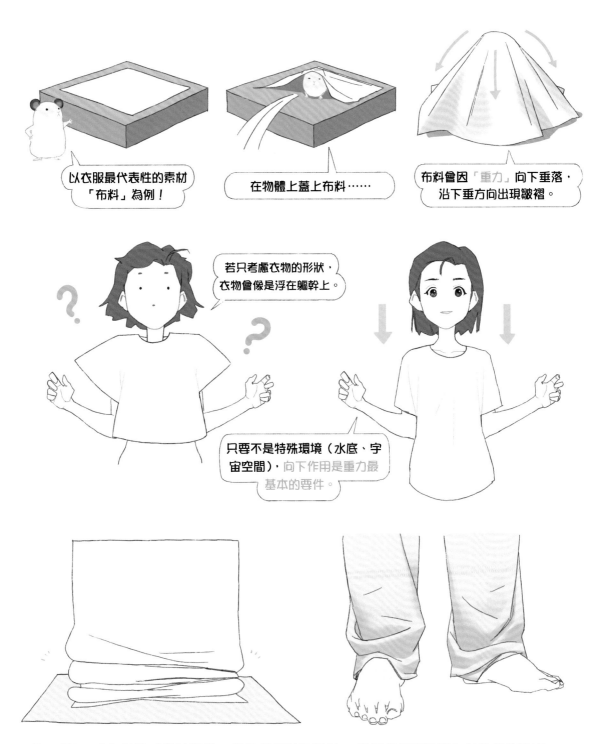

以衣服最代表性的素材「布料」為例！

在物體上蓋上布料⋯⋯

布料會因「重力」向下垂落，沿下垂方向出現皺褶。

若只考慮衣物的形狀，衣物會像是浮在軀幹上。

只要不是特殊環境（水底、宇宙空間），向下作用是重力最基本的要件。

碰觸到地面時布料會垂落並堆積，替角色設計長褲時，必須考慮到褲腳布料堆疊的輪廓。

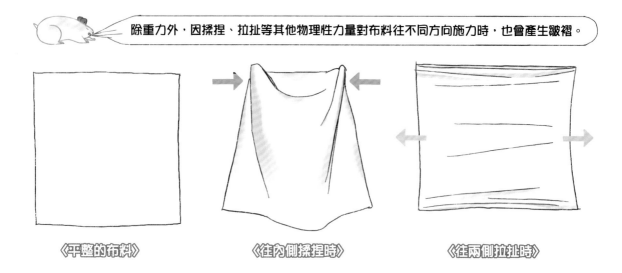

除重力外，因揉捏、拉扯等其他物理性力量對布料往不同方向施力時，也會產生皺褶。

《平整的布料》　　　　《往內側揉捏時》　　　　《往兩側拉扯時》

縱使不施以物理性的外力，衣物也會因風或慣性產生皺褶。此時也應視情況畫出柔和的皺褶。

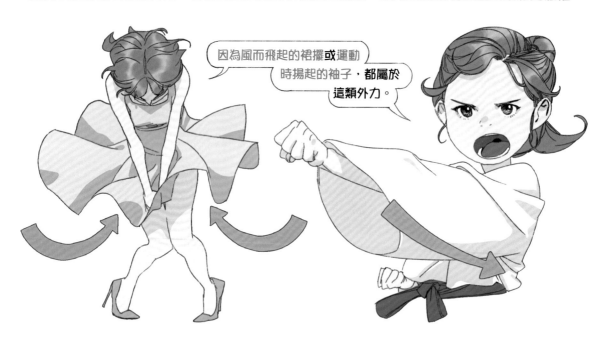

因為風而飛起的裙擺或運動
時揚起的袖子，都屬於
這類外力。

此外，人體的關節處也會彎曲或伸展，必須留意關節運動時衣物產生的皺褶喔！

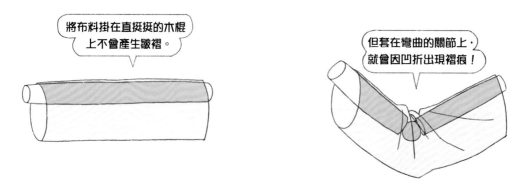

將布料掛在直挺挺的木棍
上不會產生皺褶。

但套在彎曲的關節上，
就會因凹折出現褶痕！

由於上半身最突出的部位為胸部，上衣會出現下垂的皺褶，胸部之間則會因拉扯出現褶痕。

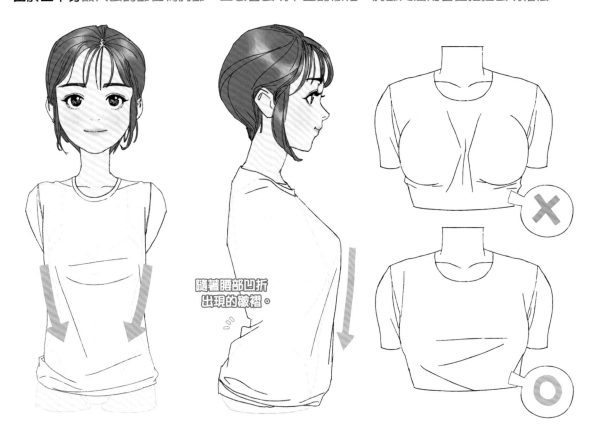

隨著腰部凹折
出現的皺褶。

由於T恤基本版型的緣故，雙臂自然下垂時，肩膀處會往手臂內側方向形成皺褶，
舉起手臂時，腋下縫線處也會順著手臂線條產生皺褶。

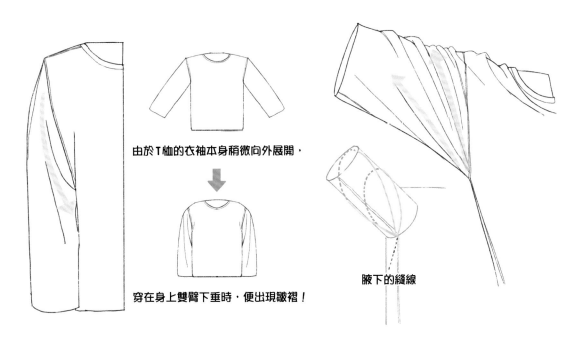

由於T恤的衣袖本身稍微向外展開，

穿在身上雙臂下垂時，便出現皺褶！

腋下的縫線

繪製褲子時，需考慮到腿部運動時的線條來描繪褶痕。在雙腿運動時，從正面觀看，約骨盆 $\frac{1}{2}$ 的位置至褲襠處會形成皺褶，從後方觀察，則會沿著臀部底部的線條出現皺褶。

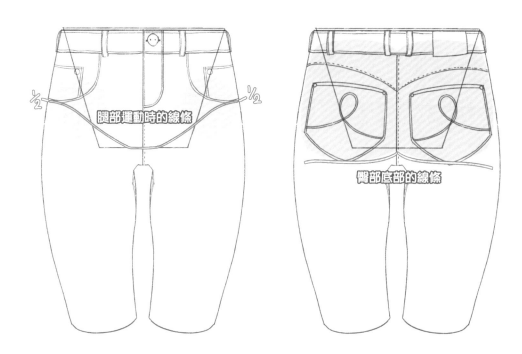

抬腿時，褲子會由襠下縫線處沿著腿部線條出現皺褶，雙腿內側的縫線處也會有淺淺的褶痕。

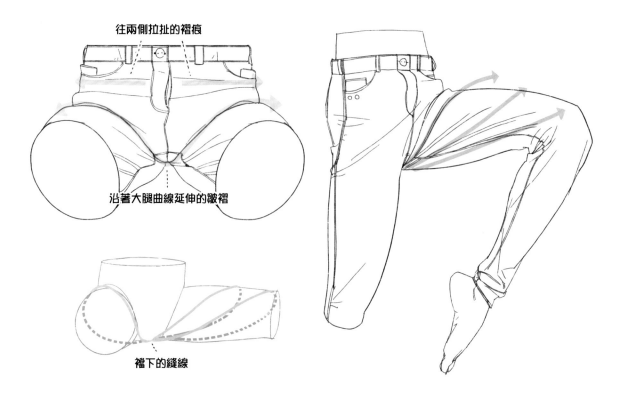

因此,在人物做出各種姿勢時,我們也不能忘記衣物沿著手臂、雙腿運動方向產生的皺褶,以及關節彎曲時形成的褶痕,對吧?

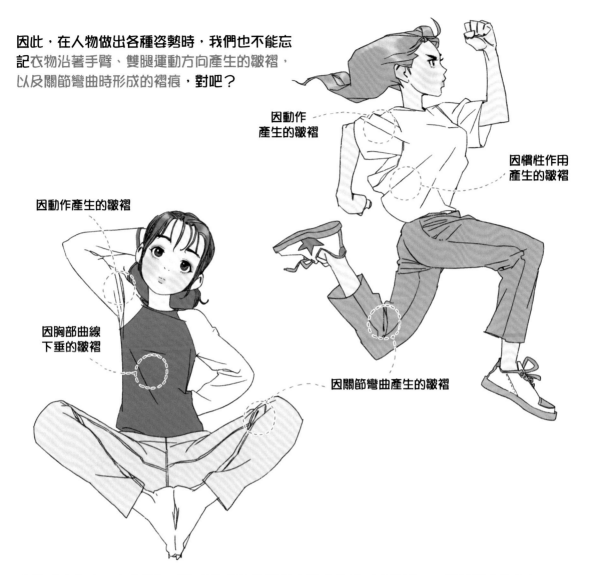

因動作產生的皺褶

因慣性作用產生的皺褶

因動作產生的皺褶

因胸部曲線下垂的皺褶

因關節彎曲產生的皺褶

由於重力作用,衣物接觸到肌膚的部分會隨著人體的曲線形成皺褶,不只是褶痕的方向,也必須留意皺褶的線條。

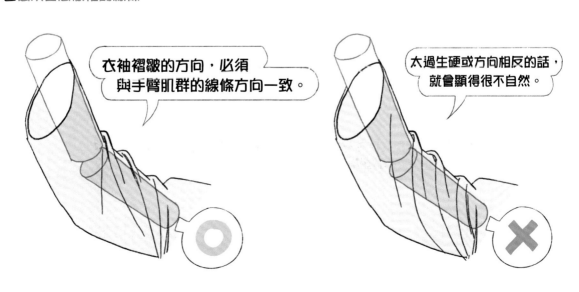

衣袖褶皺的方向,必須與手臂肌群的線條方向一致。

太過生硬或方向相反的話,就會顯得很不自然。

關節部位是衣物經常出現褶痕的位置，由於其形狀較特別，可聯想成類似鬆餅紋路的菱形狀皺褶。

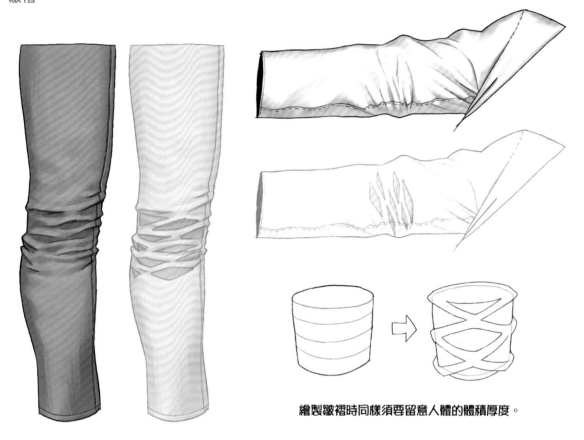

繪製皺褶時同樣須要留意人體的體積厚度。

挽起袖子時，會出現一層層很深的不規則皺褶，可以聯想成團團纏繞在樹幹上的粗繩形狀。

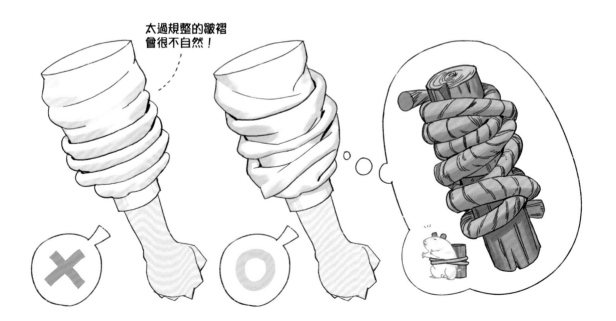

太過規整的皺褶會很不自然！

除了布料外，衣物的材質不一而足，從輕薄的棉料到厚重的皮革，根據材質的「厚度」不同，衣物褶痕的型態也相異。愈輕薄的材質皺褶愈細緻緊密，厚重的材質皺褶則寬大厚實。

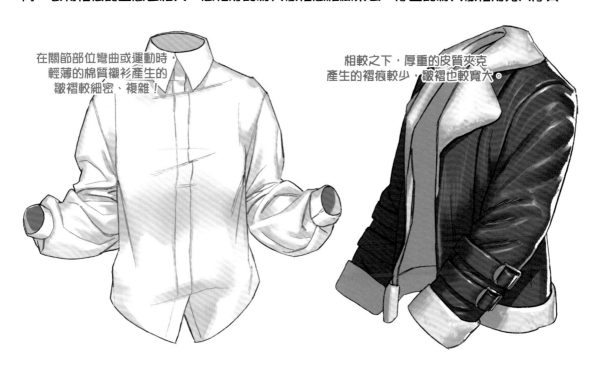

在關節部位彎曲或運動時，輕薄的棉質襯衫產生的皺褶較細密、複雜！

相較之下，厚重的皮質夾克產生的褶痕較少，皺褶也較寬大。

不只材質不同，褶痕型態也會根據衣物的尺寸而變化。尺寸寬大的衣物會產生下垂堆積的皺褶，貼身的衣物則主要是因延展拉扯產生的皺褶。

若衣物下擺有鬆緊帶設計，就會在上方堆積出皺褶。

衣物較貼身的情況，為了不影響活動方便性，多會選擇輕薄的材質。

裙子也是種類繁多。一起來觀察幾種代表性的設計，看看會出現什麼型態的皺褶吧。

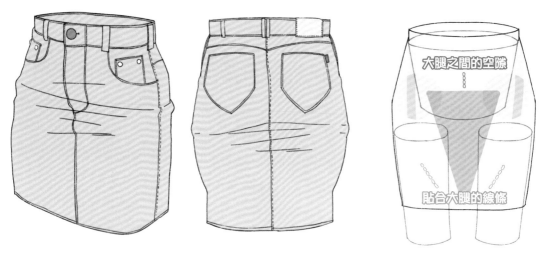

大腿之間的空隙

貼合大腿的線條

H字型的窄裙是以圓筒型裙身，緊貼腰部～大腿的設計，在裙子與腿部接觸的部位會因拉伸出現皺褶。

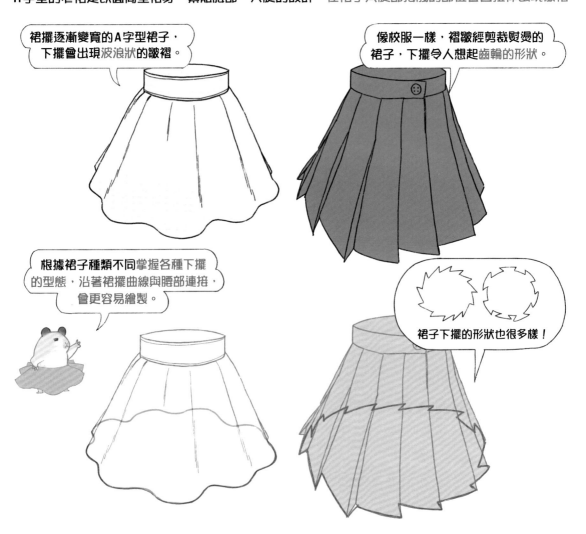

裙擺逐漸變寬的A字型裙子，下擺會出現波浪狀的皺褶。

像校服一樣，褶皺經剪裁熨燙的裙子，下擺令人想起齒輪的形狀。

根據裙子種類不同掌握各種下擺的型態，沿著裙擺曲線與腰部連接，會更容易繪製。

裙子下擺的形狀也很多樣！

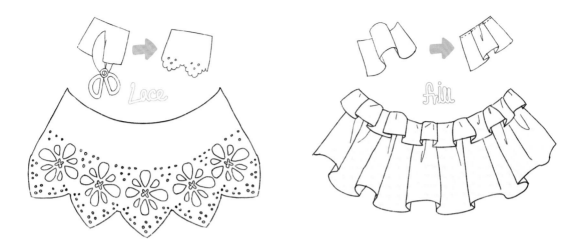

來認識一下裙擺或衣袖上常見的裝飾物——蕾絲與荷葉邊吧。經常有人會將二者混淆，鑲有花紋的裝飾布料是蕾絲，以剪裁手法製作出皺褶的布料則稱為荷葉邊。

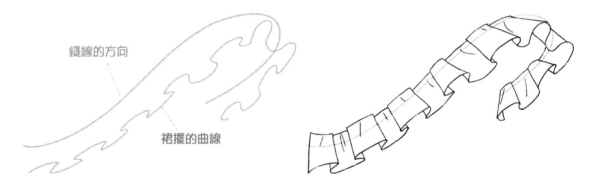

縫線的方向

裙擺的曲線

蕾絲的花紋繁多、種類複雜，需要借助參考資料的幫助。

荷葉邊只要沿著縫線方向畫出波浪狀的曲線，連接起來就能畫出下擺的皺褶，更易於表現。

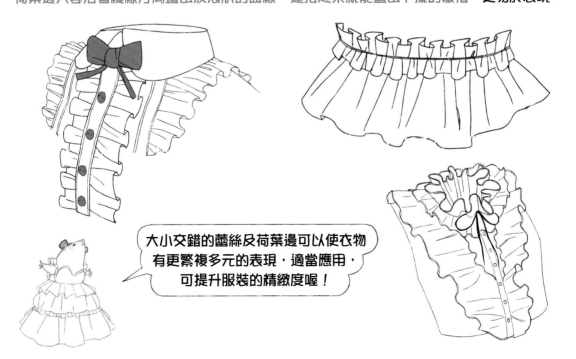

大小交錯的蕾絲及荷葉邊可以使衣物有更繁複多元的表現，適當應用，可提升服裝的精緻度喔！

附有帽子的連帽T恤是有各種表現的素材，帽子形狀由頸部前方帶有抽繩的位置開始，分兩側向後延伸垂落，一般來說，從後方觀察會呈現三角形的形狀。

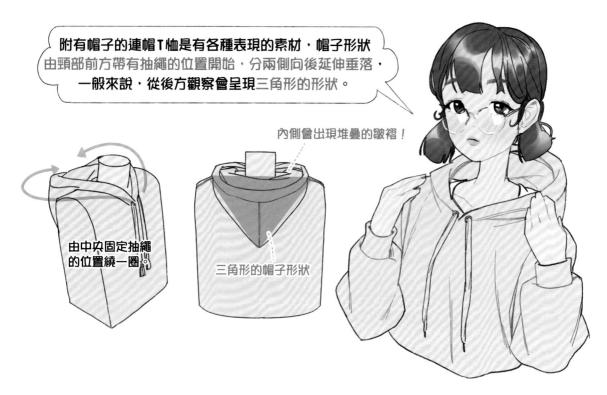

由中央固定抽繩的位置繞一圈。

內側會出現堆疊的皺褶！

三角形的帽子形狀

戴帽時，由於剪裁的緣故，帽子會在後腦勺上形成一個三角形的空間，延伸至肩膀上方，拉緊抽繩的話，則會貼合臉部、形成一圈密集的皺褶！

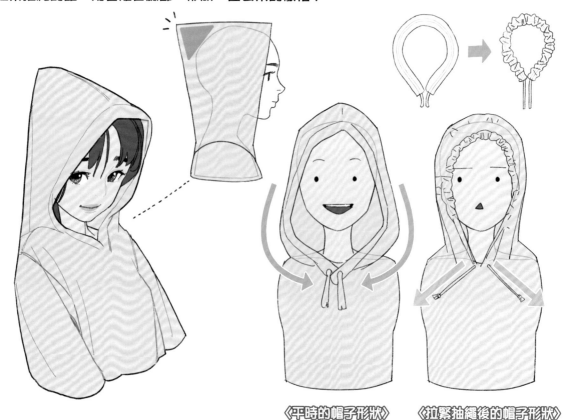

〈平時的帽子形狀〉　　〈拉緊抽繩後的帽子形狀〉

帶有帽簷的帽子,可以分成覆蓋頭頂的部分、與遮住臉部的帽簷來繪製。帽簷呈現U字型的弧度,想像將一個四邊形彎曲後,再修飾稜角即可。

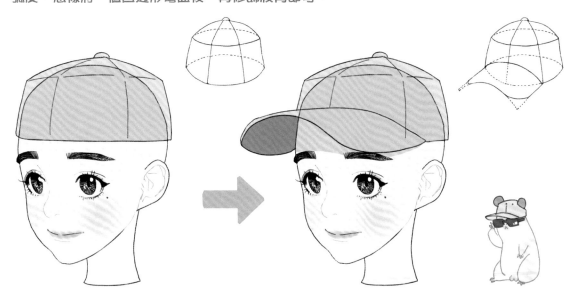

帽子的種類相當多樣,可以如上述方法,依序先畫出頭型再畫出帽子,只要改變帽簷形狀或消除硬挺的稜角,就能輕鬆進行應用。

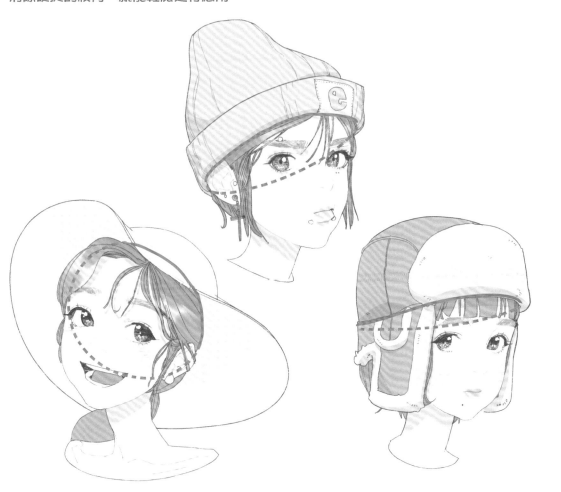

各種姿勢下的衣物皺褶

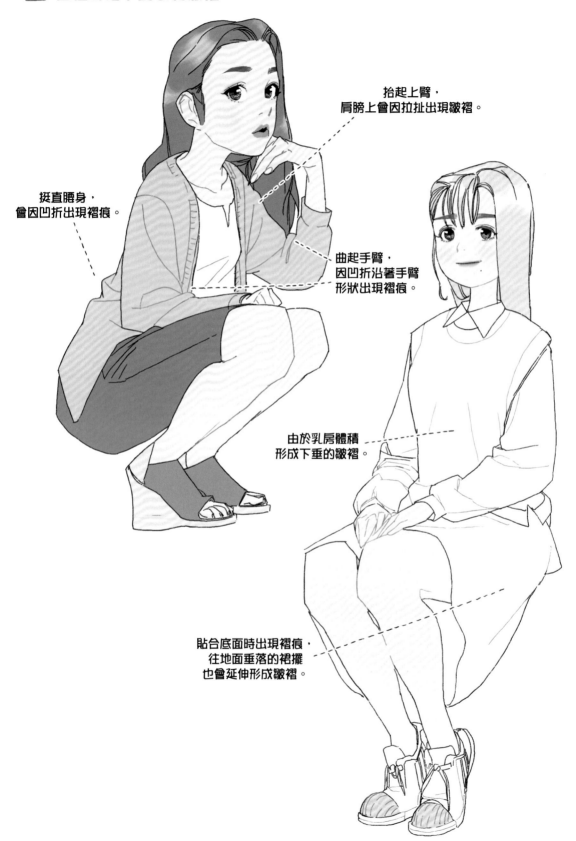

抬起上臂，
肩膀上會因拉扯出現皺褶。

挺直腰身，
會因凹折出現褶痕。

曲起手臂，
因凹折沿著手臂
形狀出現褶痕。

由於乳房體積
形成下垂的皺褶。

貼合底面時出現褶痕，
往地面垂落的裙擺
也會延伸形成皺褶。

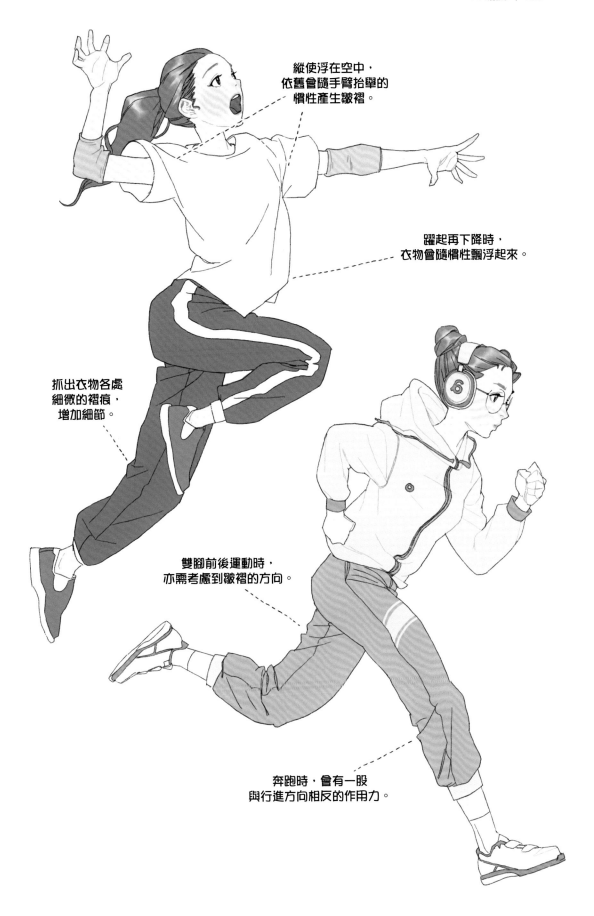

縱使浮在空中，
依舊會隨手臂抬舉的
慣性產生皺褶。

躍起再下降時，
衣物會隨慣性飄浮起來。

抓出衣物各處
細微的褶痕，
增加細節。

雙腳前後運動時，
亦需考慮到皺褶的方向。

奔跑時，會有一股
與行進方向相反的作用力。

🐻 飾品

眼鏡是特別能夠突出角色性格的飾品之一，可以為平淡的外貌增添立體感，或增加知性的形象。

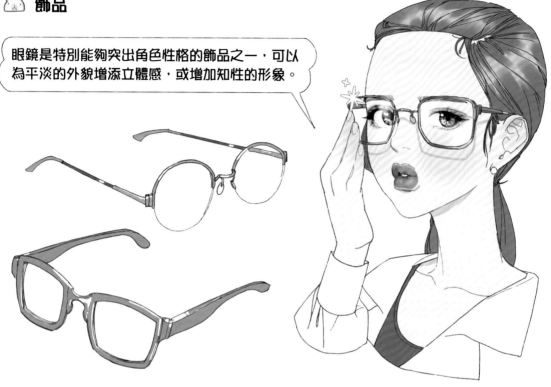

眼鏡的鏡腳向下彎曲，架在耳朵上方外緣，鼻樑處的鼻托則支撐並固定眼鏡。

由於眼鏡上的鼻托，留意鼻樑處會稍微懸空。

若鏡片有度數，由於鏡片曲度，鏡片外的輪廓和內側形狀會稍微變形。

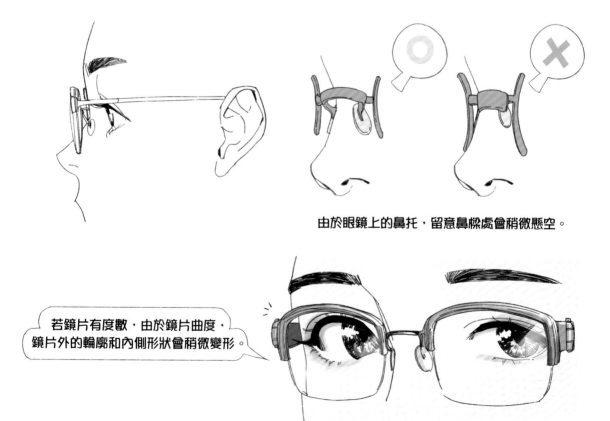

對奇幻角色而言，犄角是不可或缺的裝飾。犄角應連接在額頭兩側突出的位置，可參考羊、鹿、犀牛等各種動物的牙齒或犄角，創造出多樣的設計。

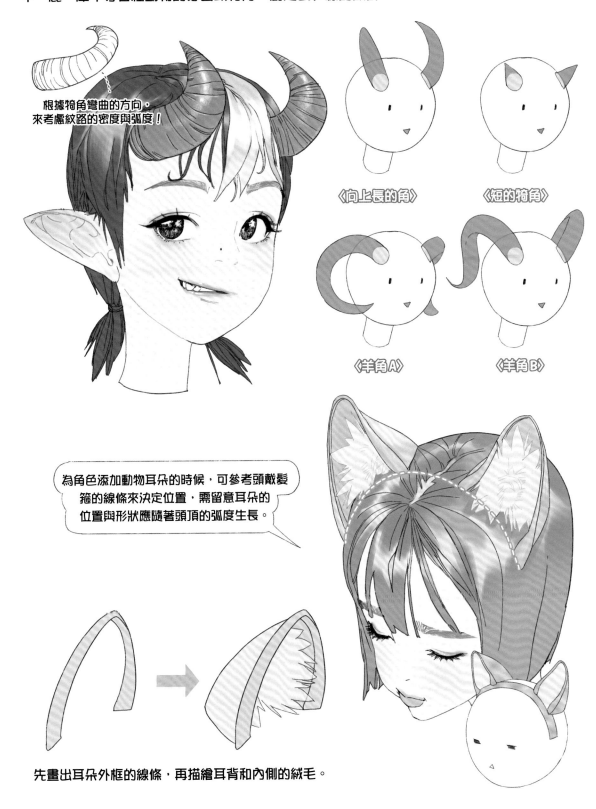

根據犄角彎曲的方向，來考慮紋路的密度與弧度！

〈向上長的角〉

〈短的犄角〉

〈羊角A〉

〈羊角B〉

為角色添加動物耳朵的時候，可參考頭戴髮箍的線條來決定位置，需留意耳朵的位置與形狀應隨著頭頂的弧度生長。

先畫出耳朵外框的線條，再描繪耳背和內側的絨毛。

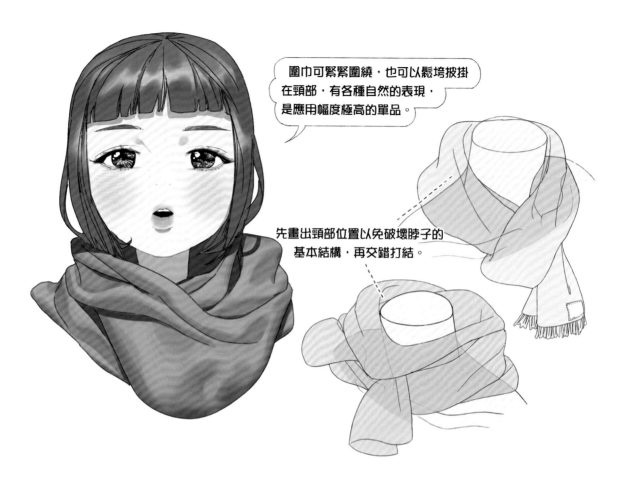

圍巾可緊緊圍繞，也可以鬆垮披掛在頸部，有各種自然的表現，是應用幅度極高的單品。

先畫出頸部位置以免破壞脖子的基本結構，再交錯打結。

圍巾纏繞得太緊看起來會很窒息，可將尺寸畫得較寬鬆，再加上寬大的皺褶，凸顯立體感。

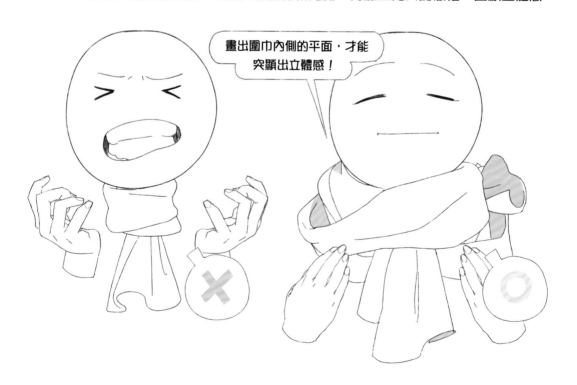

畫出圍巾內側的平面，才能突顯出立體感！

EXERCISE

CHAPTER 12

姿勢動作

🐻 設定視角高度

繪圖時，所謂視角高度就是指繪製角色時，筆者注視著角色的視線位置。換言之，我們必須理解隨著視線高度設定的不同，人物會有什麼變化，才能以各種角度來繪製角色。

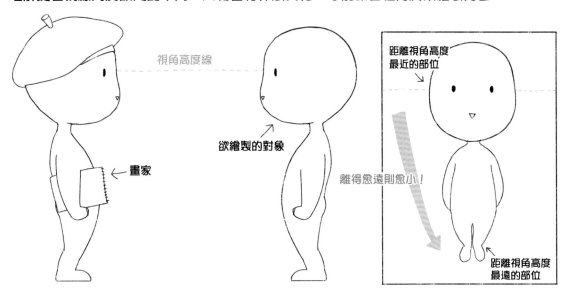

即使同樣是站姿，只要注視的視線高度不同，人物型態也會改變。愈接近視角高度的事物愈大、距離愈遠則愈小，這是最基本的原理。

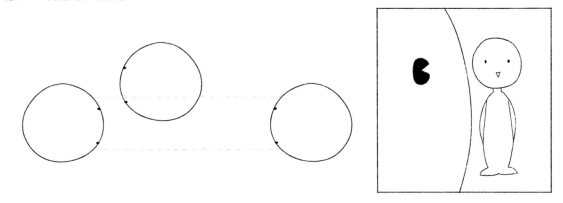

相同大小的物體放在不同位置，距離愈近的看起來愈大也是相同的道理。

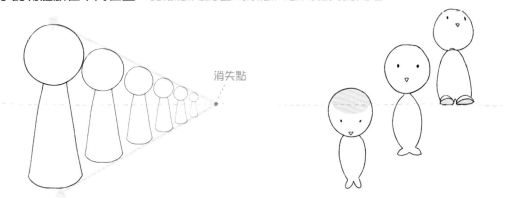

相距愈遠的事物，會往視角高度線的遠點（消失點）逐漸縮小。

以視角高度線為基準，位於基準線上方的物體將可看見底面，位於基準線之下則可看見頂面。

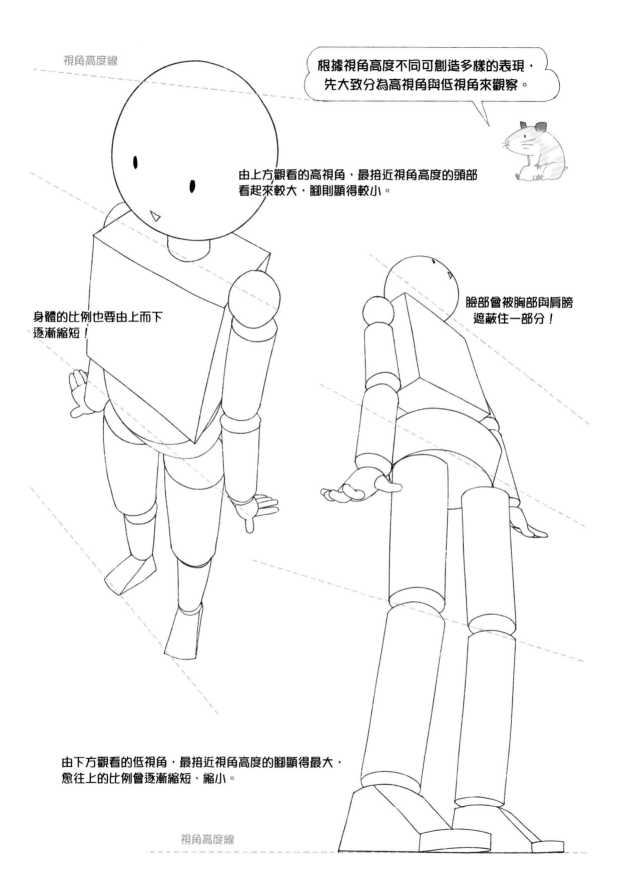

視角高度線

根據視角高度不同可創造多樣的表現，先大致分為高視角與低視角來觀察。

由上方觀看的高視角，最揹近視角高度的頭部看起來較大，腳則顯得較小。

身體的比例也要由上而下逐漸縮短！

臉部會被胸部與肩膀遮蔽住一部分！

由下方觀看的低視角，最揹近視角高度的腳顯得最大，愈往上的比例會逐漸縮短、縮小。

視角高度線

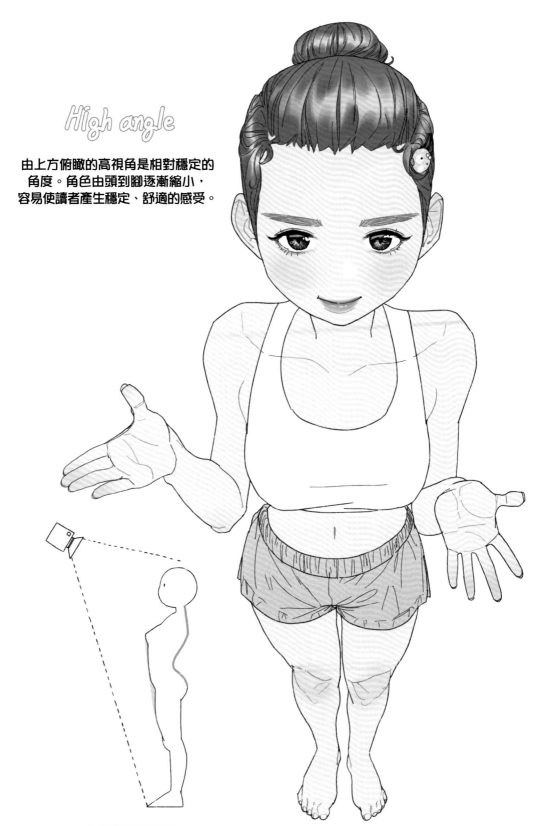

High angle

由上方俯瞰的高視角是相對穩定的
角度。角色由頭到腳逐漸縮小，
容易使讀者產生穩定、舒適的感受。

由於脊椎的弧度，
上半身會較下半身靠前，而骨盆偏向後方，
需留意會使腿部看起來會比較短。

Low angle

由下方仰視的低視角，相較之下給人比較
活潑、變動性高的感覺。平時我們鮮少會
從這個角度進行觀察，因此繪製上也較困
難，但只要先從視角高度的消失點畫出參
考線，繪圖時也能更輕鬆、穩定。

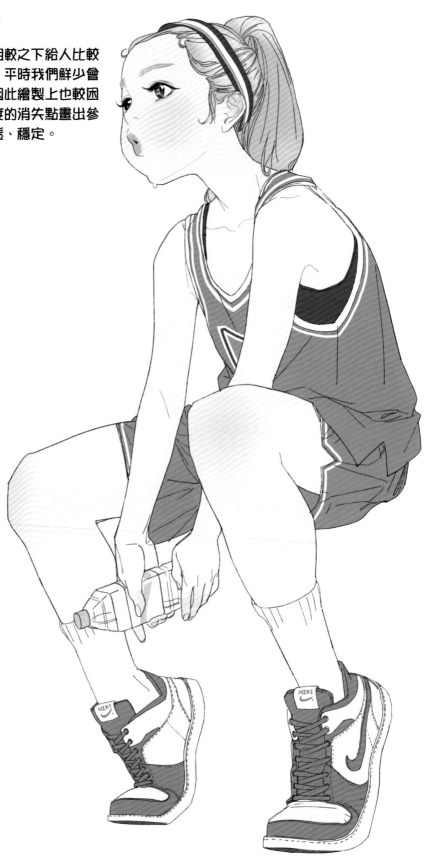

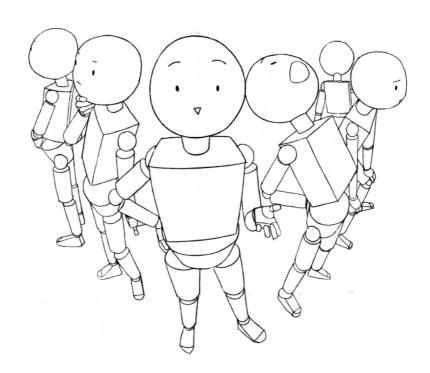

在複數人物同時登場時，只要所有角色適用相同的視角高度，感覺就像置身在相同空間之中。

若每個角色的視角高度各不相同，空間上的連結性就會下降，像漂浮在沒有重力的宇宙空間中。

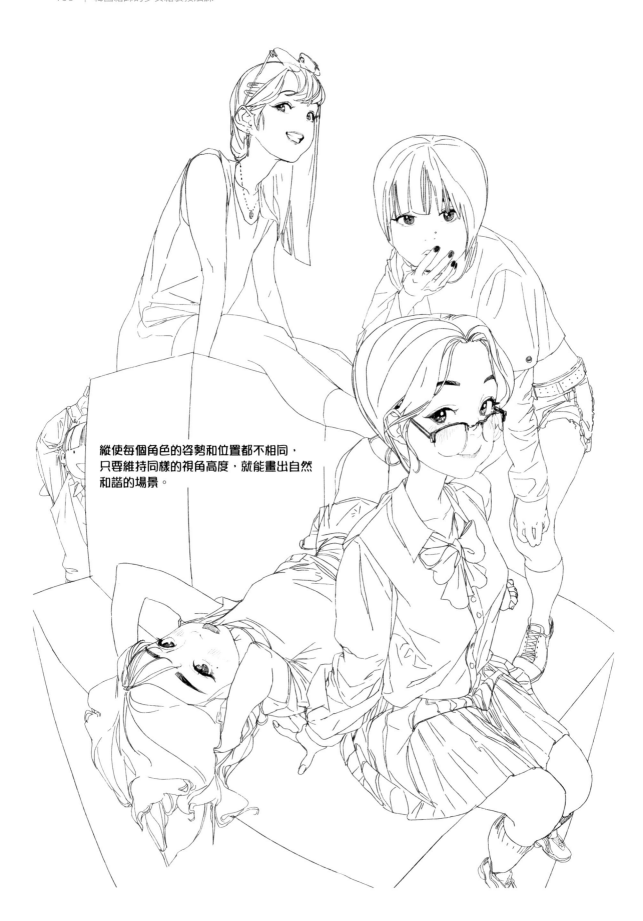

縱使每個角色的姿勢和位置都不相同，
只要維持同樣的視角高度，就能畫出自然
和諧的場景。

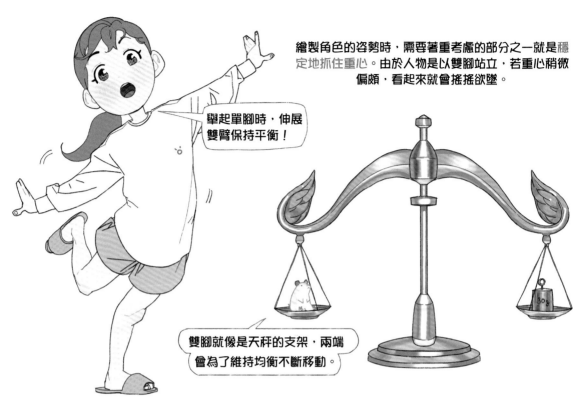

繪製角色的姿勢時，需要著重考慮的部分之一就是穩定地抓住重心。由於人物是以雙腳站立，若重心稍微偏頗，看起來就會搖搖欲墜。

舉起單腳時，伸展雙臂保持平衡！

雙腳就像是天秤的支架，兩端會為了維持均衡不斷移動。

人體最重要的器官頭部，便是軀幹平衡的中軸。由頭頂至腳底畫出一條垂直線，應該正巧位於雙腳中央，才會形成穩定的姿勢。

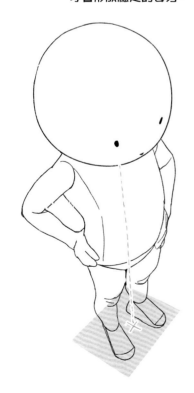

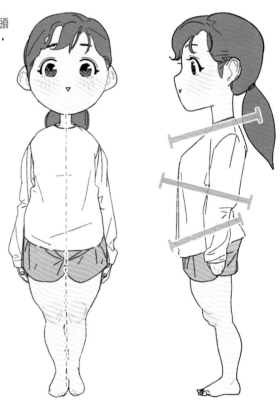

此外也不要忘記，從側面觀看時，為了分散支撐體重，身體會產生固有的角度。

腿部微開與肩同寬，
頭部正好就能落在雙腳形成的面積之間，
形成穩定的姿勢。

當頭部往其他地方移動時，為了保持平衡、
分散體重，身體會隨之彎曲扭轉。

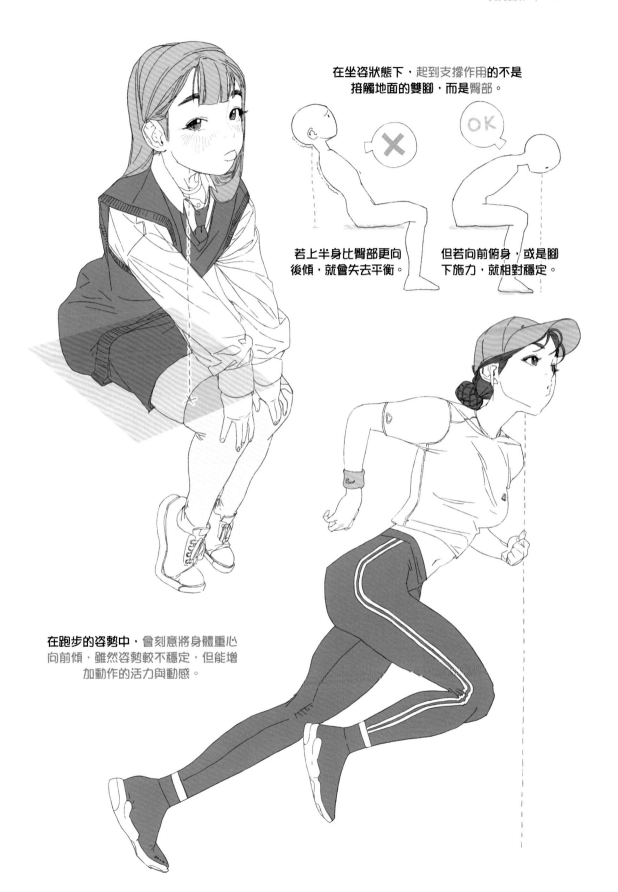

在坐姿狀態下，起到支撐作用的不是
接觸地面的雙腳，而是臀部。

若上半身比臀部更向
後傾，就會失去平衡。

但若向前俯身，或是腳
下施力，就相對穩定。

在跑步的姿勢中，會刻意將身體重心
向前傾，雖然姿勢較不穩定，但能增
加動作的活力與動感。

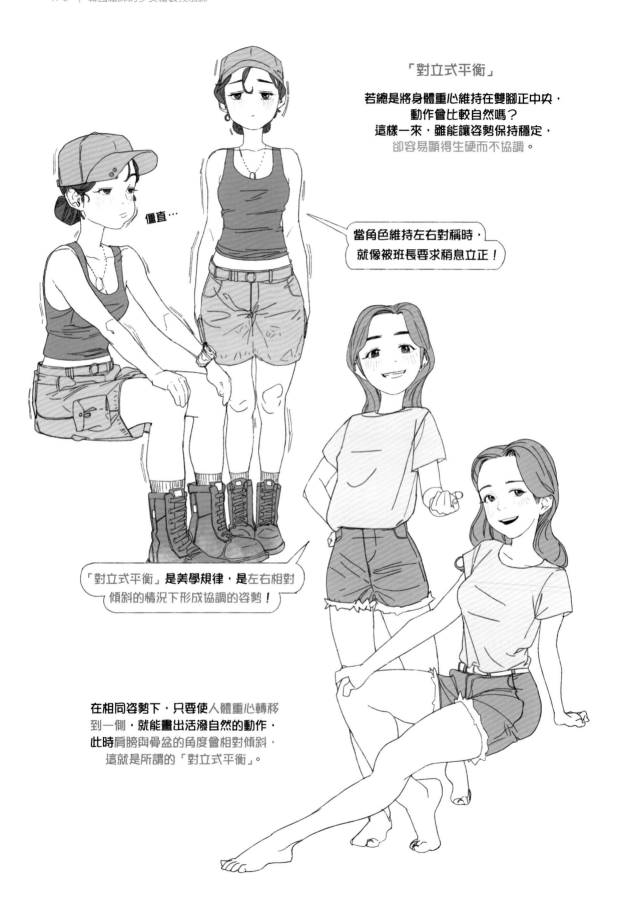

「對立式平衡」

若總是將身體重心維持在雙腳正中央，
動作會比較自然嗎？
這樣一來，雖能讓姿勢保持穩定，
卻容易顯得生硬而不協調。

當角色維持左右對稱時，
就像被班長要求稍息立正！

僵直…

「對立式平衡」是美學規律，是左右相對
傾斜的情況下形成協調的姿勢！

在相同姿勢下，只要使人體重心轉移
到一側，就能畫出活潑自然的動作，
此時肩膀與骨盆的角度會相對傾斜，
這就是所謂的「對立式平衡」。

一般站姿的身體重心與中軸

套用對立式平衡後，站姿的重心與中軸

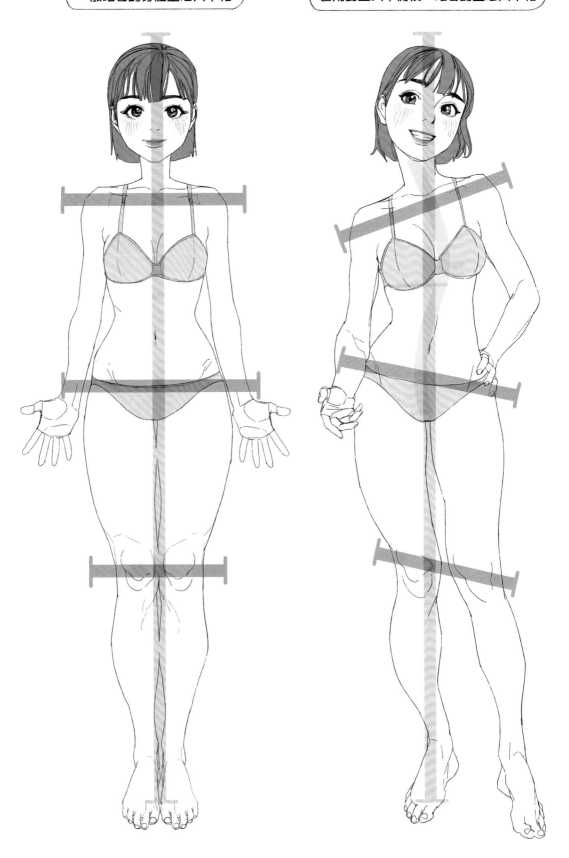

站姿中的對立式平衡

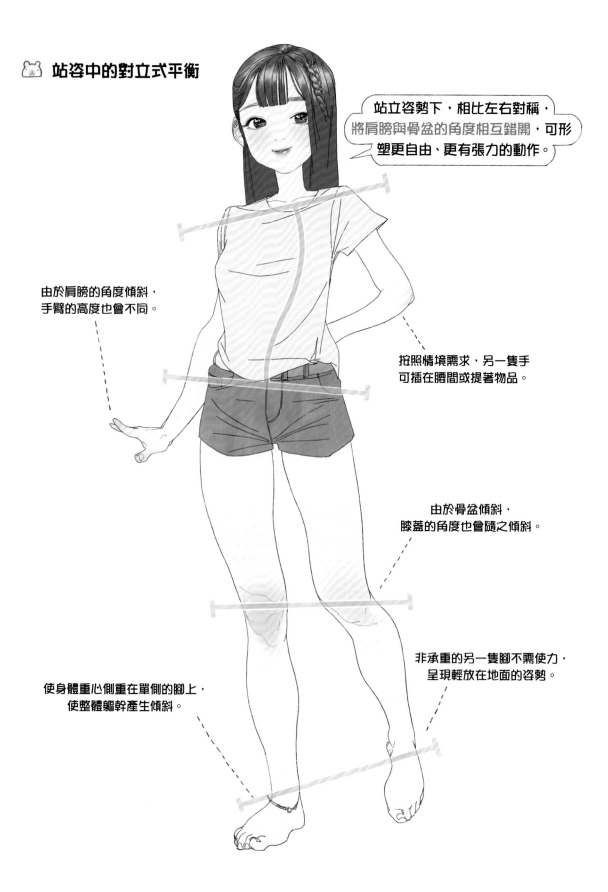

站立姿勢下，相比左右對稱，將肩膀與骨盆的角度相互錯開，可形塑更自由、更有張力的動作。

由於肩膀的角度傾斜，手臂的高度也會不同。

按照情境需求，另一隻手可插在腰間或提著物品。

由於骨盆傾斜，膝蓋的角度也會隨之傾斜。

非承重的另一隻腳不需使力，呈現輕放在地面的姿勢。

使身體重心側重在單側的腳上，使整體軀幹產生傾斜。

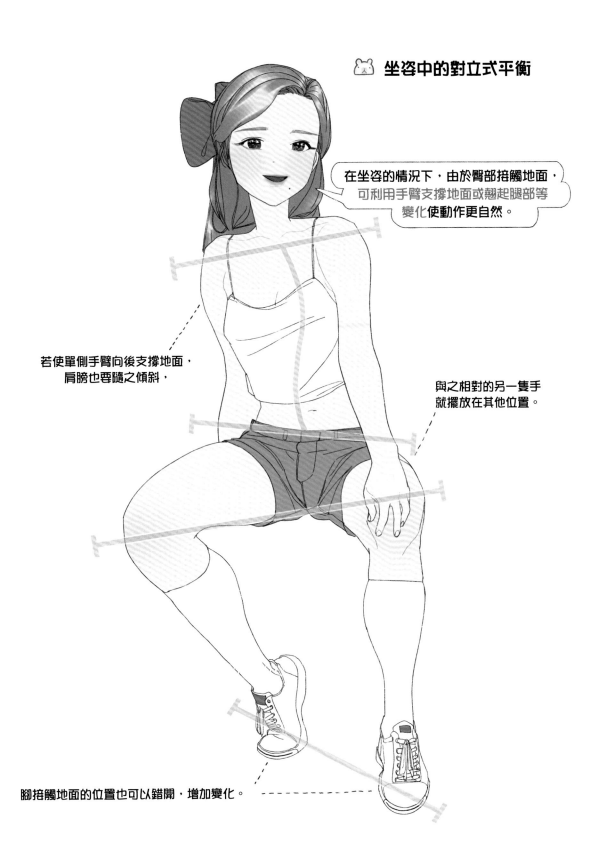

🐻 **坐姿中的對立式平衡**

在坐姿的情況下，由於臀部接觸地面，可利用手臂支撐地面或翹起腿部等變化使動作更自然。

若使單側手臂向後支撐地面，肩膀也要隨之傾斜，

與之相對的另一隻手就擺放在其他位置。

腳接觸地面的位置也可以錯開，增加變化。

在形塑有力的姿勢時，記得使腰部隨著施力方向扭轉，
這樣能使動作更有動感！

揮動球棒的姿勢中，若腰部沒有隨之
旋轉，而是僵直地固定在原位，
會顯得揮棒缺乏力道。

咯吱

咯吱

若肩膀往揮動方向轉動、腰部也隨之
扭轉，力道就感覺更強了。

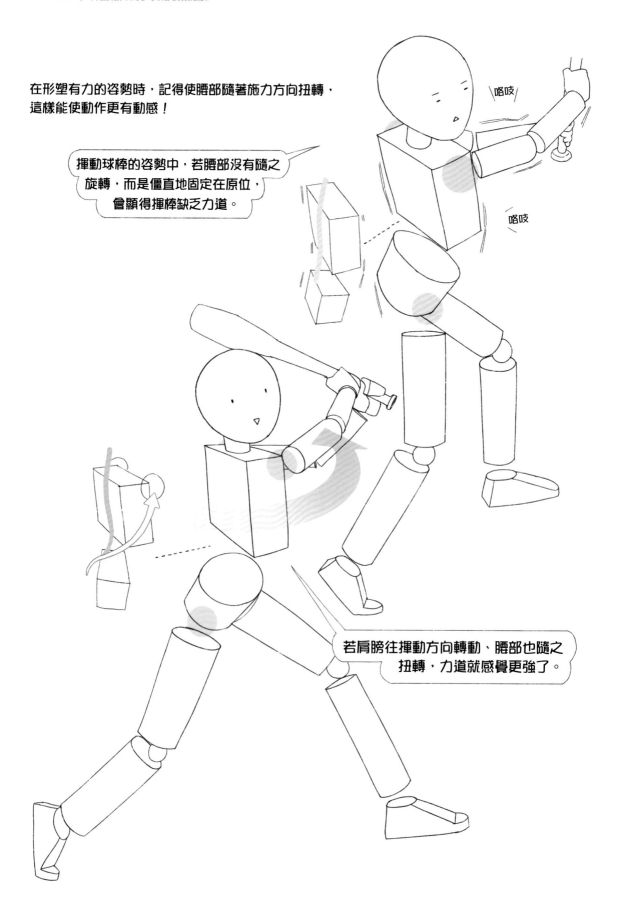

在站立姿勢下，只要稍微扭轉腰部，就能使動作更柔軟且富有魅力。

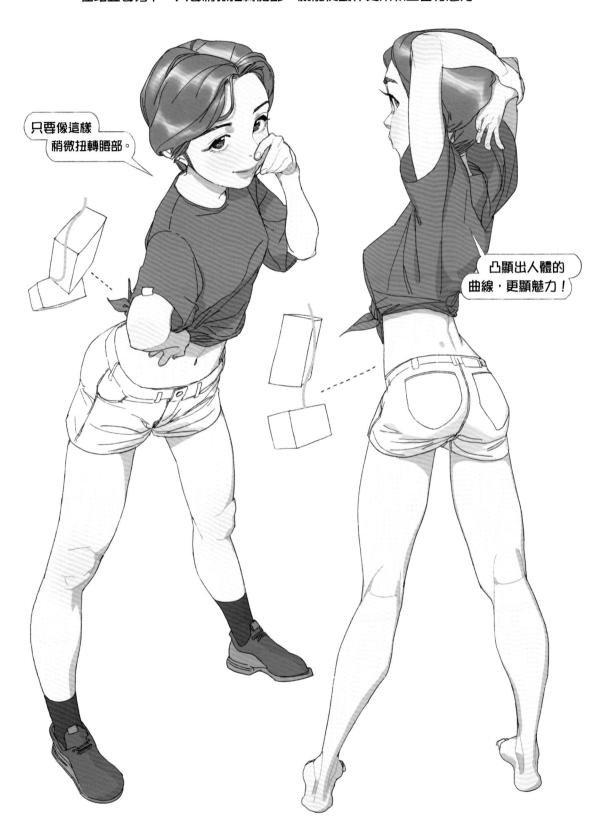

只要像這樣稍微扭轉腰部。

凸顯出人體的曲線，更顯魅力！

各式各樣的姿勢

即使只是單純的站姿或坐姿，只要將手腳的角度稍作改變，或者以彎腰來給予各種變化，也能創造出有趣又多樣的姿勢。一起來看看幾個動作的範例吧？

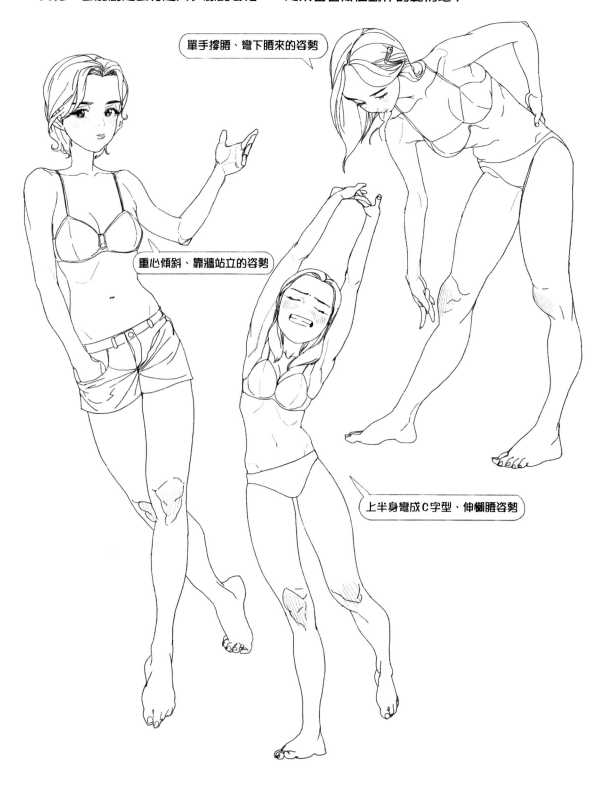

單手撐腰、彎下腰來的姿勢

重心傾斜、靠牆站立的姿勢

上半身彎成C字型、伸懶腰姿勢

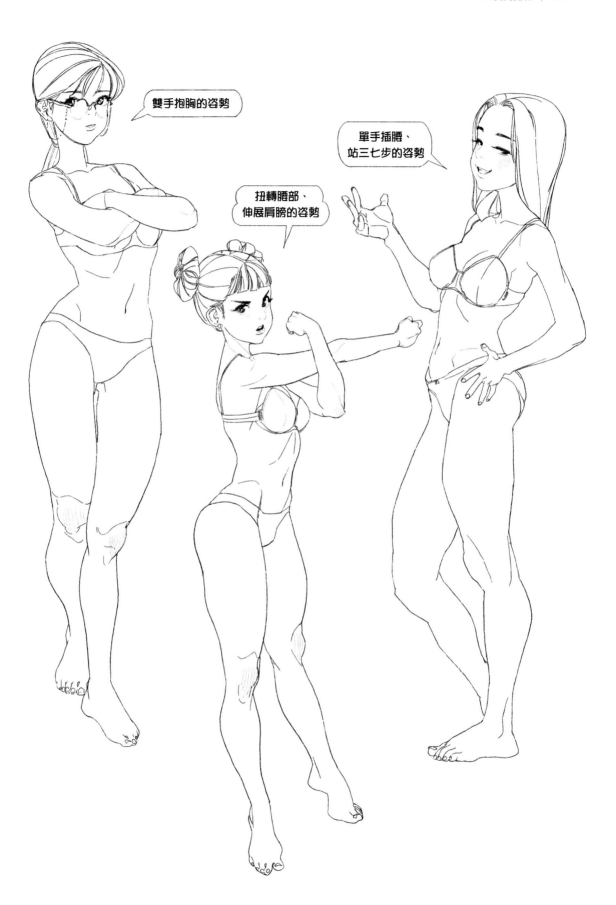

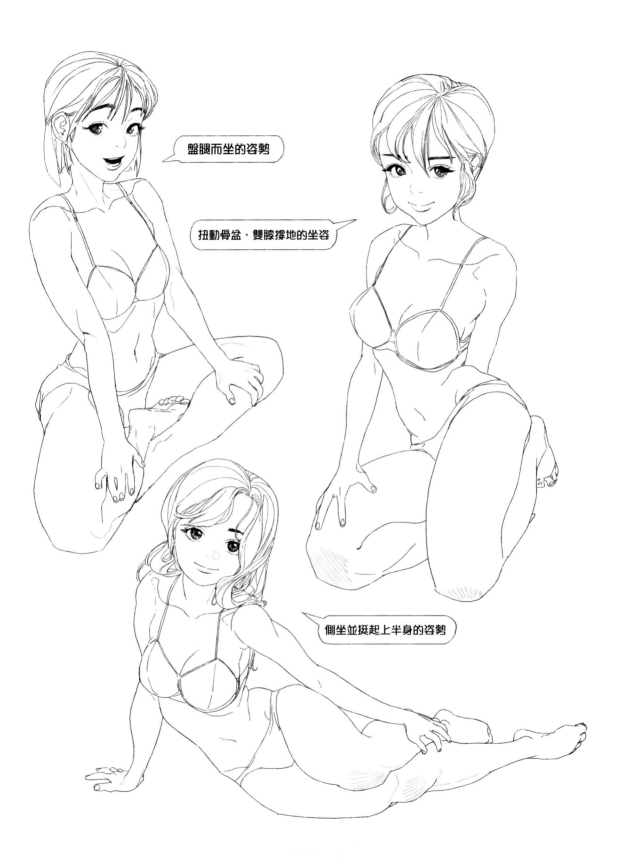

盤腿而坐的姿勢

扭動骨盆、雙膝撐地的坐姿

側坐並挺起上半身的姿勢

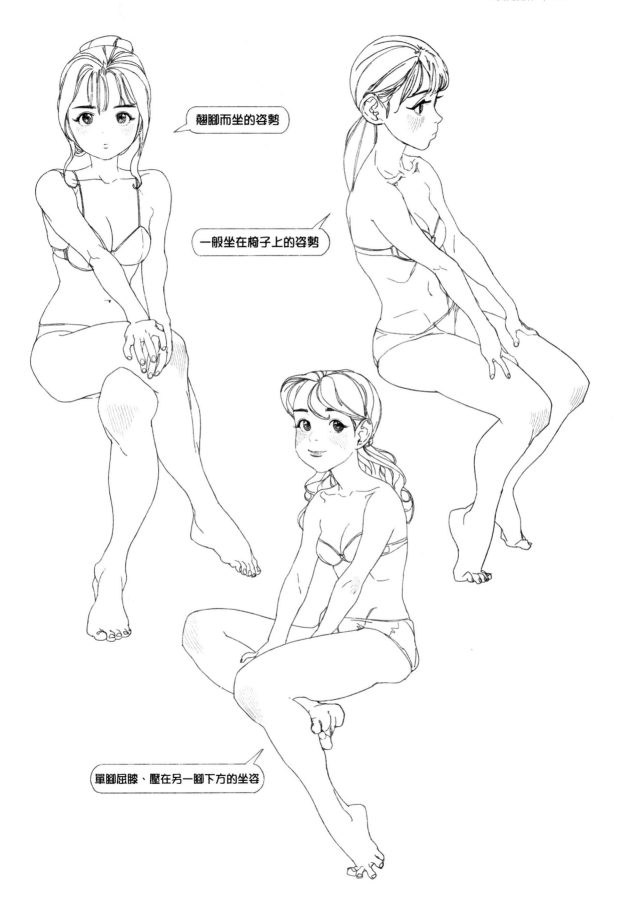

翹腳而坐的姿勢

一般坐在椅子上的姿勢

單腳屈膝、壓在另一腳下方的坐姿

CHAPTER 13
繪製速寫

🐻 從這兩幅圖畫中，各位有感受到什麼差異嗎？

這兩張圖同樣是參考模特兒的形象畫出的作品，但左邊只參考了模特兒照片中的姿勢和體態，而右邊則審視了衣物的材質、尺寸、身體重心等多樣的要素，經仔細觀察後繪製而成。

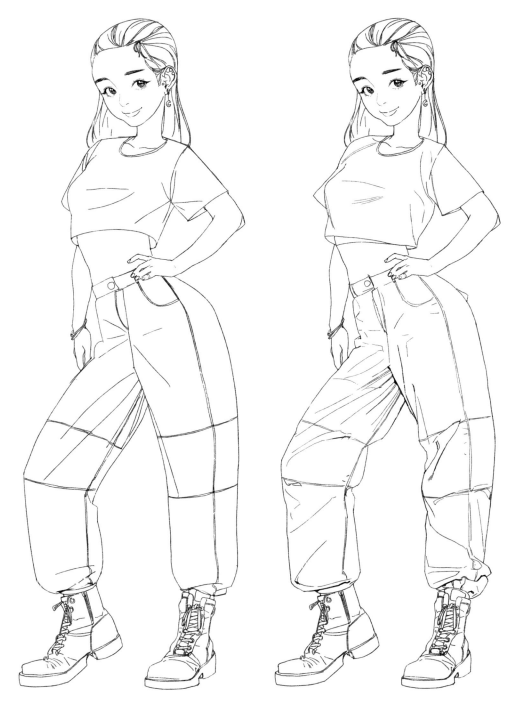

各位應該也已察覺，這兩張圖決定性的差異就是觀察的細緻度。
左邊的作品雖然沒有犯錯，但相較於有樣學樣的繪製，右側作品在細膩的觀察、揣摩之後下筆，顯得更自然、也更為真實。

🐻 那麼，要怎麼做才能培養出更好的「觀察力」？

首先，以雙眼觀察。
這是最為基本合理的練習方法。持續養成以雙眼仔細觀察參照物的習慣，持續對自己進行詰問。

那棵樹為什長得跟其他樹不一樣？

長髮為什麼這麼飄揚又閃亮？

為何在不同環境下同色的衣物看起來顏色不一樣？

對所有看似理所當然的事物抱持好奇、持續提問。即使找出解答並非易事，但透過觀察與提問將事物的形象烙印在腦中，將大有助益。

其次，嘗試畫下觀察對象。

觀察中感到好奇的部分，或許能夠透過網路或書籍找到答案，但若要將這些知識應用到繪畫中，又是一大難關。因此，我們必須在觀察的同時嘗試親手繪製，提升對事物結構的認知，並藉此獲得自在繪圖的信心。
這個在短時間內，將人物的動作與型態繪製下來的方法，就稱作「速寫」（Croquis）。

那麼，就讓我們一起來認識在進行速寫之前如何準備、又該如何著手吧！

準備進行速寫

速寫是在短時間內將對象描繪出來的練習方法，因此，它的性質、練習方向與沒有時間限制的精密繪圖截然不同。速寫的核心在於掌握對象的輪廓、結構與特徵，並著重於取捨與學習。

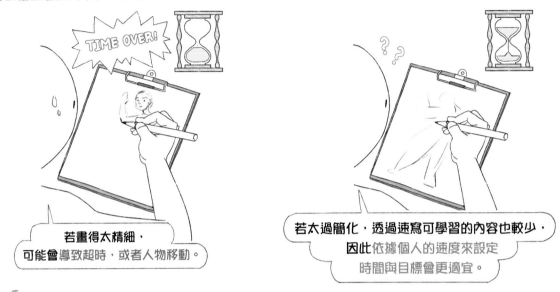

若畫得太精細，可能會導致超時，或者人物移動。

若太過簡化，透過速寫可學習的內容也較少，因此依據個人的速度來設定時間與目標會更適宜。

時間設定

實際看著真人模特兒嘗試速寫是很好的辦法，但若狀況不允許，就使用照片並設定計時器來進行速寫吧。設定時間的方法是我個人的主觀意見，在剛起步的階段，各位可參考並嘗試畫畫看，若時間太過緊迫，可先放寬再慢慢縮短，逐步調整即可。

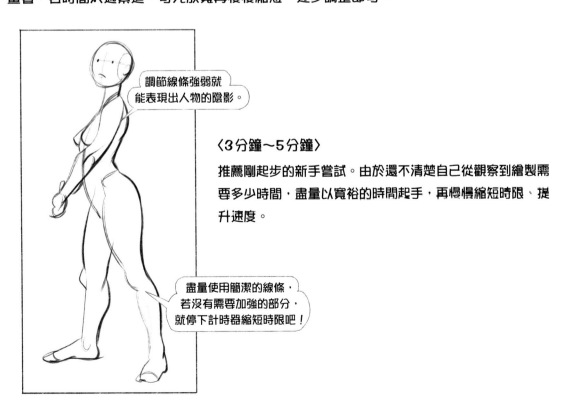

調節線條強弱就能表現出人物的陰影。

〈3分鐘～5分鐘〉

推薦剛起步的新手嘗試。由於還不清楚自己從觀察到繪製需要多少時間，盡量以寬裕的時間起手，再慢慢縮短時限、提升速度。

盡量使用簡潔的線條，若沒有需要加強的部分，就停下計時器縮短時限吧！

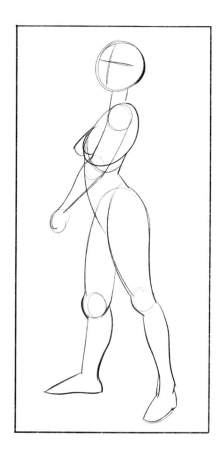

〈1分鐘～3分鐘〉

這個時間適合迅速掌握人物的構造、畫出角色輪廓。建議已經擁有一定速度的讀者，在這個時限內提升觀察能力、進行速寫。

＊用以觀察人物的比例與姿勢。

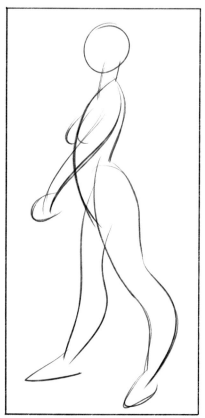

〈1分鐘以內〉

由於時間非常短暫，必須一眼掌握人物的大致輪廓與體態。比起細膩的線條，需盡量以整體的曲線為主進行速寫。

＊有助於掌握人物因動作、體型產生的固有曲線。

來看看自己經常使用的素描鉛筆吧。由於筆芯的強度各有區別,若平時手勁較強的人可以選擇H、HB、2B左右的筆芯,手上力量較弱的人則推薦使用4B、6B、8B的素描筆。

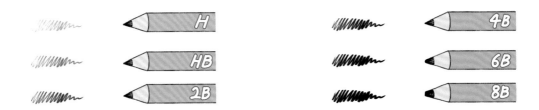

削鉛筆時,若筆芯削得太尖銳,鉛筆與紙張的摩擦力過強,很難畫出平滑的線條,因此將筆尖削成略為頓頭的型態較佳。

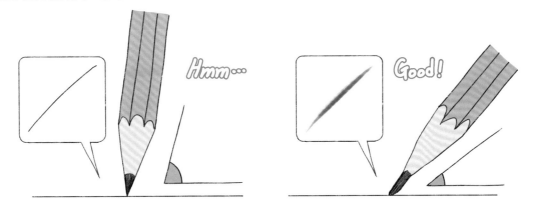

鉛筆與紙張接觸的角度愈接近直角、摩擦力愈強,可稍微平放持筆的手,使角度較和緩。

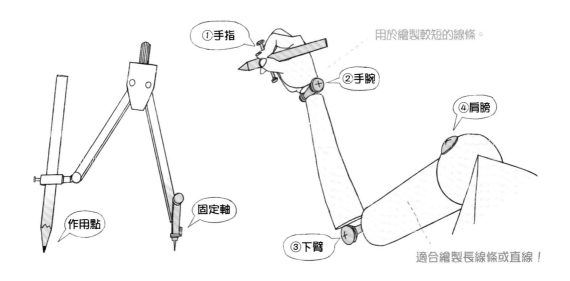

想像一個圓規的固定軸,由軸心至作用點的距離愈近,畫出的曲線會愈粗短,距離愈遠,線條則愈長直。我們的手臂也有如中軸的作用,依照欲繪製的線條長度和曲線來變更軸心位置吧。

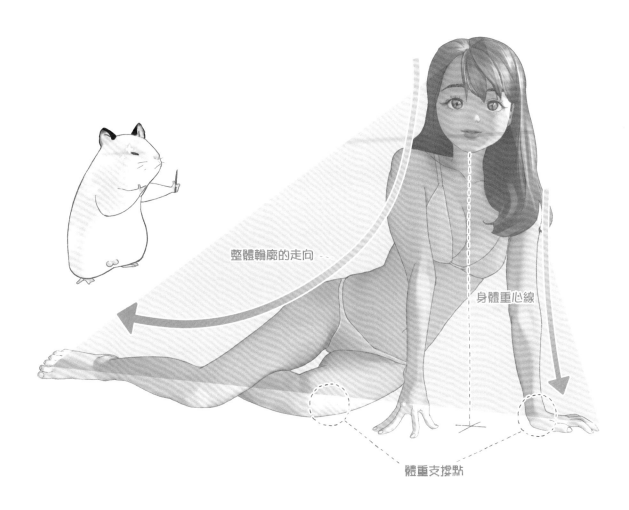

整體輪廓的走向

身體重心線

體重支撐點

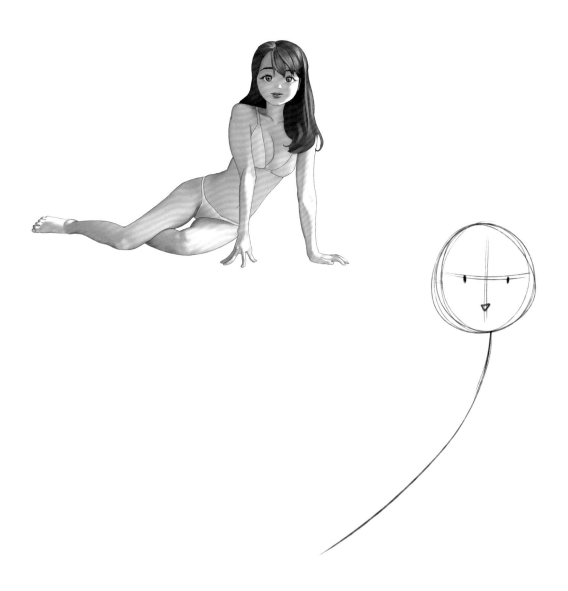

首先，抓出頭部位置與身體中心線。比起一定要先描繪頭部的固定觀念，不如依照動作來思考，應以最靠近視角的部位為最優先。

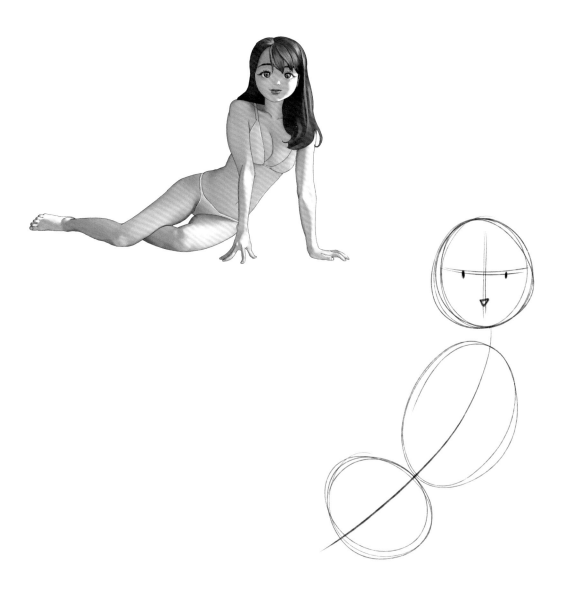

畫出胸腔與骨盆。無須細緻描繪，只要以簡易的蛋形，著重表現二者與頭部的大小比例及角度即可。

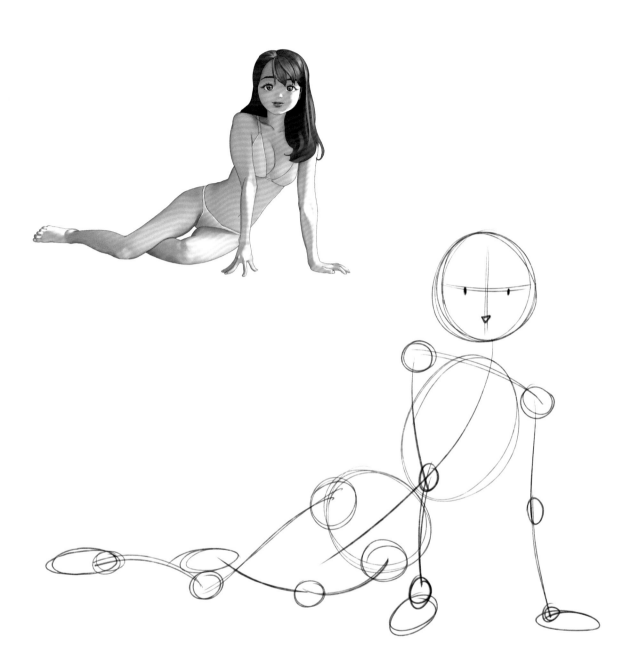

按照輪廓，抓出手腳的關節與骨架。

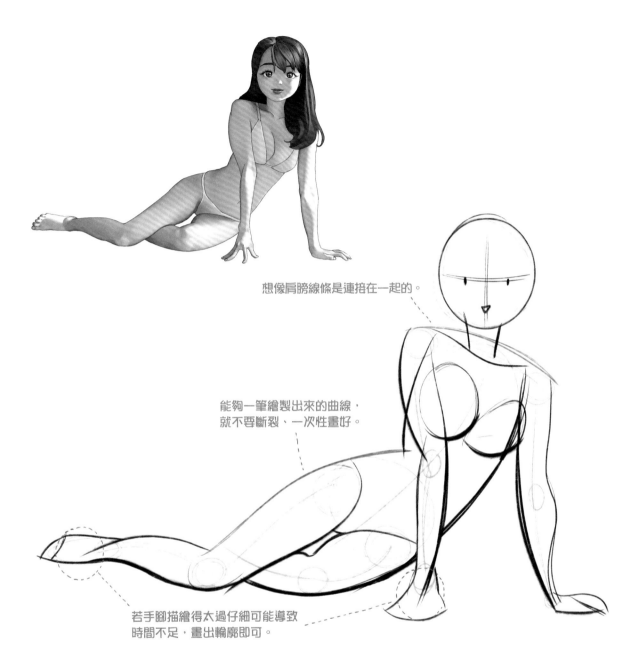

想像肩膀線條是連接在一起的。

能夠一筆繪製出來的曲線，
就不要斷裂、一次性畫好。

若手腳描繪得太過仔細可能導致
時間不足，畫出輪廓即可。

畫出整體體態，此時也要大致推測並繪製出被遮蔽的部分。若時間不夠充裕，可以稍稍延長時限；若時間還有剩餘，比起追加不必要的線條，不如嘗試著縮短時間限制！

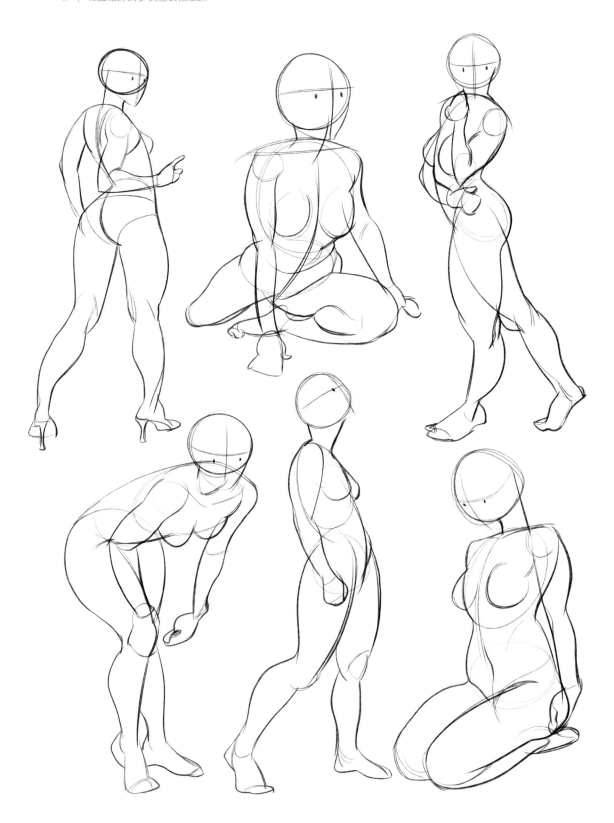

參考各種體型、動作的模特兒，嘗試繪製速寫吧。速寫是極佳的練習方式，可提升觀察力、
認識構造與體型。但！只練習速寫並不能治百病，將它當作一個有效的練習方式即可！

EXERCISE

CHAPTER 14
示範教程

🐻 來畫畫看穿著校服的女孩！

首先，為了統整腦海中抽象的草案，我們需要多繪製幾幅草稿。在這個階段可以嘗試形塑多種姿勢與外型，選擇其一再進行正式繪圖，這樣就能避免浪費時間，對吧？

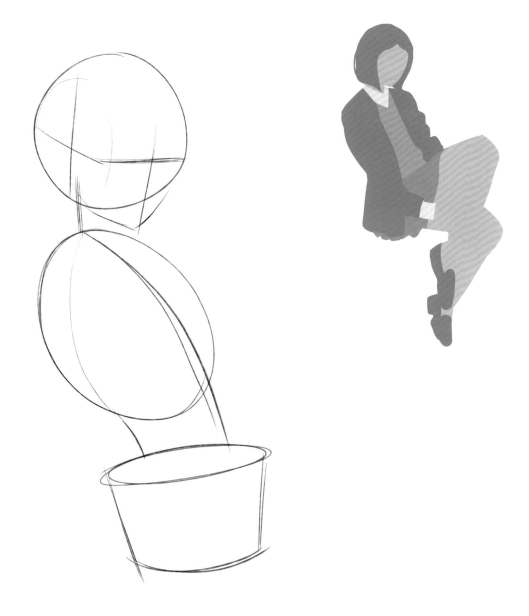

1. 決定繪製第四個草案。首先抓出上半身的中心線，並畫出頭部、胸腔與骨盆。

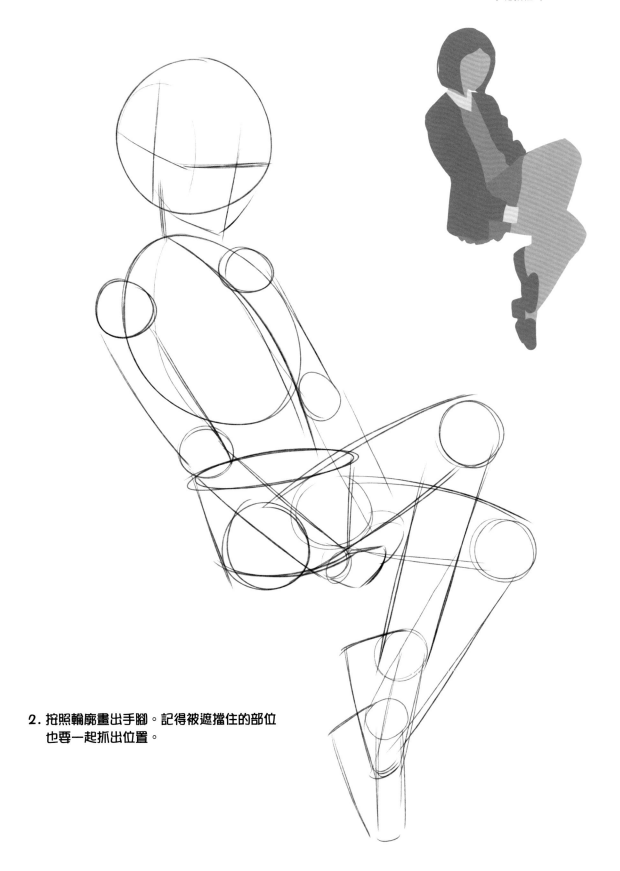

2. 按照輪廓畫出手腳。記得被遮擋住的部位
 也要一起抓出位置。

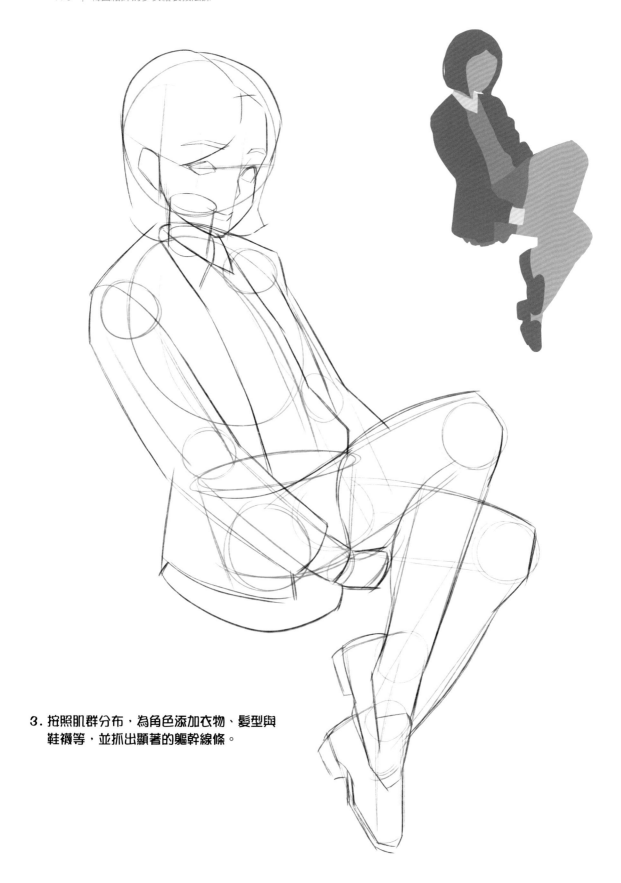

3. 按照肌群分布，為角色添加衣物、髮型與
鞋襪等，並抓出顯著的軀幹線條。

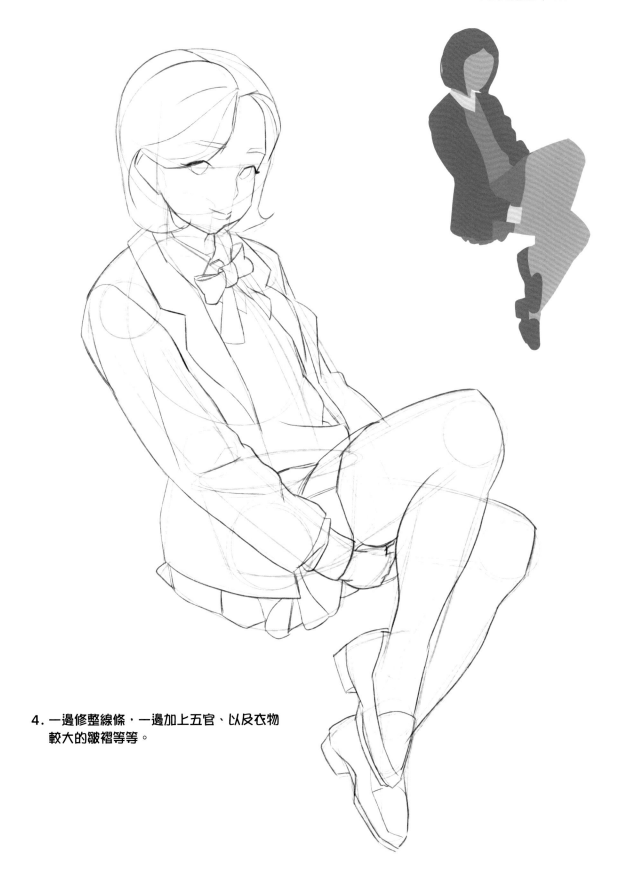

4. 一邊修整線條，一邊加上五官、以及衣物
　較大的皺褶等等。

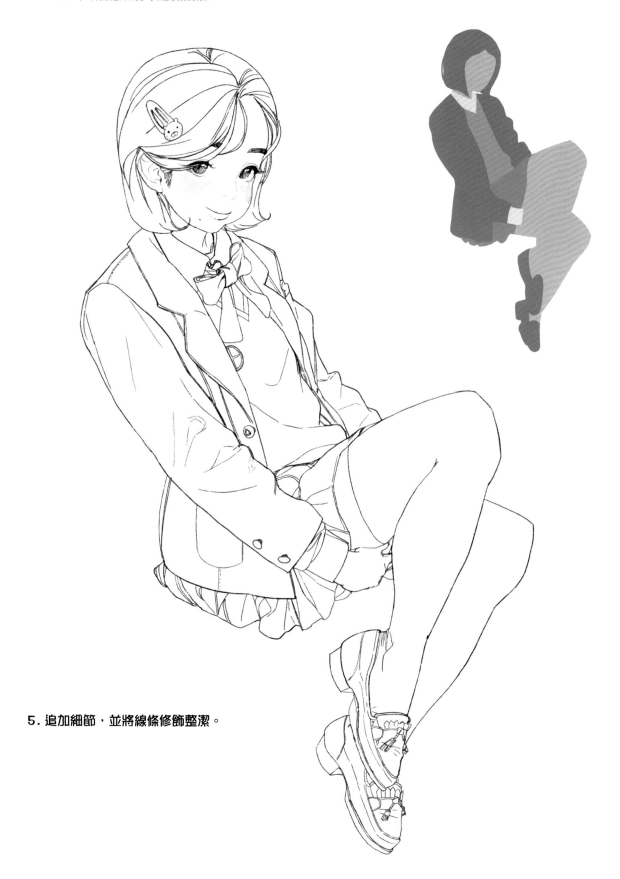

5. 追加細節，並將線條修飾整潔。

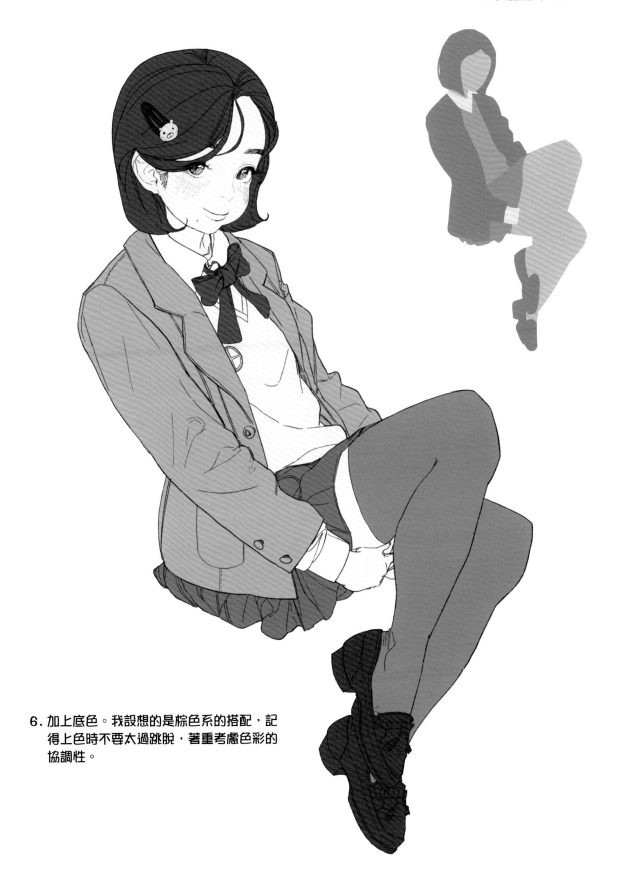

6. 加上底色。我設想的是棕色系的搭配，記
 得上色時不要太過跳脫，著重考慮色彩的
 協調性。

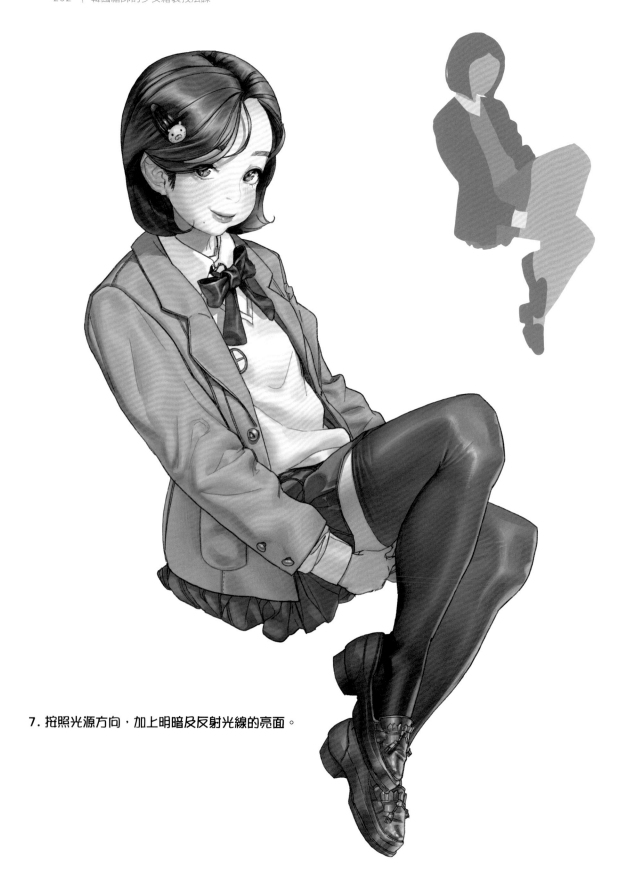

7. 按照光源方向，加上明暗及反射光線的亮面。

1. 來畫看看女性惡魔角色吧！如上述步驟，設計出幾個草案再開始作畫，先畫出頭部與軀幹。

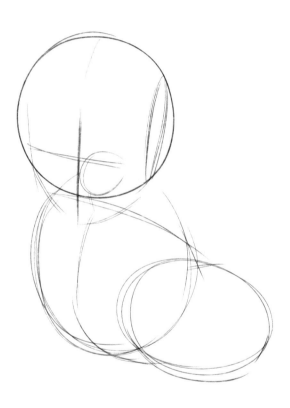

2. 想像角色的動作加上手腳。由於人物動作的臀部
 向後推出，遮蔽掉一部分的腿部，同樣應適當推
 測並畫出腿部連接的部位。

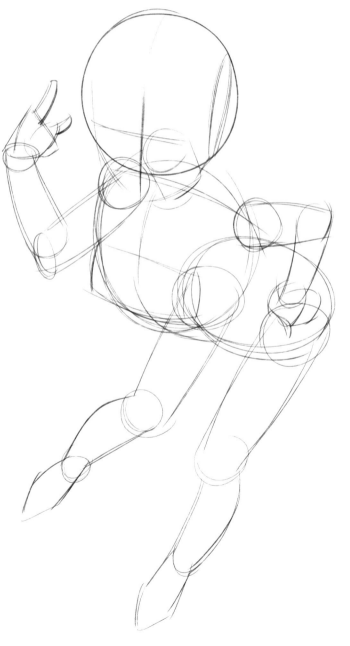

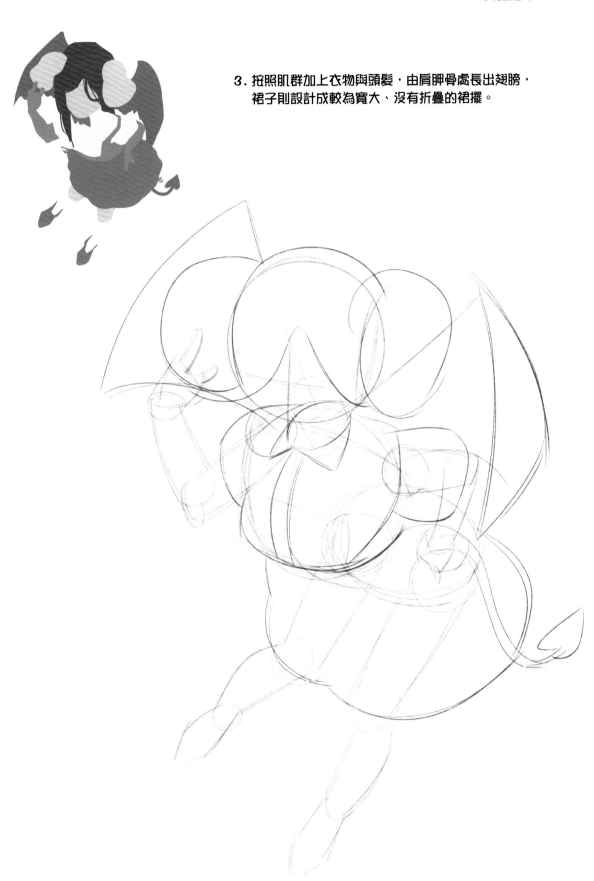

3. 按照肌群加上衣物與頭髮，由肩胛骨處長出翅膀，
　裙子則設計成較為寬大、沒有折疊的裙擺。

4. 加上髮型與衣物上的蕾絲等細節。

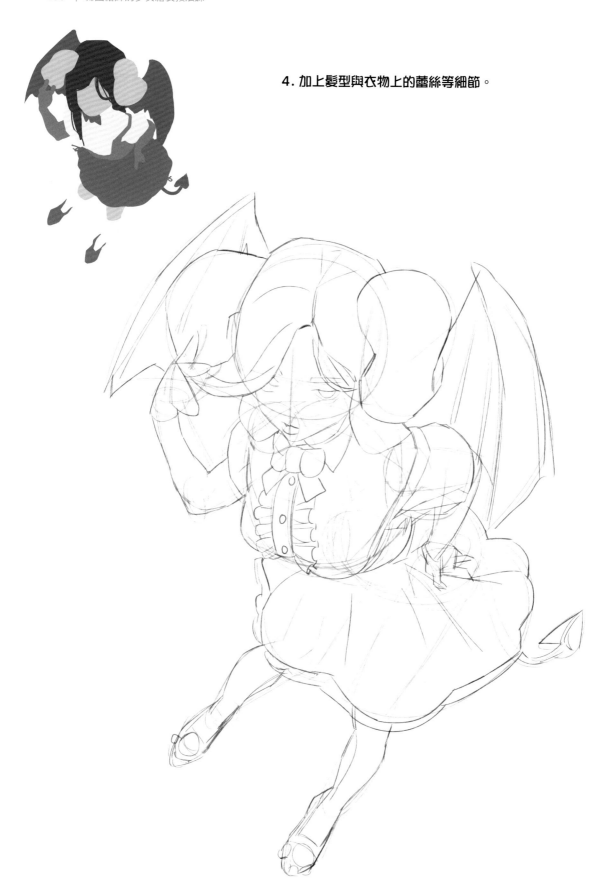

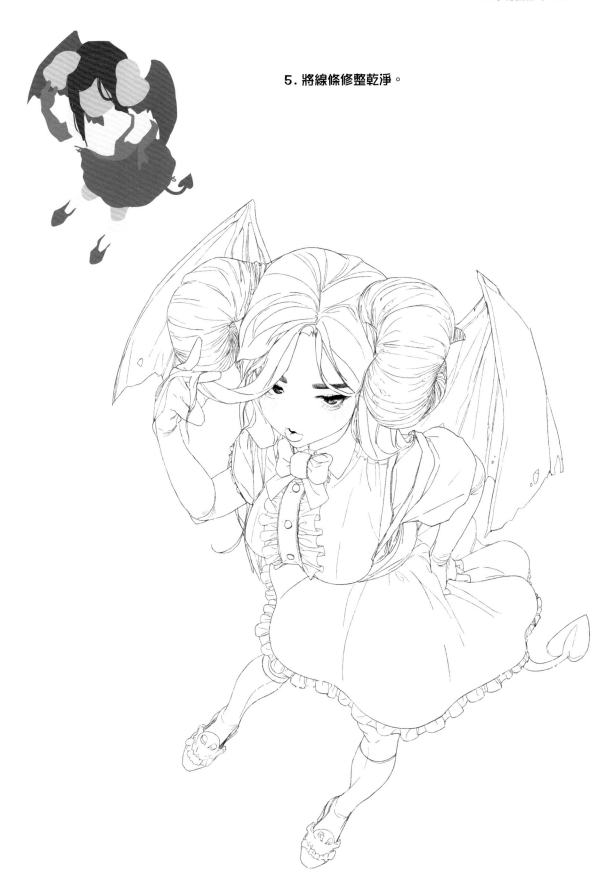

5.將線條修整乾淨。

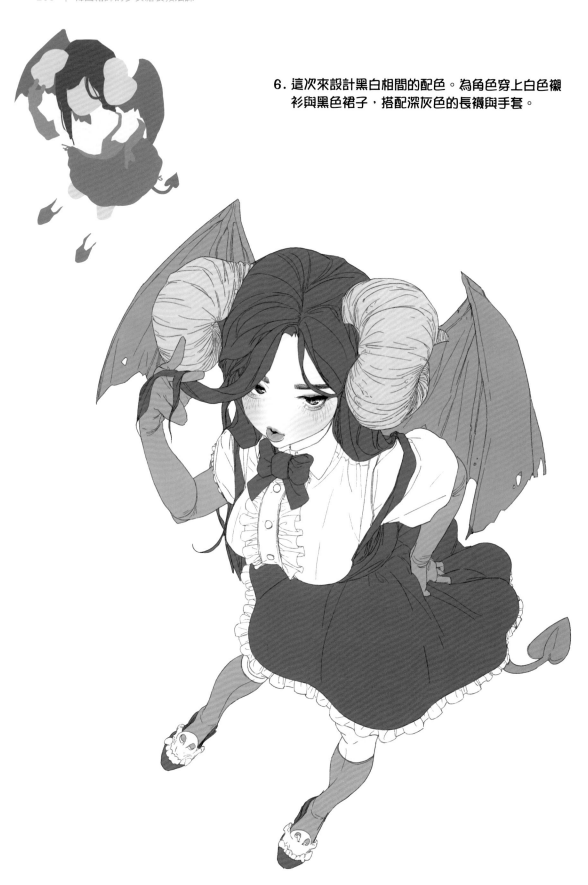

6. 這次來設計黑白相間的配色。為角色穿上白色襯
 衫與黑色裙子，搭配深灰色的長褲與手套。

7. 按照光源方向添加明暗與陰影。

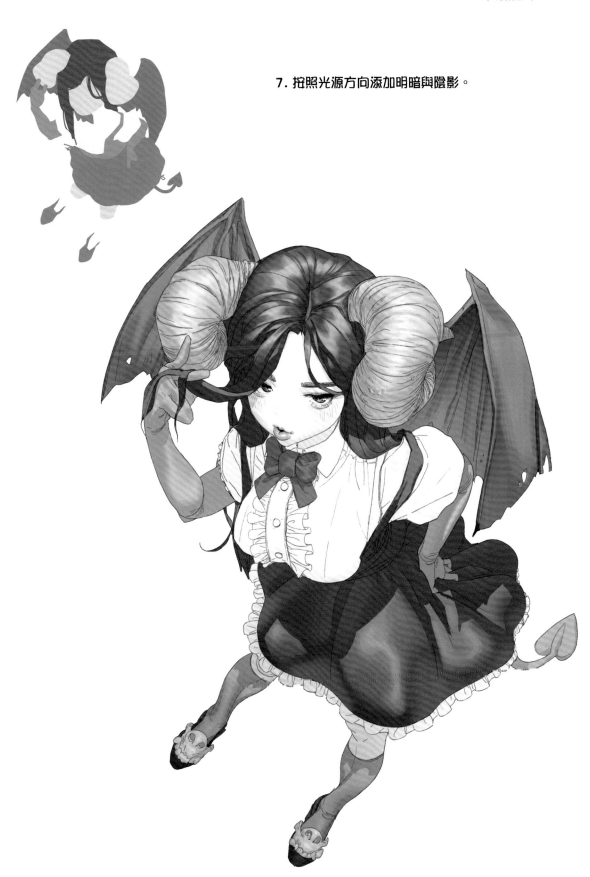